U0085254

弘一大师

歌曲集

錢仁康　編著

東大圖書公司

國家圖書館出版品預行編目資料

弘一大師歌曲集／錢仁康編著.――二版二刷.――臺
北市：東大，2022
面；　公分.

ISBN 978-957-19-3100-5 （平裝）
1.歌曲 2.中國

913 103014431

弘一大師歌曲集

編 著 者	錢仁康
發 行 人	劉仲傑
出 版 者	東大圖書股份有限公司
地　　址	臺北市復興北路 386 號 (復北門市)
	臺北市重慶南路一段 61 號 (重南門市)
電　　話	(02)25006600
網　　址	三民網路書店 https://www.sanmin.com.tw
出版日期	初版一刷 1993 年 5 月
	二版一刷 2014 年 8 月
	二版二刷 2022 年 3 月
書籍編號	E910030
I S B N	978-957-19-3100-5

東大圖書公司

弘一大師歌曲集

目　次

歌注部分 **151**

前　言

一

　　李叔同先生（弘一法師）是我國近代音樂、美術和話劇藝術的先驅，對音樂、戲劇、繪畫、詩詞、書法、金石無不精通。中年皈依佛門，成為律宗高僧，被稱為「重興南山律宗第十一代祖師」。畢生對佛學和各種藝術都有高深的造詣和卓越的成就。

　　先生幼名成蹊，學名文濤，字叔同，別號息霜，浙江平湖人。1880年10月23日（舊曆9月20日）出生於天津一個鹽商家庭。1898年戊戌政變失敗，叔同目擊時艱，感到「老大中華，非變法無以自存」，因自刻「南海康君是吾師」的石章以明志，以致有康黨之嫌，不得不携眷奉母去上海避禍。不久加入城南文社。1901年考入上海南洋公學，與謝無量、邵力子等人同學。1904年參加馬相伯等發起組織的滬學會，為該會補習科作＜祖國歌＞。1905年編印《國學唱歌集》，歌詞取材於《詩經》、《離騷》、唐宋詩詞和崑曲。同年秋東渡日本。1906年在東京編輯出版我國最早的音樂刊物《音樂小雜誌》。同年9月入上野美術學校學西畫，兼習音樂，並與同學曾孝谷等創辦我國第一個話劇團體「春柳社」。1907年春柳社演出《茶花女》和《黑奴籲天錄》，叔同飾演兩劇中的女主角。1910年學成返國，先後在天津和上海任圖畫和音樂教師。1912年參加陳去病、柳亞子等發起組織的愛國文學團體南社的活動，並任《太平洋報》副刊主編。該報停刊後，赴杭州任浙江兩級師範（1913年改為浙江第一師範）高師科圖畫、手工和音樂教師。1915年兼任南京高等師範圖畫、音樂教

員，每月往來寧杭間。1918年在杭州虎跑寺出家，法名演音，號弘一。1931年4月在上虞白馬湖橫塘鎮法界寺佛前發願專修南山律學。同年9月在白湖金仙寺撰《清涼歌集》歌詞五首，請芝峰法師代撰歌注，交兪紱棠、潘伯英、徐希一、唐學詠、劉質平作曲，1936年由上海開明書店出版。1942年10月13日（舊曆9月初4日）在泉州溫陵養老院圓寂。

<div align="center">

二

</div>

李叔同先生既有詩才，又有樂才，是作詞、作曲的高手，也是我國最早從事樂歌創作，取得豐碩成果，並有深遠影響的一人。李叔同歌曲內容廣泛，形式多樣，大致可以分爲三類：

1. 愛國歌曲　　李叔同先生出生在清季末年，看到政治腐敗、國事蜩螗，外侮日亟，他的愛國思想是始終不渝的。辛亥革命前所作的愛國歌曲有兩種類型：第一類以＜祖國歌＞和＜我的國＞爲代表，內容表現了對祖國光榮歷史和大好河山的讚美，並表達了發憤圖強的雄心壯志，字裏行間充滿着民族自豪感；第二類以《國學唱歌集》中的歌曲爲代表，都是憂國憂民的慷慨悲歌，字裏行間充滿了憂傷和悲憤的情緒。《國學唱歌集》中所選《詩經》、《離騷》、唐宋詩詞和崑曲的篇章，都有強烈的政治傾向性，都是用來借古諷今的傷時憂世之作。特別是李叔同自己作詞的＜喝火令＞和＜哀祖國＞等歌曲，前者明白指出「故國今誰主，胡天月已西」，還用北宋哲學家邵雍在洛陽天津橋上聽到杜鵑啼鳴，慨歎「北方原無此物，今地氣自南而北，天下將亂」的故事，預感到清朝的封建統治就要垮臺；後者用了《詩經》、《離騷》、《論語》、《漢書》的許多典故，發出豺狼當途，國事日非的感嘆。＜秋感＞中的「風景不殊山河非」一句，後來又出現在1908年作於日本的＜初夢＞詩中。發

表在《音樂小雜誌》上的<隋堤柳>也有類似的詞句:「江山依舊,只風景依稀淒涼時候」,都是借用《世說新語‧言語》篇中新亭名士的感慨,來發抒憂國之思,正如李先生在按語中所說:「作者別有根觸,走筆成之,吭聲發響,其音蒼涼,如聞山陽之笛。」魏晉間向秀經過被司馬昭殺害的好友嵇康、呂安的山陽舊居,聞鄰人吹笛而感懷亡友,李叔同在這些詩歌中表現的就是這種憂國憂民的感時傷懷之情。

2. 抒情歌曲　　李叔同先生的抒情歌曲主要有三種類型:一是表現寧靜致遠、淡泊明志的高尚情操的,如<幽居>和<幽人>;二是寓情於景,抒寫在大自然中的感受的,如<春游>、<早秋>和<西湖>;三是描寫游子思鄉,懷舊憶往的 , 如 <送別>、<憶兒時>和<夢>。這些抒情歌曲不僅意境幽遠,還常常有深刻的寓意。如<送別>一歌寫的是離情別意,但最後一句「夕陽山外山」卻很耐人尋味。李叔同自幼愛讀李商隱的名句:「天意憐幽草,人間重晚晴」,因名白馬湖庵居為「晚晴院」,並自號「晚晴老人」。「夕陽山外山」一句就含有「晚晴」的意思,這同他1938年寫給豐子愷的信中所說「猶如夕陽,殷紅絢彩,隨卽西沉」有同樣的意思。同年11月14日,他在廈門南普陀寺佛教養正院同學會席上講話,最後為同學們吟誦龔定盦的詩,有「吟到夕陽山外山,古今難免餘情遶」之句,可見「夕陽山外山」並不是單純的寫景。

3. 哲理歌曲　　如<落花>和<悲秋>,雖有寫景和抒情的內容,但前者的中心思想是:「榮枯不須臾 , 盛衰有常數」;「朱華易消歇,青春不再來」;後者的中心思想是:「鏡裏朱顏,愁邊白髮 , 光陰暗催人老。 縱有千金 , 千金難買年少」。實際上是要警惕青年們:「 少壯不努力,老大徒傷悲」,用意是積極的。<月>和<晚鐘>則進入了另一種精神境界——「惟願靈光普萬方,蕩滌垢滓揚芬芳」;「莊嚴七寶迷氤氳,瑤華翠羽垂繽紛」。

弘一法師是一位愛國的大和尚,他認為念佛和救國非但沒有矛盾,而且相得益彰。他對日軍侵華極為憤慨,說道:「吾人吃的是中華之粟,所飲是溫陵

3

之水，身為佛子，於此時不能共紓國難於萬一，自揣不如一隻狗子！」並到處書寫「念佛不忘救國，救國不忘念佛」，還加跋語云：「佛者，覺也。覺了真理，乃能誓捨身命，犧牲一切，勇猛精進，救護國家。是故救國必須念佛。」這種「誓捨身命救護國家」的愛國精神，在 1937 年所寫＜廈門第一屆運動會歌＞中表現得十分清楚：「你看那外來敵多麼狼狽，請大家想想，切莫再彷徨。」所以李叔同——弘一法師的樂歌創作，是從愛國歌曲開始，也是以愛國歌曲告終的。

三

　　李叔同先生創作的歌詞不僅聲情並茂，富於韻味，而且和曲調配合得十分妥貼。他喜歡選用西方曲調填詞，所選曲調有義大利作曲家貝利尼和德國作曲家韋伯的歌劇選曲，英國作曲家馬肯齊和胡拉的合唱曲，美國作曲家福斯特、奧德威、海斯、達克雷等人的藝人歌曲和通俗歌曲，美國作曲家梅森、布拉德布里、馬蘭、哈特等人的贊美詩，德國作曲家赫林的兒童歌曲，德國、法國和英國的民歌，以及德國作曲家寇肯創作的民俗歌曲。他根據這些歌曲的曲調填詞，寫出膾炙人口的樂歌，無形中把外國音樂介紹到中國來，做了有利於中外音樂文化交流的工作。他自己作曲的＜早秋＞、＜春游＞（三部合唱）、＜留別＞等歌，曲調流利，優美動聽，是我國第一批用西洋作曲法寫作的歌曲。

　　李叔同歌曲大多曲調優美，歌詞琅琅易於上口，因此傳布很廣，影響很大。許多抒情歌曲，至今傳唱不衰。早期愛國歌曲在辛亥革命前後曾廣為傳布，如愛國詩人黃遵憲的《軍歌二十四章》，梁啟超譽為「其精神之雄壯活潑，沈渾深遠不必論，即文藻二千年所未有也。詩界革命之能事至斯而極矣。吾為一言以蔽之曰：讀此詩而不起舞者必非男子。」但最初有詞無曲，自經李

叔同選用其中五段歌詞，配上曲調，編成＜出軍歌＞五章後，就成爲一首膾炙人口的軍歌。《詩‧秦風》的＜無衣＞一歌，相傳爲秦哀公出兵救楚時所作，由李叔同配上薩拉‧哈特的曲調後，因爲在辛亥革命時期有鼓舞敵愾的現實意義，馬上不脛而走，趙銘傳編的《東亞唱歌》（1907）和馮梁編的《軍國民教育唱歌》（1913）都收進了這首歌曲。抒情歌曲中，＜送別＞和＜憶兒時＞是流傳最廣的樂歌，收有這兩首歌曲的獨唱和鋼琴伴奏譜的歌曲集，先後有《中文名歌五十曲》（1927）、《仁聲歌集》（1932）、《中學音樂教材》（1936）、《萬葉歌曲集》（1943）、《中學歌曲選》（1947）、《李叔同歌曲集》（1957）等，其他收在沒有鋼琴伴奏譜的歌曲集中的，就不計其數了。近年來＜送別＞一歌曾先後被用作電影《早春二月》和《城南舊事》的插曲和主題歌，李叔同歌曲的社會影響，於此可見一斑。

四

李叔同先生作詞作曲和選曲配詞的樂歌，幾十年來散見於國內外出版的各種歌集和音樂刊物，很難見其全豹。1928年豐子愷先生編《中文名歌五十曲》時寫道：「這册子裏所收的曲，大半是西洋的 Most popular 的名曲；曲上的歌，主要是李叔同先生——卽現在杭州大慈山僧弘一法師——所作或配的」；但其中注明「李叔同作歌」或「李叔同作歌作曲」的，祇有十三首。1957年，子愷先生把《中文名歌五十曲》中的三十首歌曲編進了《李叔同歌曲集》，除《中文名歌五十曲》中原已注明作者爲李叔同的十三首外，其餘十七首也分別注明了「李叔同作詞」、「李叔同作曲」或「李叔同選曲配詞」；另加＜祖國歌＞和＜大中華＞二曲，合爲三十二曲。1958年出版的《李叔同歌曲集》在當時是收集李叔同歌曲比較完備的一本歌集，但現在看來，集中缺漏的歌曲還有

很多；而且集中所收之歌，只限於李叔同在俗時的作品，事實上，出家後的弘一法師並沒有停止作詞作曲。《李叔同歌曲集》包含9首合唱和輪唱歌曲，23首獨唱歌曲，其中10首獨唱歌曲有伴奏，其餘13首則付闕如，體例既不統一，演唱起來也不方便。

為了紀念弘一大師逝世五十周年，編者不揣譾陋，重編了這本《弘一大師歌曲集》。所收98首歌曲中，65首是李叔同先生在俗時所作，33首是出家後的弘一法師所作。其中原缺鋼琴伴奏譜的獨唱歌曲和輪唱歌曲，都已配上了伴奏，以便於演唱。《中文名歌五十曲》中有些曾被認為李叔同作詞的歌曲，由於未能確證作者為誰，暫不收入本書。如流傳很廣的＜秋柳＞一歌，有人說歌詞作者是李叔同，但繆天瑞所編《中外名歌一百曲》（1936年三民圖書公司印行）則說是陳嘯空所作。《中文名歌五十曲》中的＜米麗容＞也有人說是李叔同作詞，現經查明是馬君武譯歌德的詩。本書所收歌曲的出處，李叔同選曲作詞或選曲配詞的曲調來源，以及選詞配曲的歌詞來源，經編者進行考證後，已在卷末的「歌注」中逐一加以說明。在搜集李叔同歌曲和考證詞、曲來源方面，編者雖已盡力而為，畢竟能力棉薄，難免還有不少疏漏之處，深望海內外音樂界和佛教界的朋友們賜予指正，以匡不逮。

歌曲部分

祖 國 歌

李 叔 同 作詞
民 間 曲 調
錢仁康配伴奏

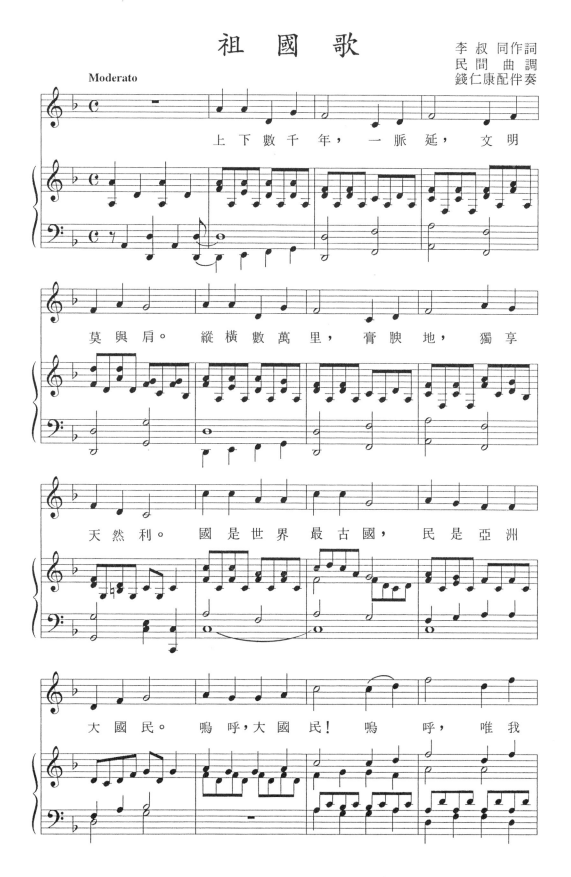

上下數千年，一脈延，文明莫與肩。縱橫數萬里，膏腴地，獨享天然利。國是世界最古國，民是亞洲大國民。嗚呼，大國民！嗚呼，唯我

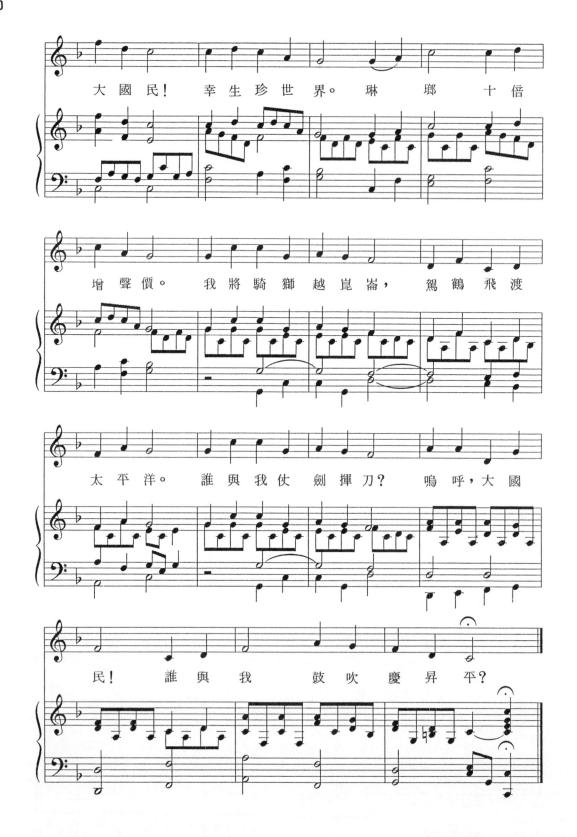

葛藟

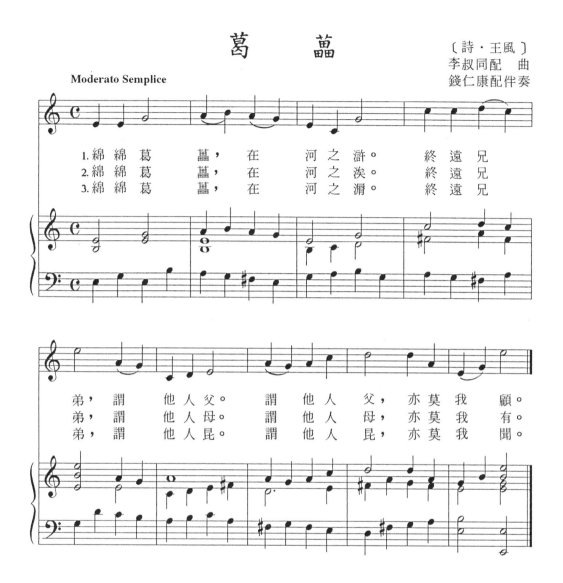

〔詩·王風〕
李叔同配　曲
錢仁康配伴奏

Moderato Semplice

1. 綿綿葛　藟，在　河之滸。　終遠兄弟，謂　他人父。　謂　他人　父，亦莫　我　顧。
2. 綿綿葛　藟，在　河之涘。　終遠兄弟，謂　他人母。　謂　他人　母，亦莫　我　有。
3. 綿綿葛　藟，在　河之漘。　終遠兄弟，謂　他人昆。　謂　他人　昆，亦莫　我　聞。

11

正　月

〔詩·小雅〕
李叔同配　曲
錢仁康配伴奏

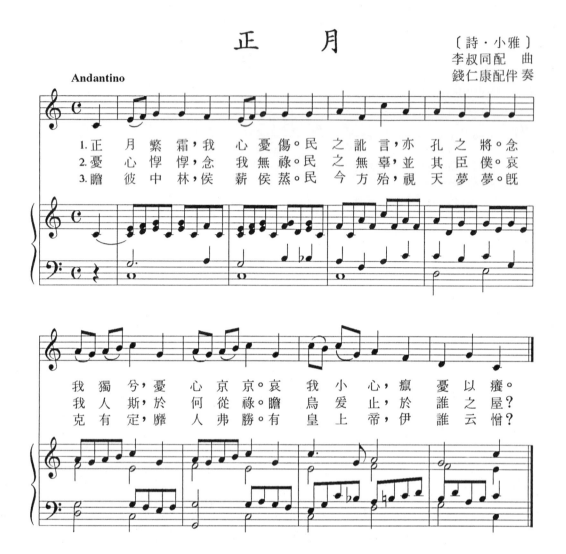

1. 正月繁霜，我　心憂傷。民之訛言，亦　孔之將。念
2. 憂心惸惸，念我無祿。民之無辜，並其臣僕。哀
3. 瞻彼中林，侯薪侯蒸。民今方殆，視天夢夢。既

我獨兮，憂心京京。哀我小心，癙憂以癢。
我人斯，於何從祿。瞻烏爰止，於誰之屋？
克有定，靡人弗勝。有皇上帝，伊誰云憎？

黃　鳥

李叔同配　曲
錢仁康配伴奏

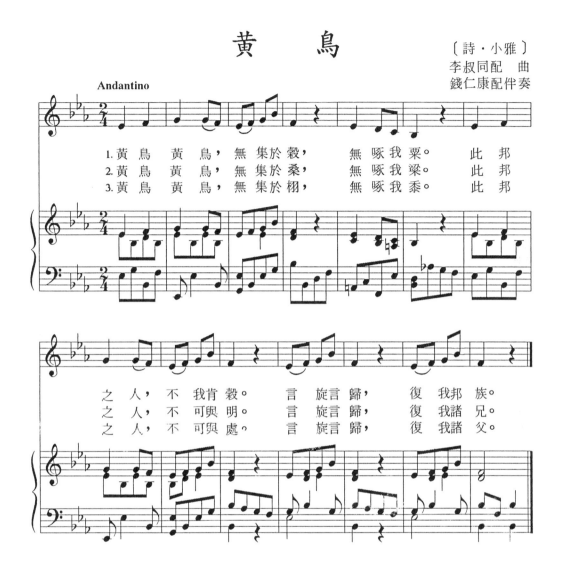

1.黃鳥　黃鳥，　無集於穀，　　無啄我粟。　　此邦
2.黃鳥　黃鳥，　無集於桑，　　無啄我粱。　　此邦
3.黃鳥　黃鳥，　無集於栩，　　無啄我黍。　　此邦

之　人，　不　我肯　穀。　言　旋言　歸，　　復　我邦　族。
之　人，　不　可與　明。　言　旋言　歸，　　復　我諸　兄。
之　人，　不　可與　處。　言　旋言　歸，　　復　我諸　父。

無 衣

〔詩·秦風〕
薩拉·哈特作曲
李叔同配 曲
錢仁康配伴奏

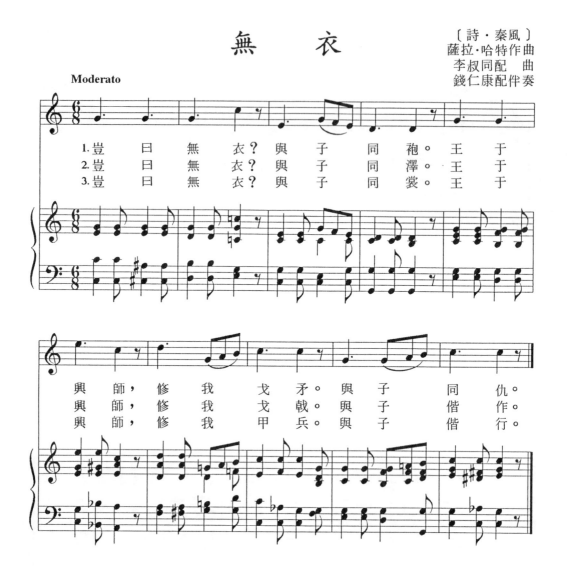

Moderato

1. 豈 曰 無 衣？與 子 同 袍。王 于
2. 豈 曰 無 衣？與 子 同 澤。王 于
3. 豈 曰 無 衣？與 子 同 裳。王 于

興 師，修 我 戈 矛。與 子 同 仇。
興 師，修 我 戈 戟。與 子 偕 作。
興 師，修 我 甲 兵。與 子 偕 行。

離　騷

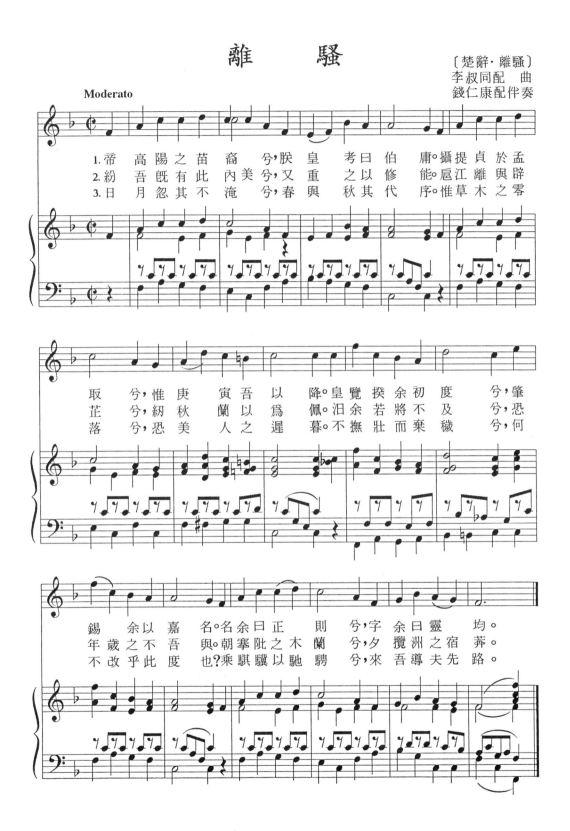

〔楚辭·離騷〕
李叔同配　曲
錢仁康配伴奏

Moderato

1. 帝　高　陽　之　苗　裔　兮，朕　皇　考　曰　伯　庸。攝提　貞　於　孟
2. 紛　吾　既　有　此　內　美　兮，又　重　之　以　修　能。扈江　離　與　辟
3. 日　月　忽　其　不　淹　兮，春　與　秋　其　代　序。惟草　木　之　零

取　　兮，惟　庚　寅　吾　以　　降。皇　覽　揆　余　初　度　　兮，肇
芷　　兮，紉　秋　蘭　以　為　　佩。汩　余　若　將　不　及　　兮，恐
落　　兮，恐　美　人　之　遲　　暮。不　撫　壯　而　棄　穢　　兮，何

錫　余　以　嘉　名。名余　曰　正　則　　兮，字　余　曰　靈　　均。
年　歲　之　不　吾　與。朝搴　阰　之　木　蘭　　兮，夕　攬　洲　之　宿　莽。
不　改　乎　此　度　也?乘騏　驥　以　馳　騁　　兮，來　吾　導　夫　先　路。

山　鬼

〔楚辭·九歌·山鬼〕
李叔同　配曲
錢仁康　配伴奏

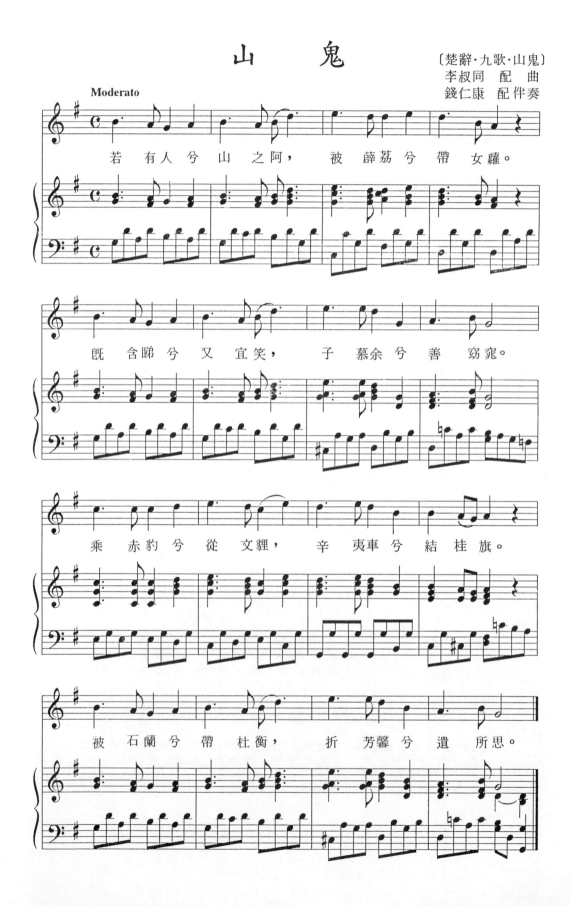

若有人兮山之阿，　被薜荔兮帶女蘿。

既含睇兮又宜笑，　子慕余兮善窈窕。

乘赤豹兮從文貍，　辛夷車兮結桂旗。

被石蘭兮帶杜衡，　折芳馨兮遺所思。

行 路 難

李　　　　　　白詩
美國藝人歌曲〔羅薩·李〕的曲調
李　　　叔　　　同配曲

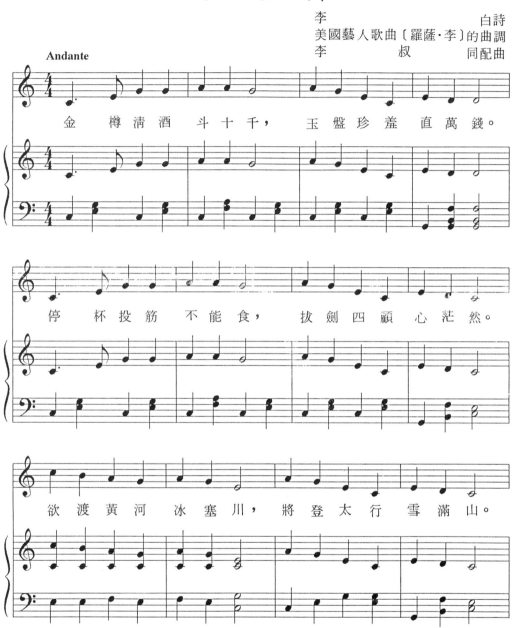

金樽清酒斗十千，　玉盤珍羞直萬錢。

停杯投筯不能食，　拔劍四顧心茫然。

欲渡黃河冰塞川，　將登太行雪滿山。

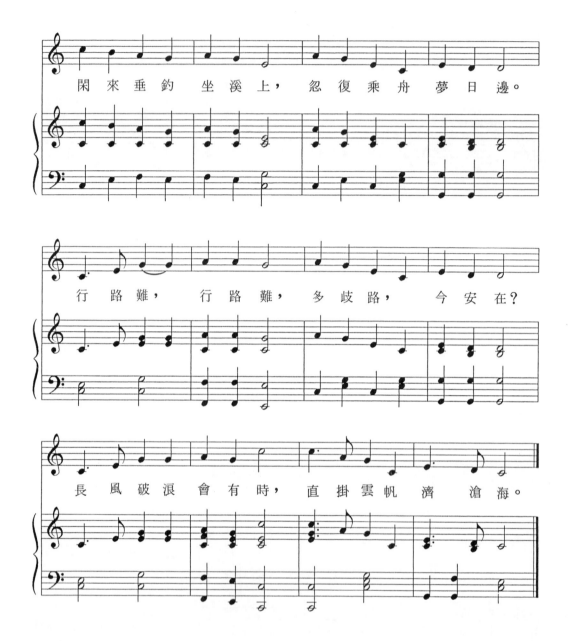

隋　宮

李商隱　詩
李叔同　配曲
錢仁康配伴奏

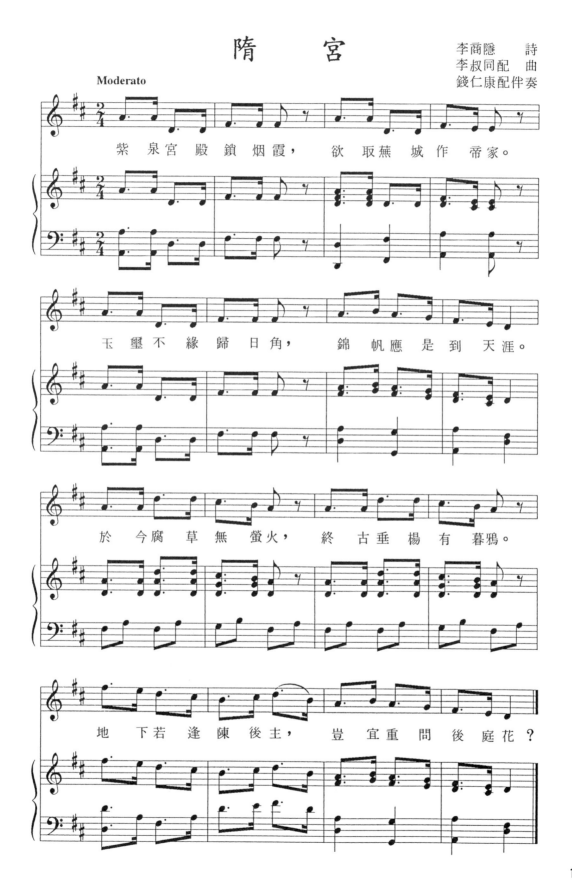

紫泉宮殿鎖烟霞，　欲取蕪城作帝家。

玉璽不緣歸日角，　錦帆應是到天涯。

於今腐草無螢火，　終古垂楊有暮鴉。

地下若逢陳後主，　豈宜重問後庭花？

揚　鞭

李叔同選詞配曲
錢仁康　配伴奏

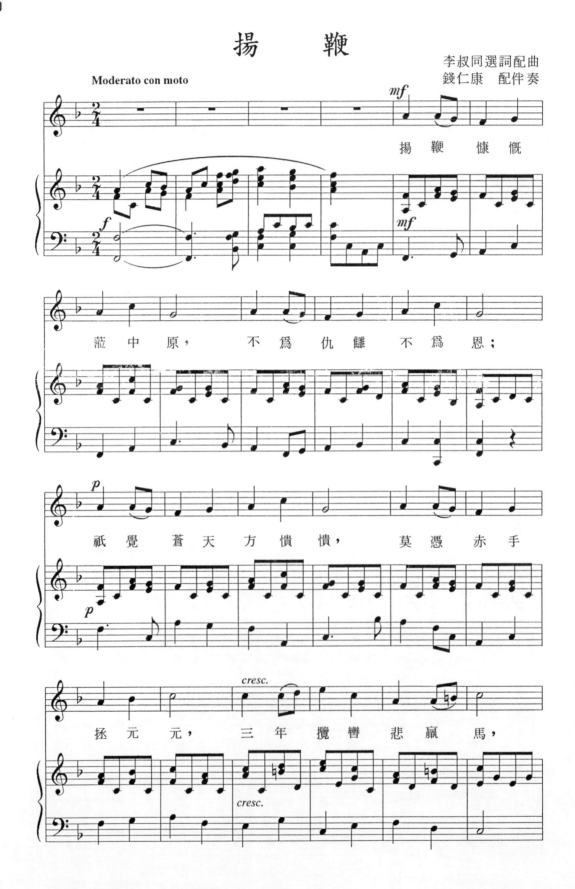

揚鞭慷慨莅中原，不爲仇儺不爲恩；祇覺蒼天方憒憒，莫憑赤手拯元元，三年攬轡悲嬴馬，

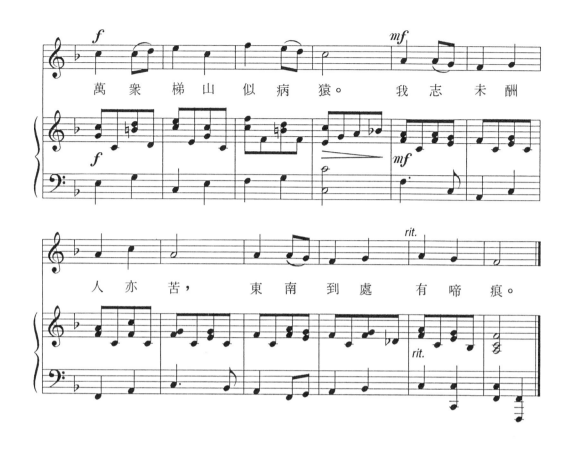

萬象梯山似病猿。 我志未酬

人亦苦， 東南到處有啼痕。

秋　感

古　歌
李叔同選曲
錢仁康配伴奏

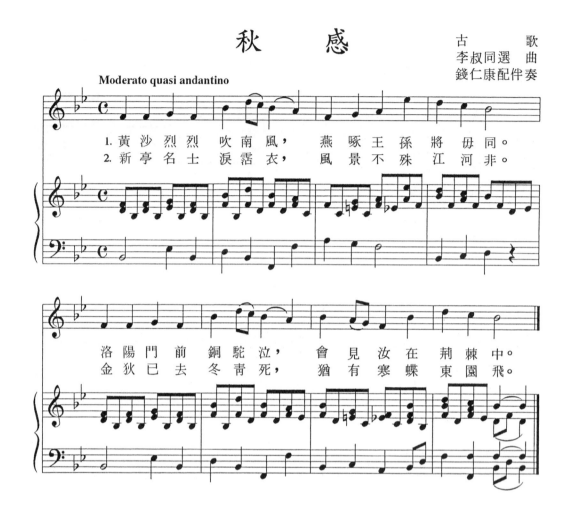

Moderato quasi andantino

1. 黃沙烈烈 吹南風，　燕啄王孫 將毋同。
2. 新亭名士 淚霑衣，　風景不殊 江河非。

洛陽門前 銅駝泣，　會見汝在 荊棘中。
金狄已去 冬青死，　猶有寒蝶 東園飛。

菩薩蠻

辛棄疾　詞
李叔同配曲
錢仁康配伴奏

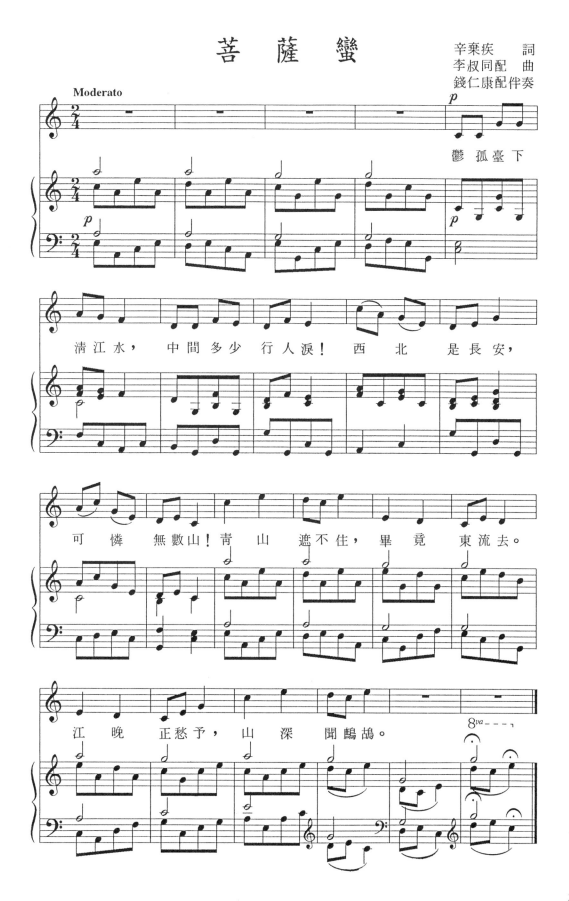

鬱孤臺下

清江水，　中間多少 行人淚！ 西 北 是長安，

可 憐 無數山！青 山 遮不住，畢 竟 東流去。

江 晚 正愁予， 山深 聞鷓鴣。

蝶 戀 花

納蘭性德等詞
李叔同配　曲
錢仁康配伴奏

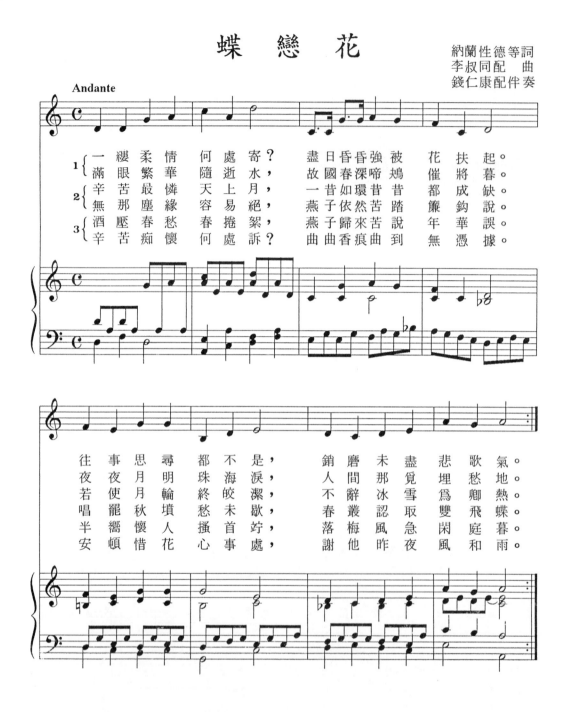

喝火令

李叔同作詞配曲
錢仁康 配伴奏

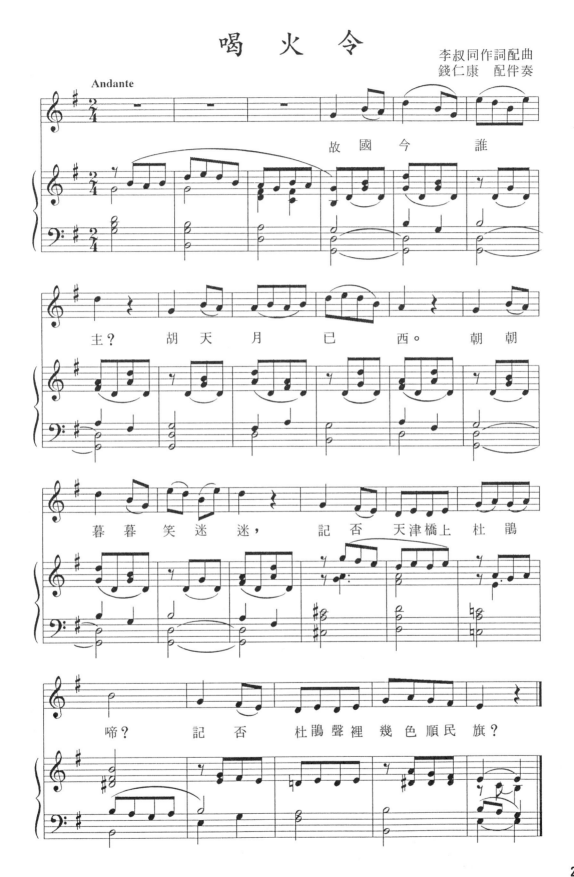

故國今誰主？ 胡天月已西。 朝朝暮暮笑迷迷， 記否 天津橋上 杜鵑啼？ 記否 杜鵑聲裡 幾色順民旗？

柳 葉 兒

〔長生殿·酒樓〕
李叔同選 曲
錢仁康配伴奏

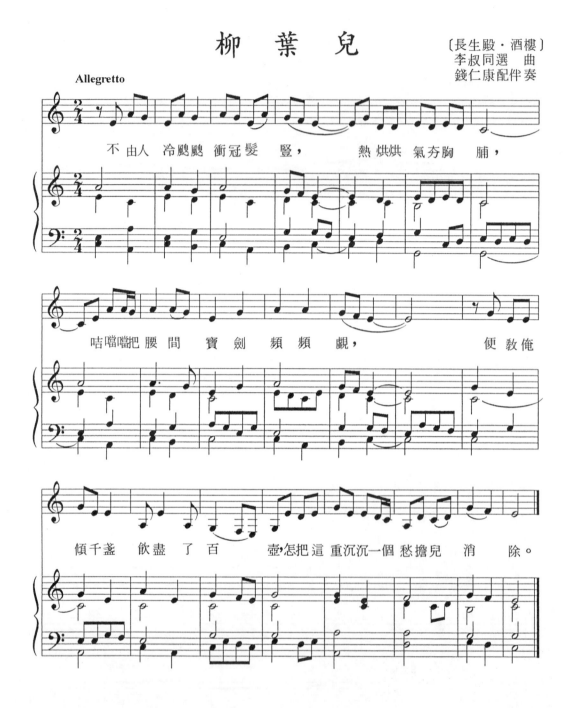

不由人 冷颼颼 衝冠髮 豎， 熱烘烘 氣夯胸 脯，

咭噔噔把腰 間 寶劍 頻頻 覷， 便敎俺

傾千盞 飲盡 了 百 壺,怎把這 重沉沉一個 愁擔兒 消 除。

武 陵 花

〔長生殿·聞鈴〕
李叔同選　曲
錢仁康配伴奏

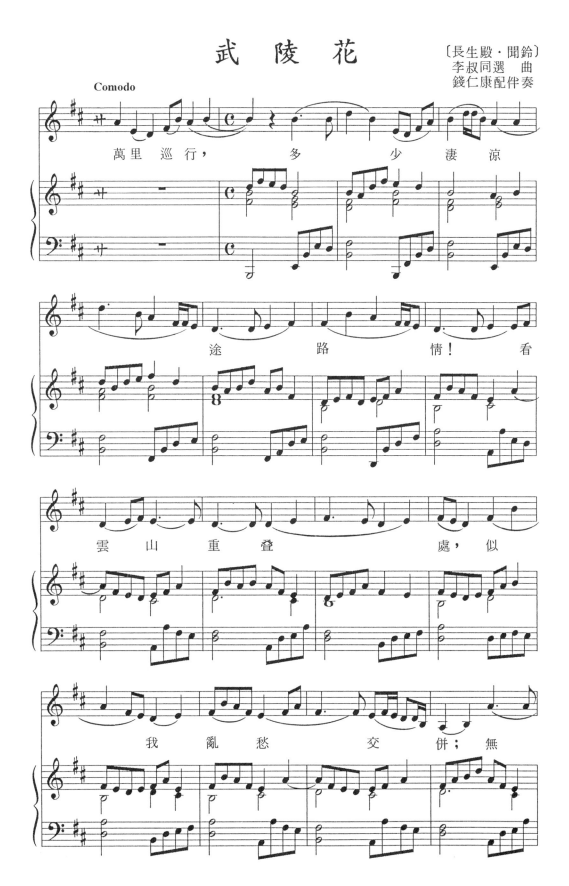

萬里 巡行， 多 少 淒涼

途 路 情！ 看

雲 山 重 叠 處，似

我 亂 愁 交 併；無

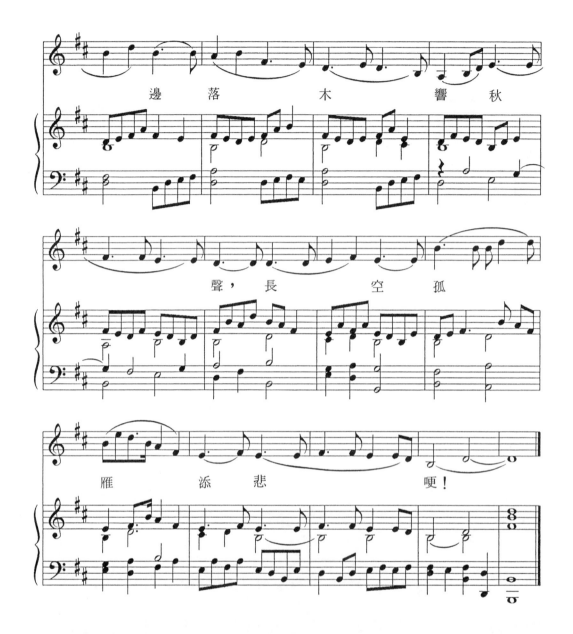

邊　落　　木　響　秋

聲，　長　　空　孤

雁　添　悲　　　　哽！

哀祖國

李叔同作詞
法國民歌〔月光〕的曲調
錢仁康配伴奏

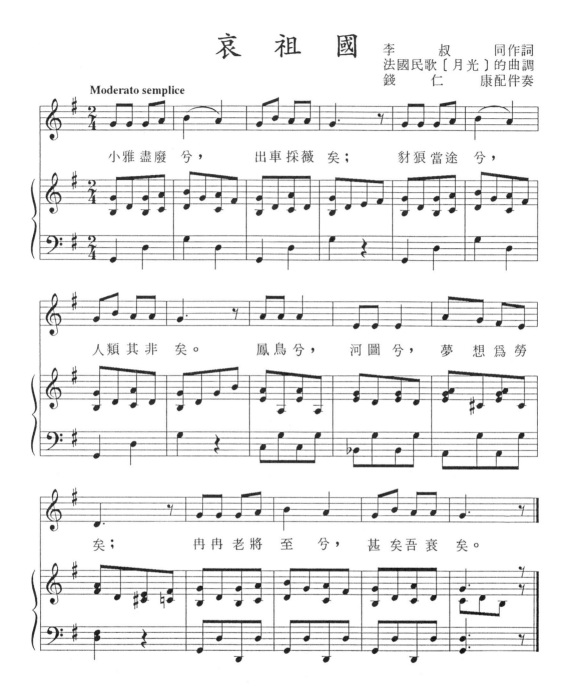

小雅盡廢兮， 出車採薇矣； 豺狼當途兮，

人類其非矣。 鳳鳥兮， 河圖兮， 夢想爲勞

矣； 冉冉老將至兮， 甚矣吾衰矣。

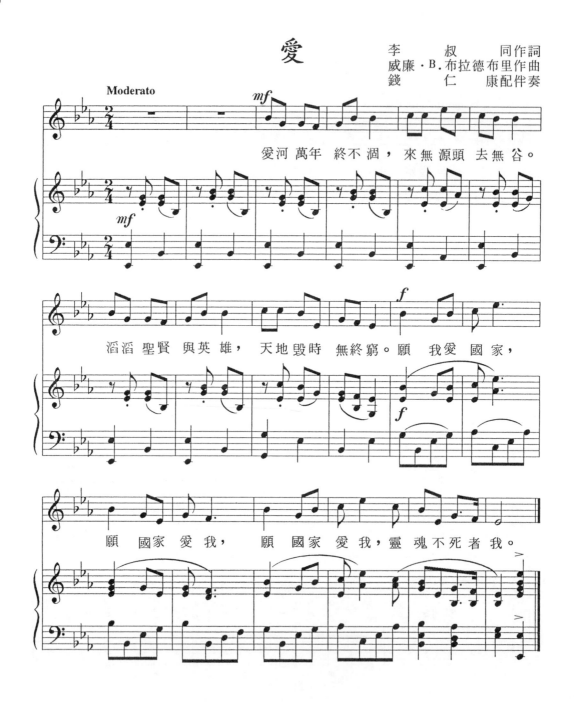

30

愛

李　叔　　同作詞
威廉·B.布拉德布里作曲
錢　仁　　康配伴奏

愛河 萬年 終不涸，來無 源頭 去無 谷。

滔滔 聖賢 與英 雄，天地毀時 無終窮。願 我愛 國家，

願 國家 愛我， 願 國家 愛我，靈 魂不死 者我。

化　身

李　叔　同作詞
洛厄爾·梅森作曲

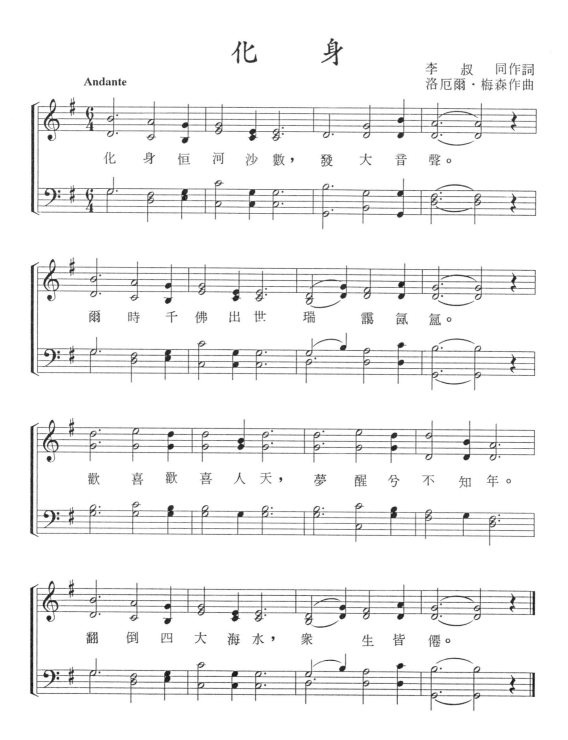

化身恒河沙數，發大音聲。

爾時千佛出世瑞靄氤氳。

歡喜歡喜人天，夢醒兮不知年。

翻倒四大海水，眾生皆僊。

32

出 軍 歌

黄遵憲　作詞
李叔同　選曲
錢仁康配伴奏

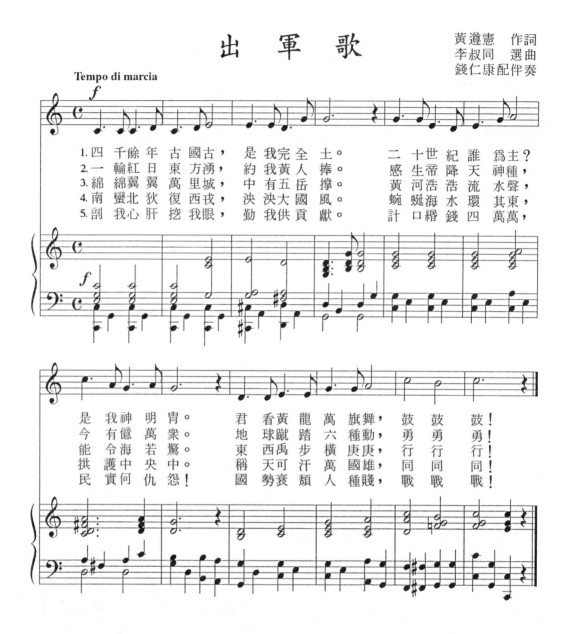

婚姻祝辭

李叔同　作詞
作曲者　佚名
錢仁康配伴奏

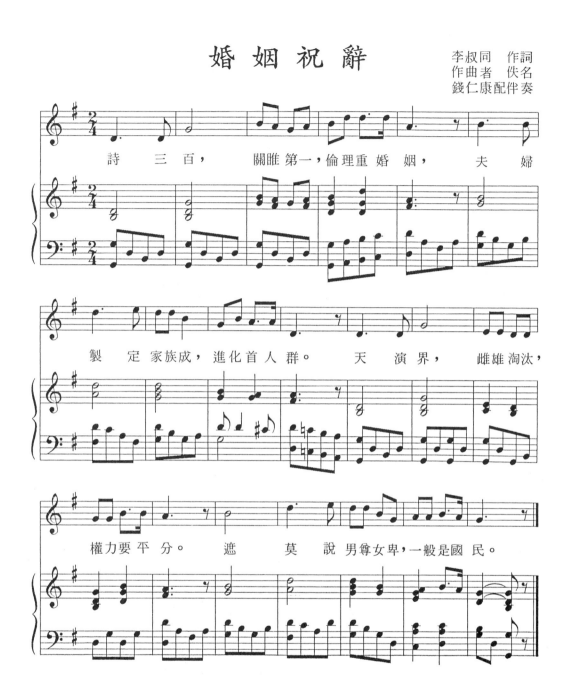

詩 三 百，　關雎第一，倫理重婚 姻，　夫婦

製 定 家族成，進化首人 群。　天 演 界，　雌雄淘汰，

權力要平 分。　遮 莫 說男尊女卑，一般是國 民。

我 的 國

息霜（李叔同）選曲作詞
錢 仁 康配伴奏

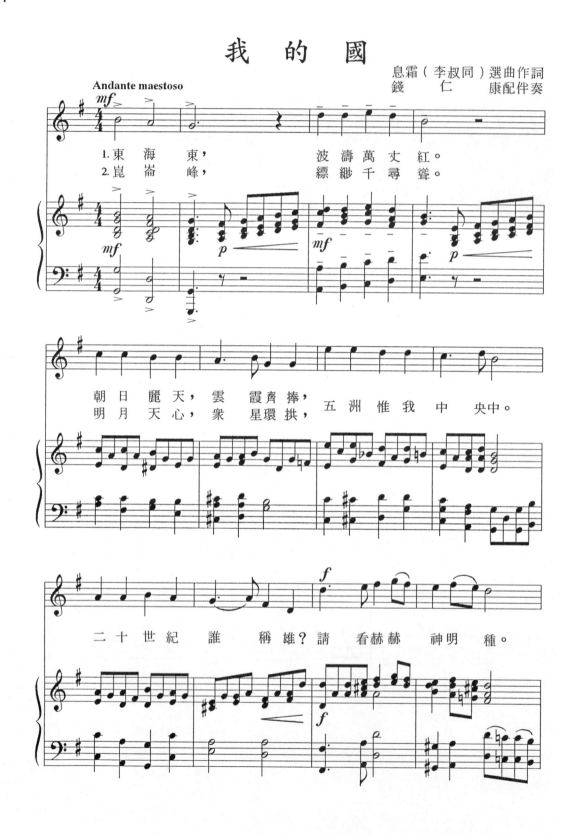

Andante maestoso

1. 東 海 東，　　波 濤 萬 丈 紅。
2. 崑 崙 峰，　　縹 緲 千 尋 聳。

朝 日 麗 天，雲 霞 齊 捧，五 洲 惟 我 中 央 中。
明 月 天 心，眾 星 環 拱，

二 十 世 紀 誰 稱 雄？請 看 赫 赫 神 明 種。

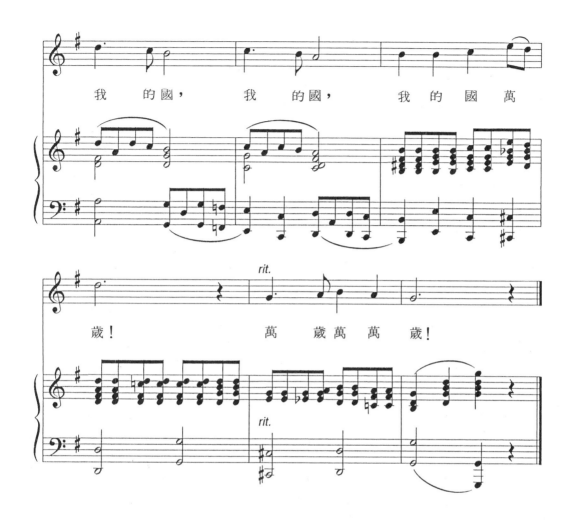

我　的　國，　　我　的　國，　　我　的　國　萬

歲！　　　　　萬　歲萬　萬　歲！

春郊賽跑

息霜（李叔同）作詞
卡爾‧G‧赫林作曲

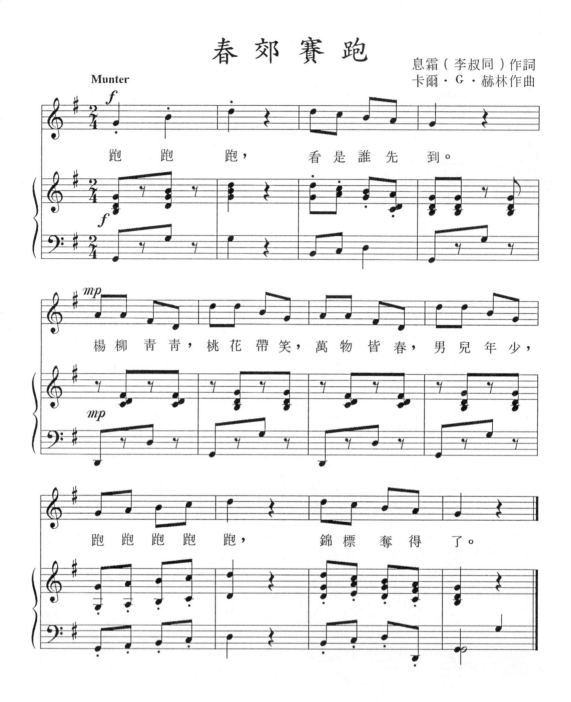

跑　跑　　跑，　　看是誰先　到。

楊柳青青，桃花帶笑，萬物皆春，男兒年少，

跑跑跑跑跑，　　錦標奪得　了。

隋 堤 柳

息霜（李叔同）作詞
哈里·達克雷 作曲
錢 仁 康 配伴奏

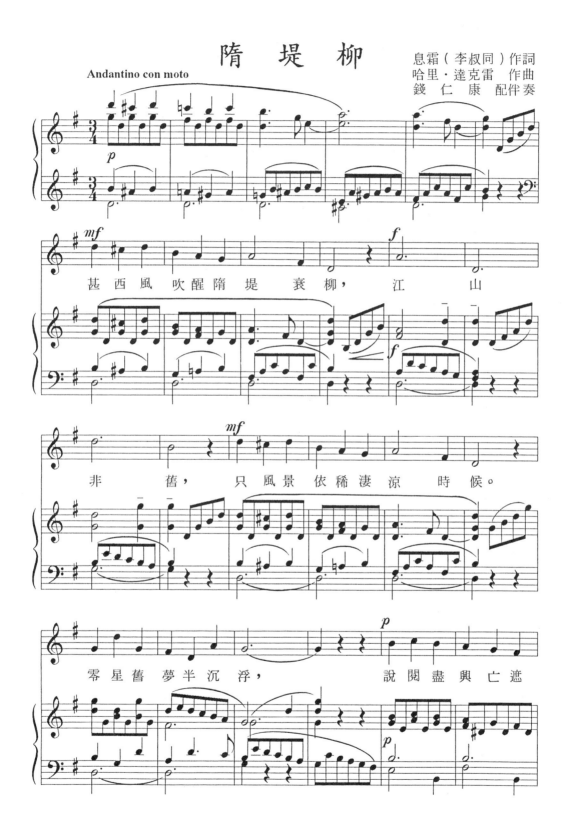

甚西風吹醒隋堤衰柳，江山

非舊，只風景依稀淒涼時候。

零星舊夢半沉浮，說閱盡興亡遮

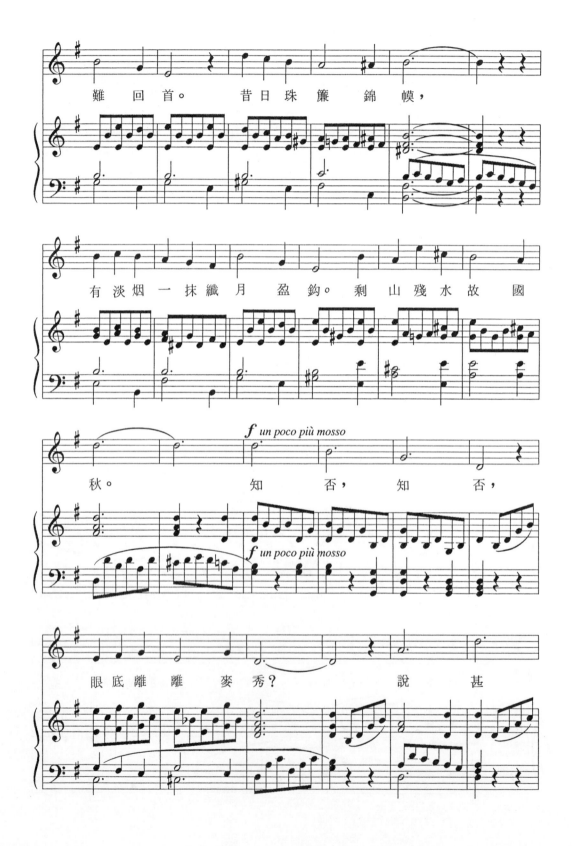

難 回 首。　　昔 日 珠 簾 錦 幄，

有 淡 烟 一 抹 纖 月 盈 鈎。　剩 山 殘 水 故 國

秋。　　　知 否，　知 否，

眼 底 離 離 麥 秀？　　　說 甚

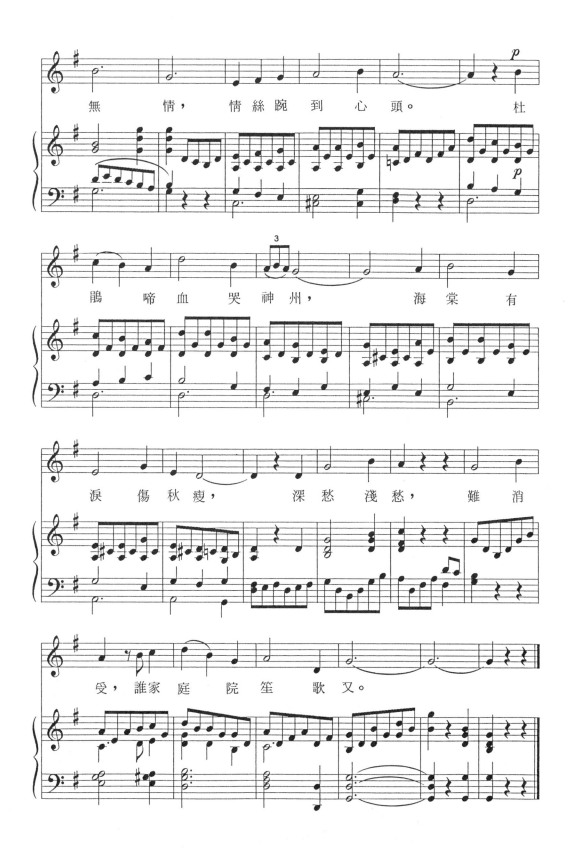

無情，情絲踠到心頭。　　杜

鵑啼血哭神州，　海棠有

淚傷秋瘦，　深愁淺愁，　難消

受，誰家庭院笙歌又。

直隸省立第一師範附屬小學校歌

李叔同作詞作曲
錢仁康配伴奏

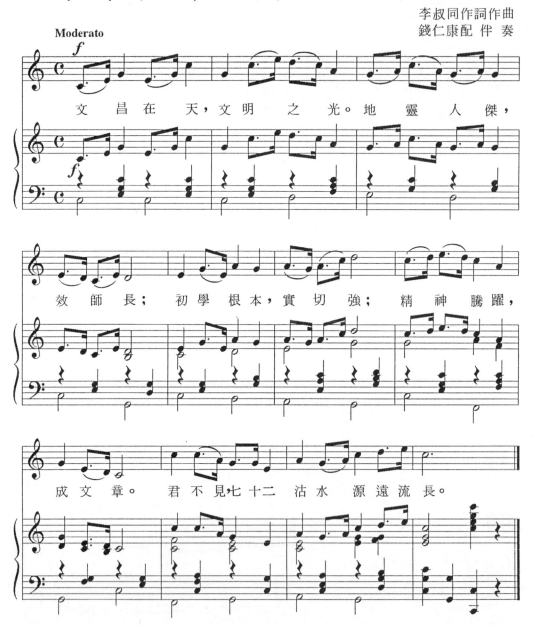

文昌在天，文明之光。地靈人傑，

效師長；初學根本，實切強；精神騰躍，

成文章。君不見七十二沽水源遠流長。

滿 江 紅

李叔同詞
傳統曲調

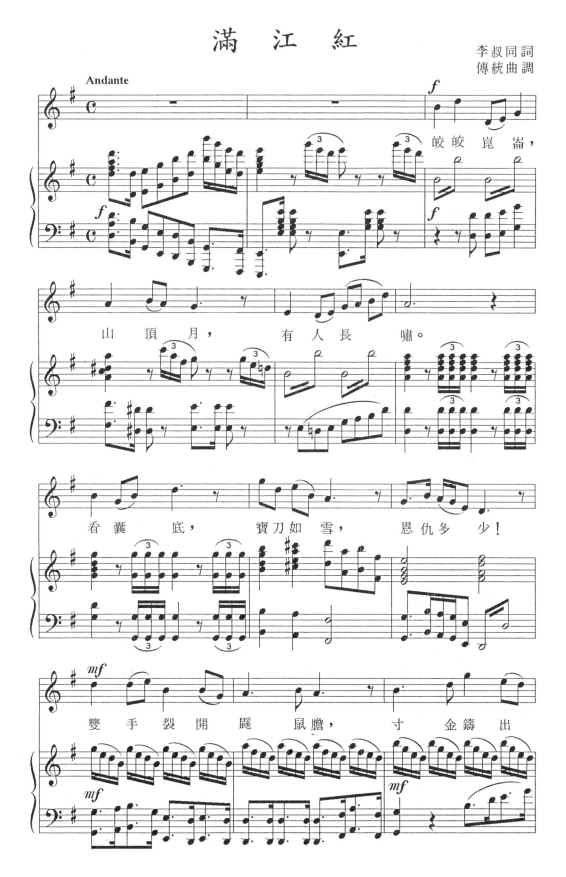

皎皎崑崙，

山頂月， 有人長嘯。

看囊底， 寶刀如雪， 恩仇多少！

雙手裂開鼪鼠膽， 寸金鑄出

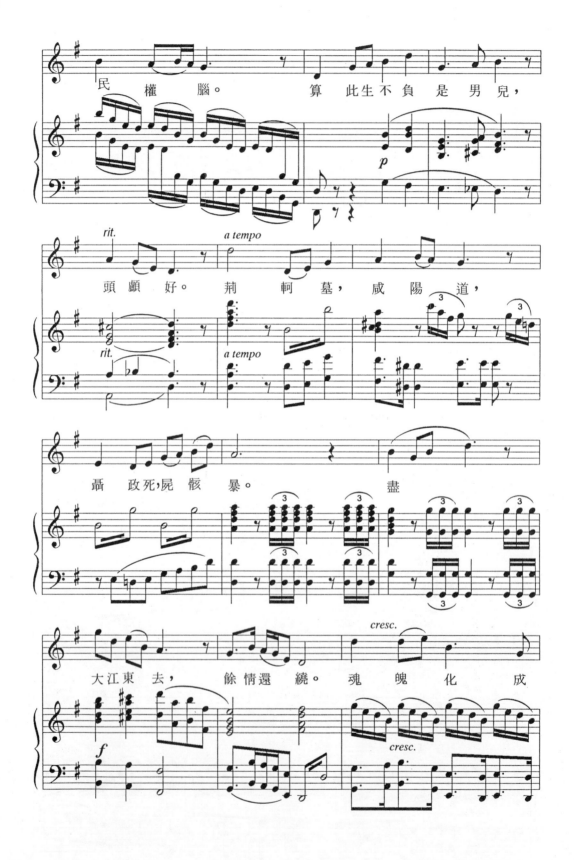

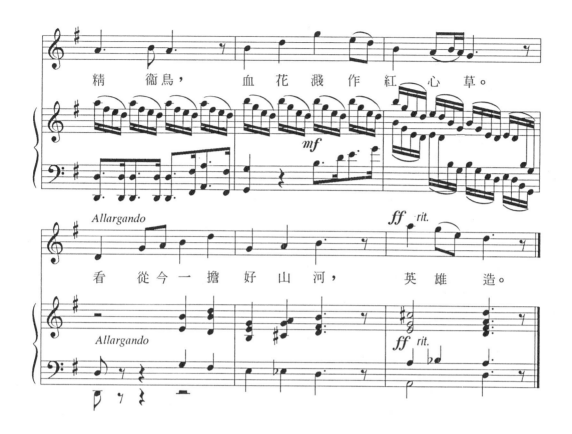

精衛鳥，血花濺作紅心草。

看 從今一擔好山河，英雄造。

大中華

（四部合唱）

李叔同作詞
貝利尼作曲

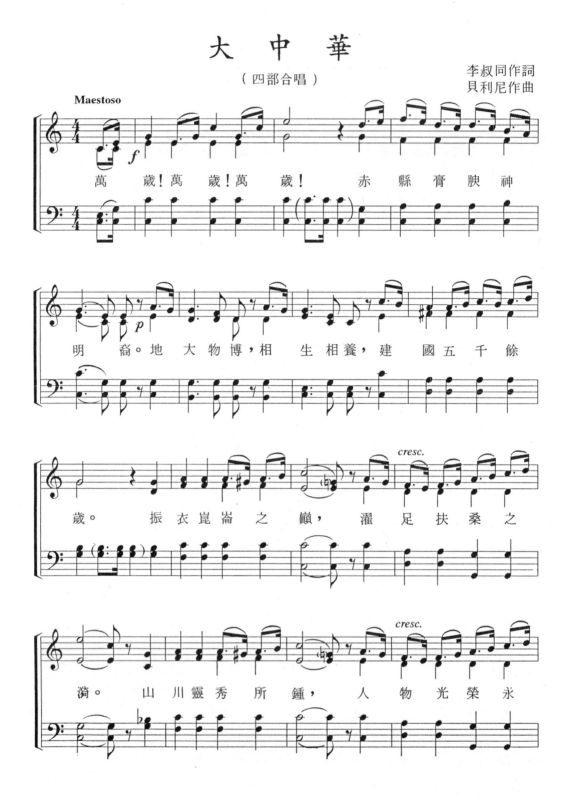

萬　歲！萬　歲！萬　歲！　赤　縣膏腴神

明　裔。地　大　物　博，相　生　相　養，建　國　五　千　餘

歲。　　振　衣崑崙之　巔，濯　足　扶　桑　之

漪。　　山　川　靈　秀　所　鍾，人　物　光　榮　永

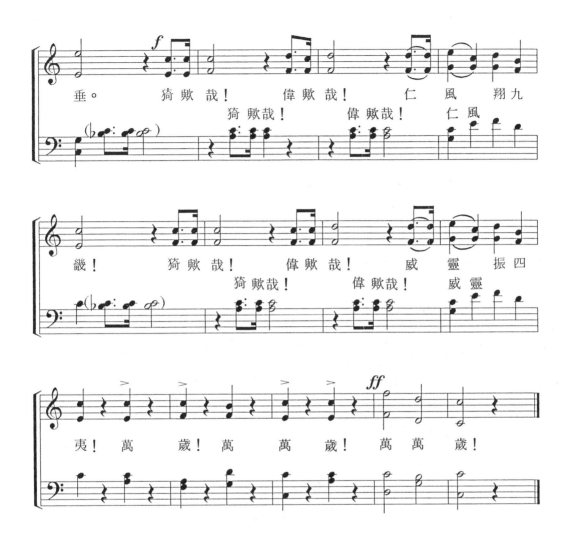

垂。　　猗歟哉！　　　偉歟哉！　　　仁風翔九
　　　猗歟哉！　　　偉歟哉！　　　仁風

畿！　　　猗歟哉！　　　偉歟哉！　　　威靈振四
　　　猗歟哉！　　　偉歟哉！　　　威靈

夷！　萬　歲！萬　萬　歲！　萬萬　歲！

春　游

（三部合唱）

息霜（李叔同）作詞作曲

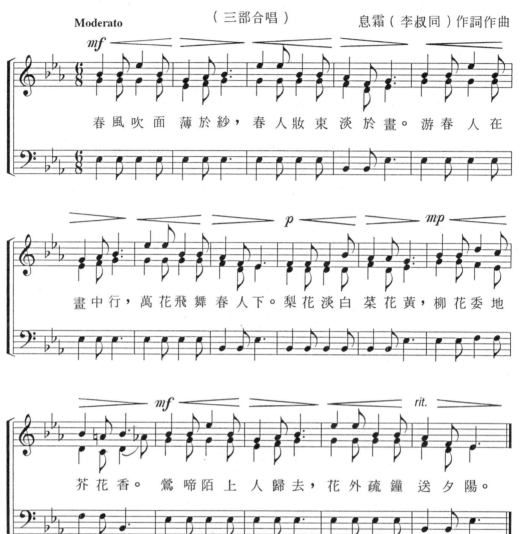

春風吹面薄於紗，春人妝束淡於畫。游春人在

畫中行，萬花飛舞春人下。梨花淡白菜花黃，柳花委地

芥花香。鶯啼陌上人歸去，花外疏鐘送夕陽。

留別（賀聖朝）

（二部合唱）

葉清臣　詞
李叔同　作曲
錢仁康配伴奏

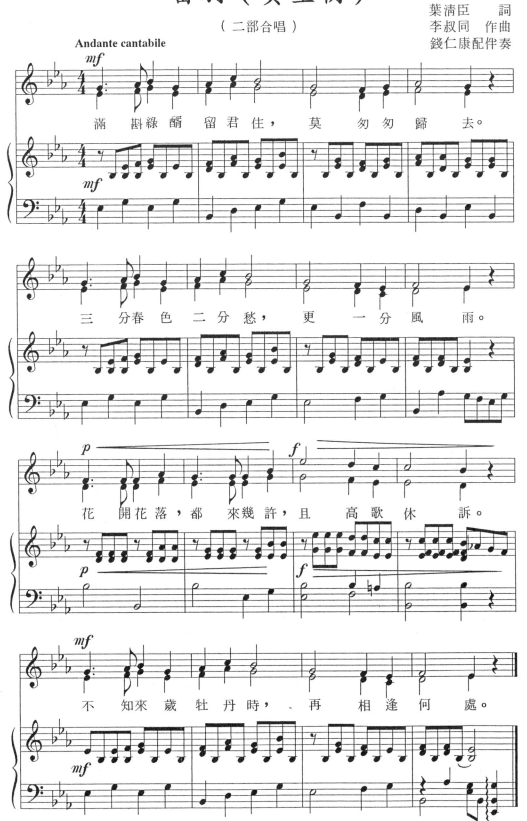

滿　斟綠醑留君住，　莫　匆匆歸　去。

三　分春色二分愁，　更　一分風　雨。

花　開花落，都　來幾許，且　高歌休　訴。

不　知來歲牡丹時，　再　相逢何　處。

早　秋

李叔同作詞作曲
錢仁康　配伴奏

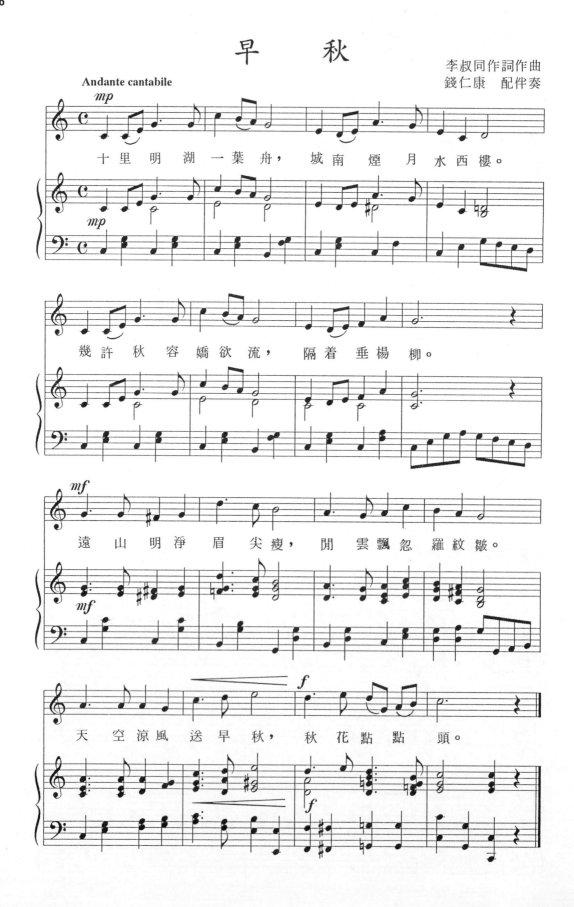

十里明湖一葉舟，城南煙月水西樓。

幾許秋容嬌欲流，隔着垂楊柳。

遠山明淨眉尖瘦，閒雲飄忽羅紋皺。

天空涼風送早秋，秋花點點頭。

送別

李 叔 同作詞
約翰·P·奧德威作曲

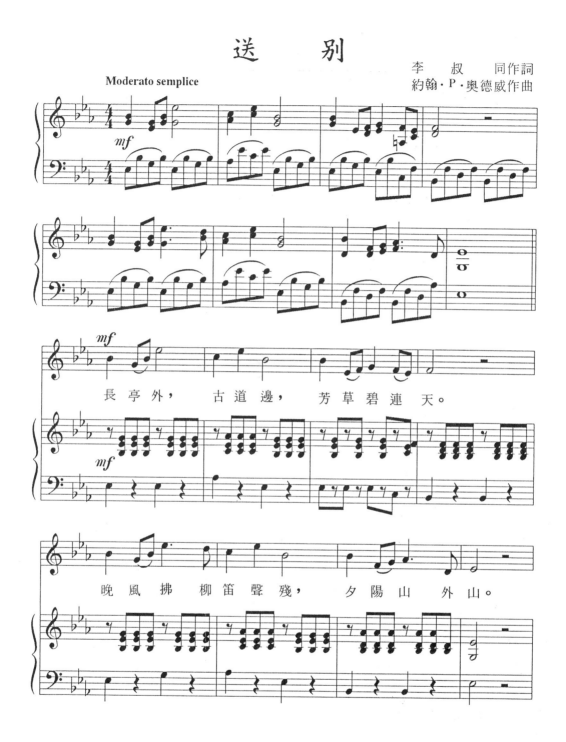

長亭外， 古道邊， 芳草碧連天。

晚風拂柳笛聲殘， 夕陽山外山。

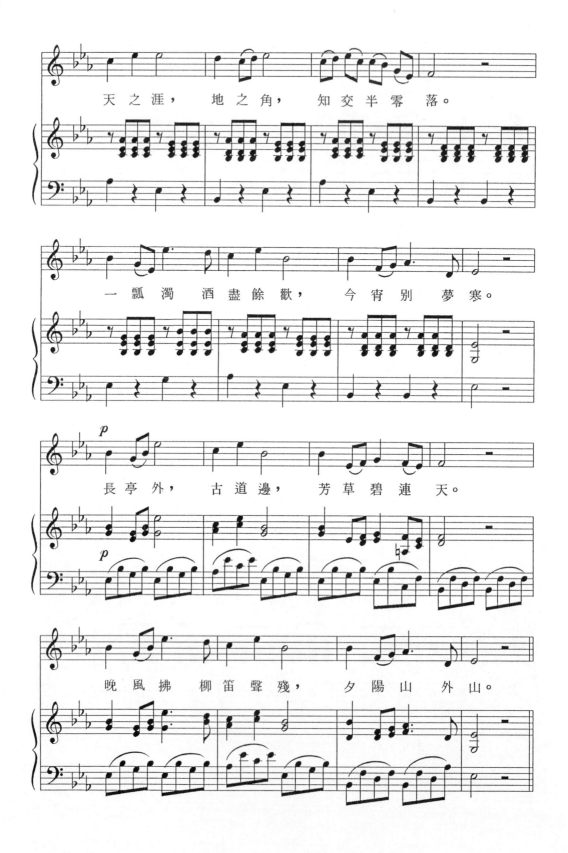

天之涯，　地之角，　知交半零落。

一瓢濁酒盡餘歡，　今宵別夢寒。

長亭外，　古道邊，　芳草碧連天。

晚風拂柳笛聲殘，　夕陽山外山。

憶 兒 時

李 叔 同作詞
威廉・S・海斯作曲

Andante con moto

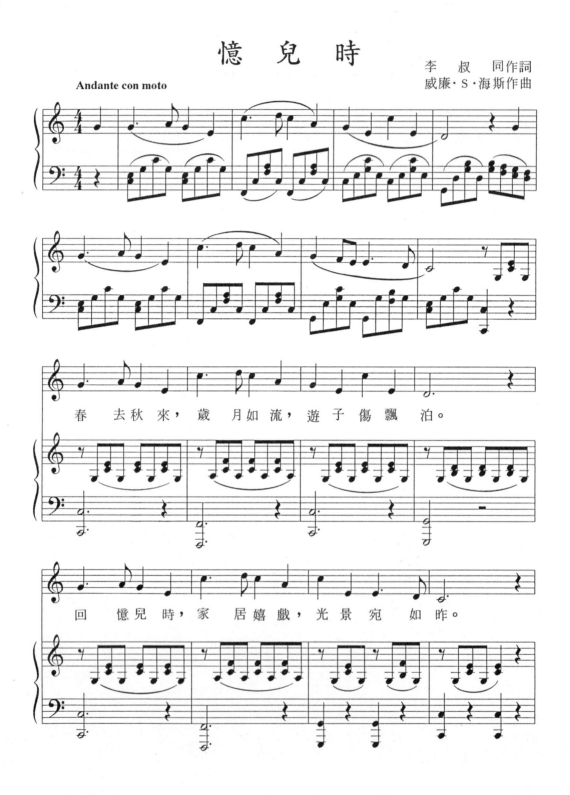

春 去秋 來， 歲 月如 流， 遊 子傷飄 泊。

回 憶兒 時， 家 居嬉 戲， 光景宛 如昨。

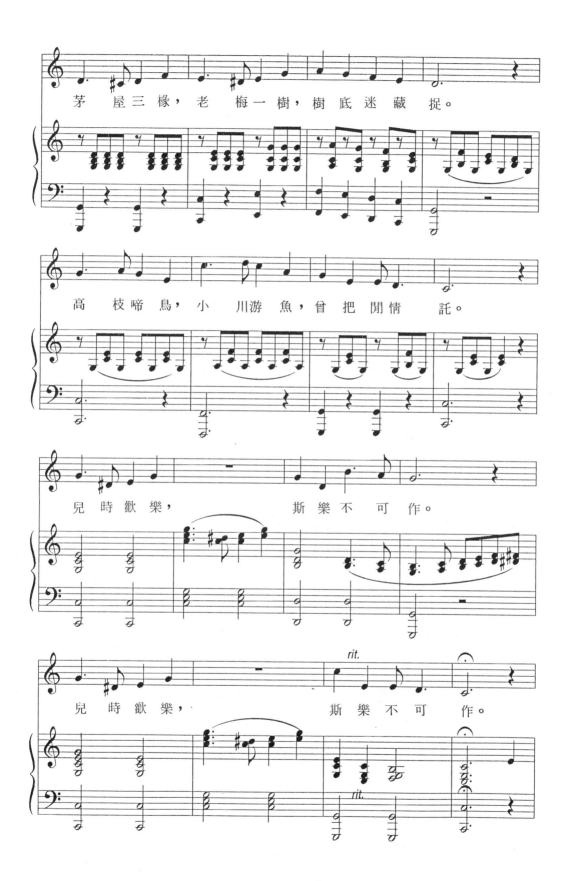

茅　屋三　椽，老　梅一　樹，樹底迷　藏　捉。

高　枝啼鳥，小　川游　魚，曾把閒情　託。

兒　時歡樂，　斯樂不　可　作。

兒　時歡樂，　斯樂不　可　作。

rit.

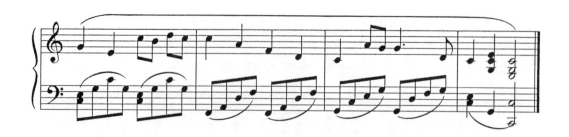

憶 兒 時

（女聲三部合唱）

李 叔 同作詞
威廉・S・海斯作曲
山 田 耕 筰編曲

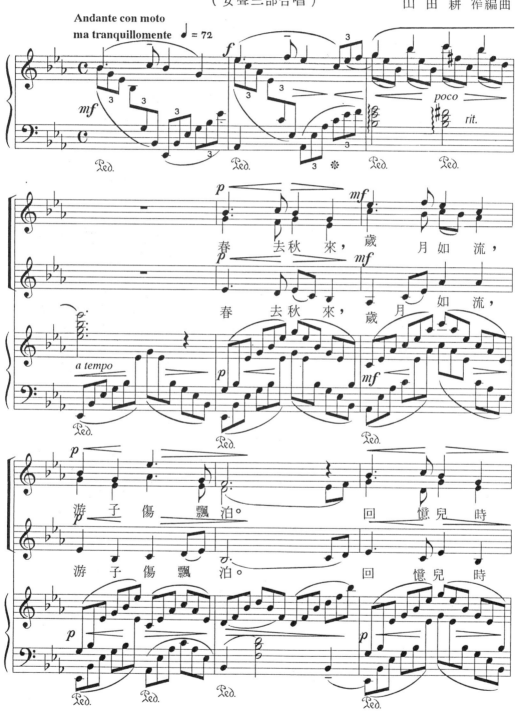

56

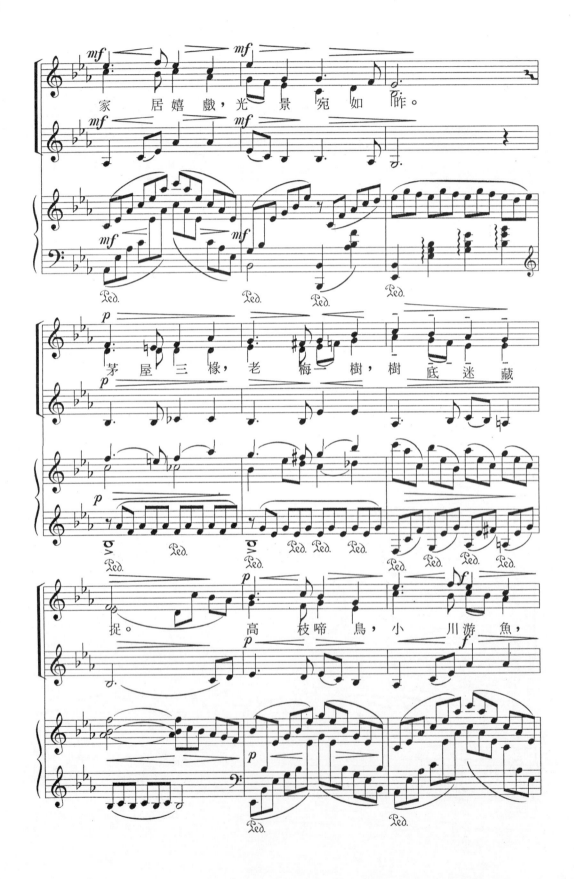

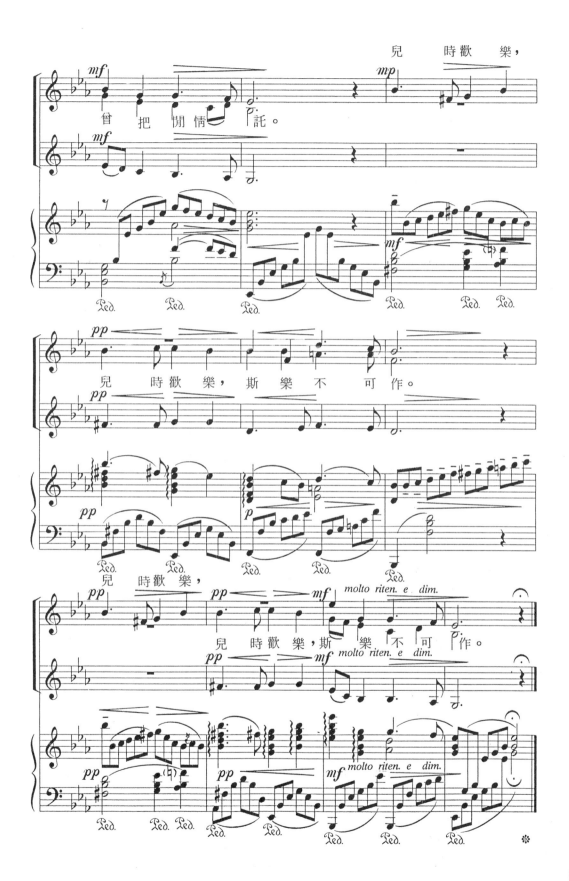

人與自然界

（三部合唱）

李 叔 同作詞
A·H·C.馬蘭作曲

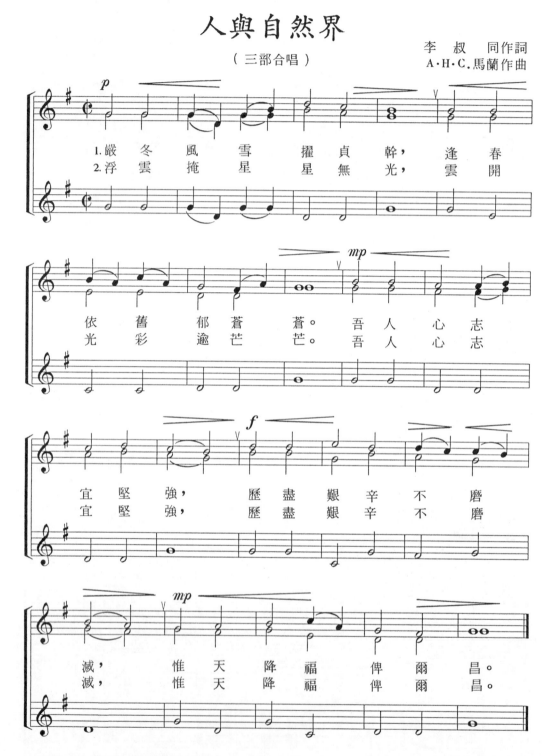

1. 嚴冬風雪擢貞幹，逢春依舊郁蒼蒼。吾人心志宜堅強，歷盡艱辛不磨滅，惟天降福俾爾昌。
2. 浮雲掩星星無光，雲開光彩逾芒芒。吾人心志宜堅強，歷盡艱辛不磨滅，惟天降福俾爾昌。

陳哲甫作第三、四段歌詞：

3. 狂風撼竹亂次行，風過勁節彌昂藏。吾人心志宜堅強，歷盡艱辛不磨滅，
惟天降福俾爾昌。

4. 驟雨摧花困衆芳，雨霽依然錦綉場。吾人心志宜堅強，歷盡艱辛不磨滅，
惟天降福俾爾昌。

秋　夜

"眉月一彎夜三更"

李叔同選曲作詞
錢仁康　配伴奏

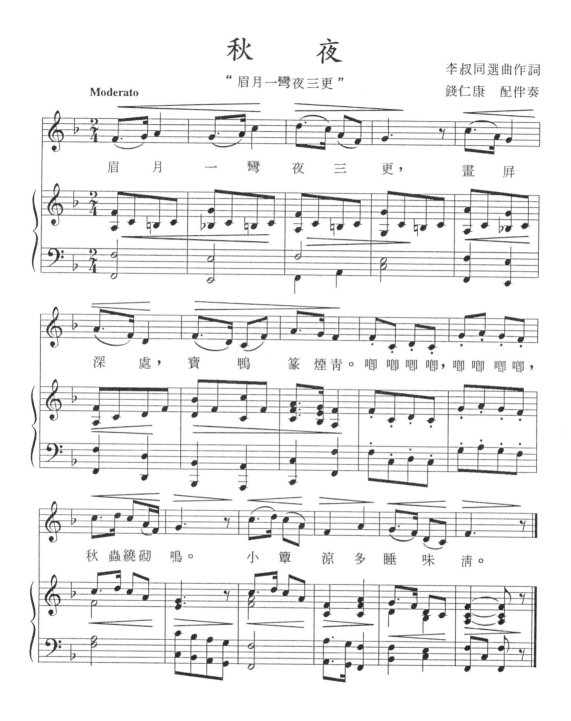

眉月一彎夜三更，畫屏

深處，寶鴨篆煙青。嘟嘟嘟嘟，嘟嘟嘟嘟，

秋蟲繞砌鳴。小簟涼多睡味清。

月

李叔同作詞
作曲者佚名

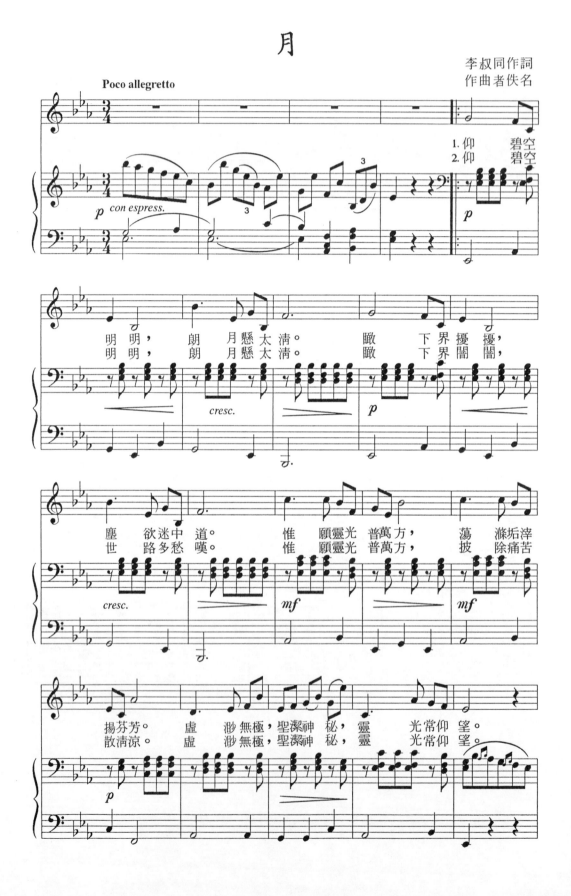

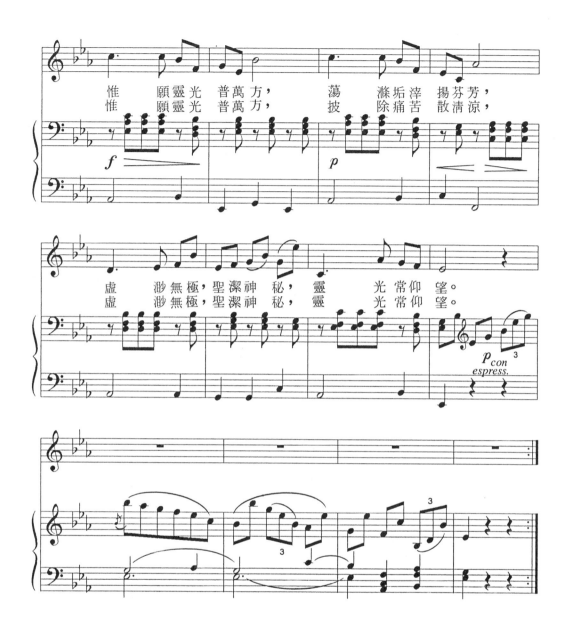

惟　願靈光普萬方，　蕩　滌垢滓揚芬芳，
惟　願靈光普萬方，　披　除痛苦散清涼，

虛　渺無極，聖潔神秘，靈　光常仰望。
虛　渺無極，聖潔神秘，靈　光常仰望。

朝　陽

（男聲四部合唱）

李叔同作詞
作曲者佚名

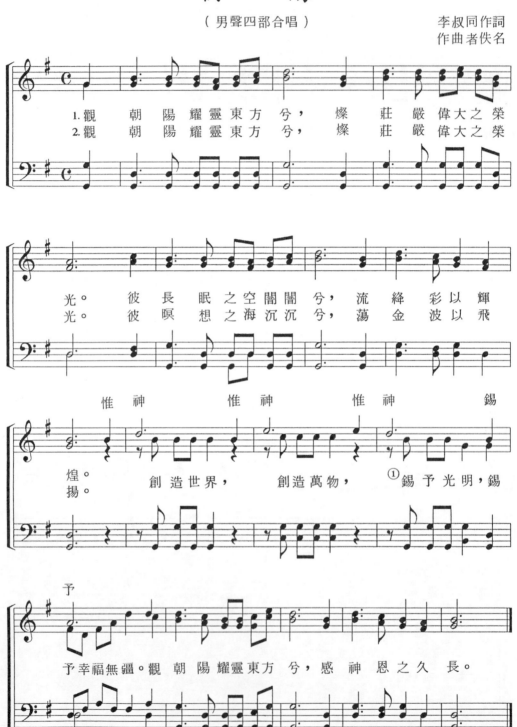

1. 觀　朝　陽　耀　靈　東　方　兮，　燦　莊　嚴　偉大之榮
2. 觀　朝　陽　耀　靈　東　方　兮，　燦　莊　嚴　偉大之榮

光。　彼　長　眠　之　空　闇　闇　兮，　流　絳　彩　以　輝
光。　彼　暝　想　之　海　沉　沉　兮，　蕩　金　波　以　飛

惟　神　　惟　神　　惟　神　　　錫

煌。　創　造　世　界，　創　造　萬　物，　①錫　予　光　明，錫
揚。

予

予　幸　福　無　疆。觀　朝　陽　耀　靈　東　方　兮，感　神　恩　之　久　長。

①錫同賜。

落 花

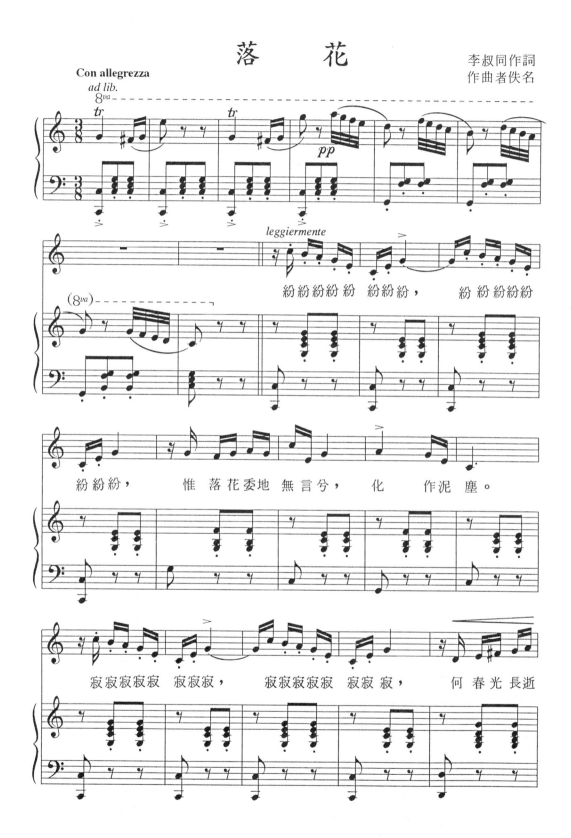

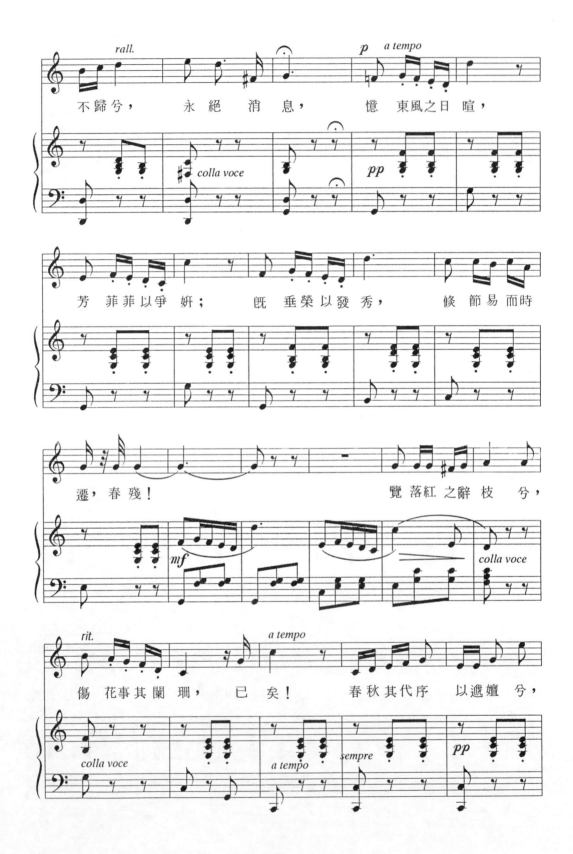

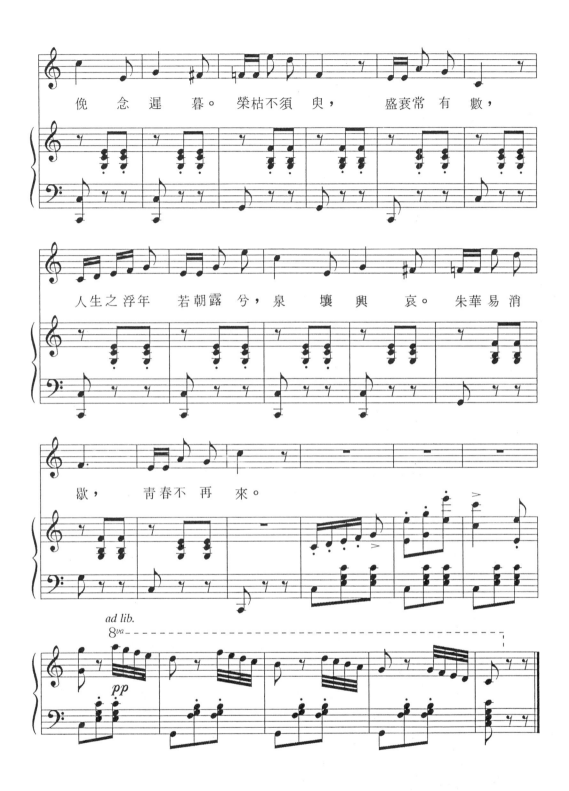

倦念遲暮。榮枯不須臾，盛衰常有數，

人生之浮年若朝露兮，泉壤興哀。朱華易消

歇，青春不再來。

幽　居

李叔同作詞
F.寇肯作曲

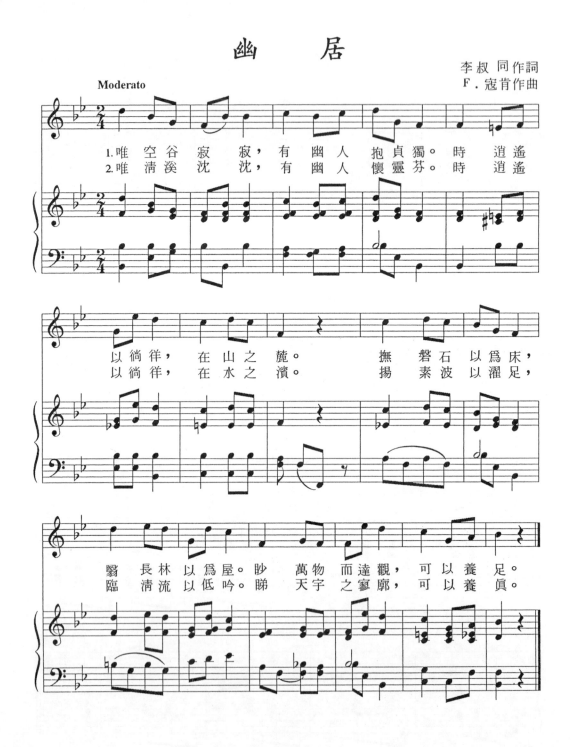

Moderato

1.唯 空谷寂 寂，有 幽 人 抱貞獨。時 逍遙

2.唯 清溪沈 沈，有 幽 人 懷靈芬。時 逍遙

以徜徉，　在山之麓。　　撫 磐石以爲床，

以徜徉，　在水之濱。　　揚 素波以濯足，

翳 長林以爲屋。眇 萬物而達觀，可以養 足。

臨 清流以低吟。睇 天宇之寥廓，可以養 眞。

天　風

李叔同作詞
作曲者佚名

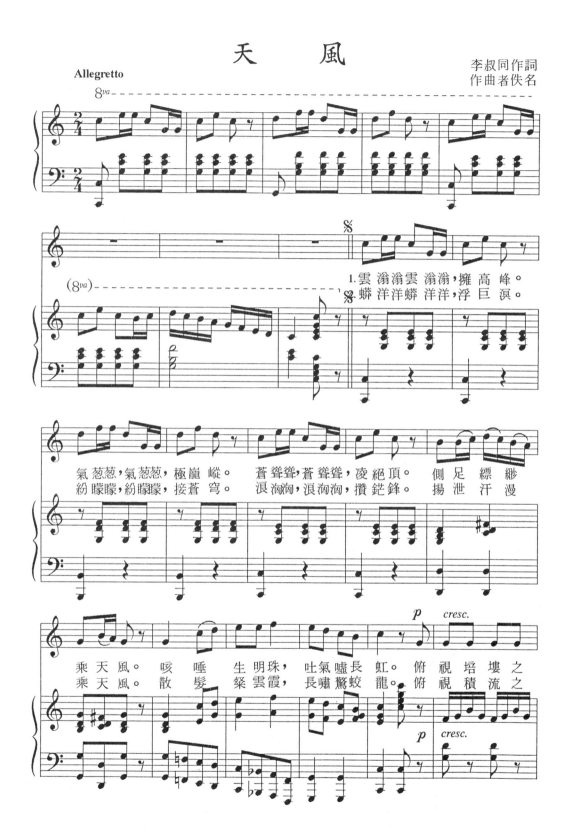

1. 雲瀊瀊雲瀊瀊，擁高峰。
2. 蟒洋洋蟒洋洋，浮巨溟。

氣葱葱，氣葱葱，極巔嵷。　蒼聳聳，蒼聳聳，凌絕頂。　側足縹緲
紛曚曚，紛曚曚，接蒼穹。　浪洶洶，浪洶洶，攢鋩鋒。　揚泄汗漫

乘天風。　咳唾生明珠，吐氣噓長虹。俯視培塿之
乘天風。　散髮粲雲霞，長嘯驚蛟龍。俯視積流之

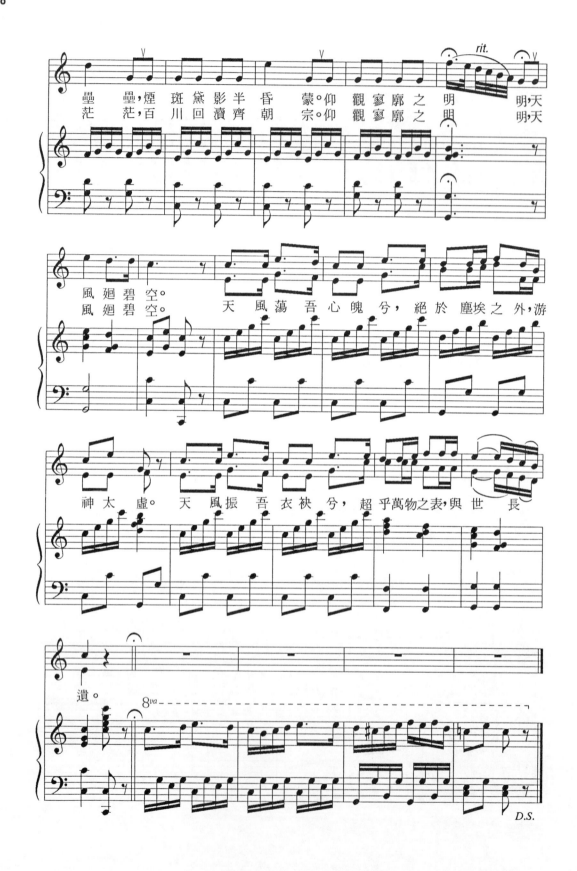

冬

李叔同選曲作詞
錢仁康　配伴奏

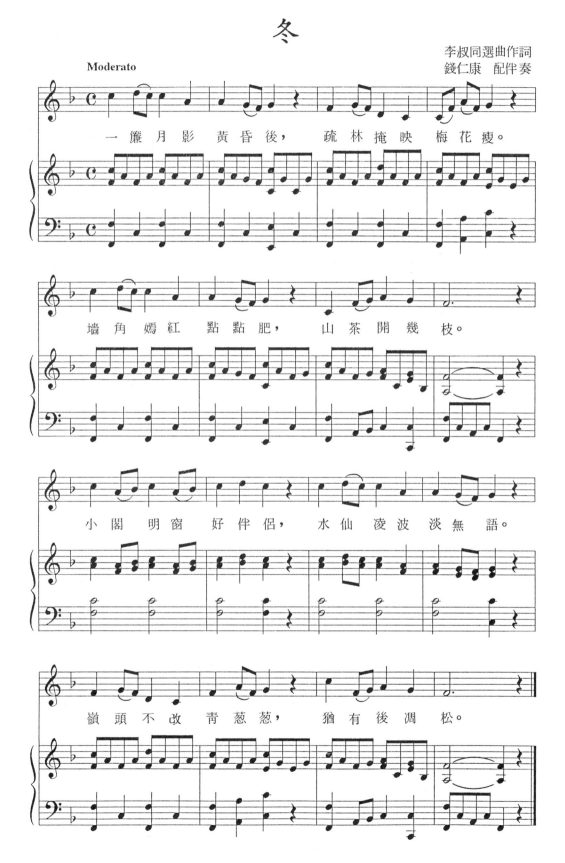

豐　年

（二部合唱）

李　叔　同　作詞
卡爾·M·馮·韋伯作曲

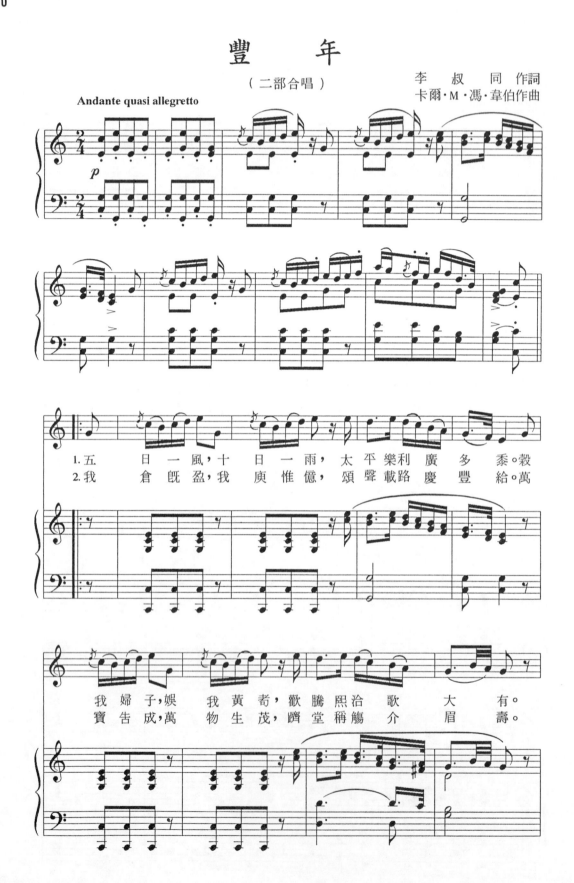

1.五　日一風，十　日一雨，太平樂利廣多黍。穀
2.我　倉既盈，我　庾惟億，頌聲載路慶豐給。萬

我婦子，娛　我黃耇，歡騰熙洽歌　大　有。
寶告成，萬　物生茂，躋堂稱觴介　眉　壽。

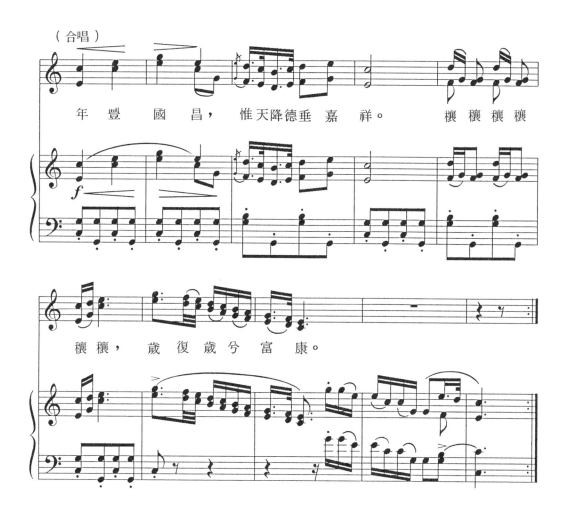

年豐國昌，　惟天降德垂嘉祥。　　攘攘攘攘

攘攘，　歲復歲兮富康。

長　逝

李叔同選曲作詞
錢仁康　配伴奏

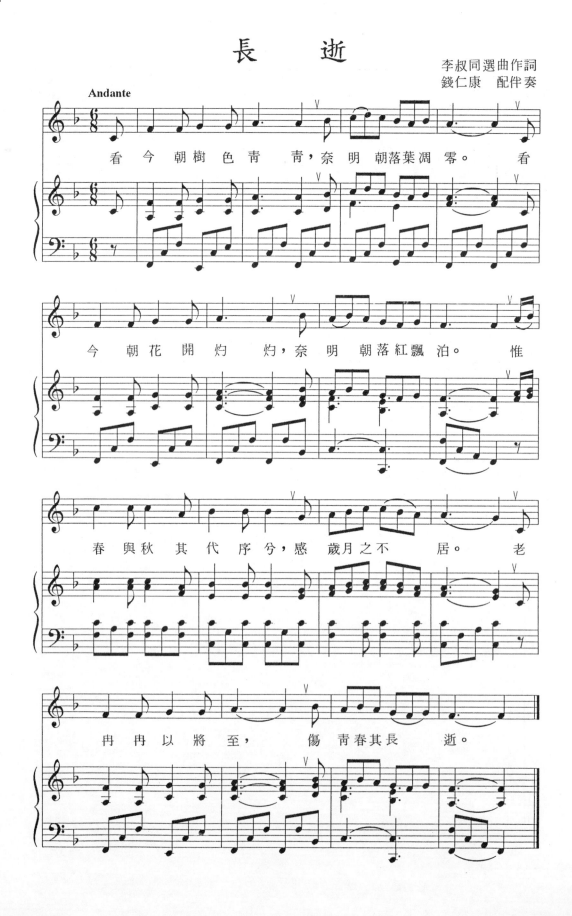

鶯

李叔同選曲作詞
錢仁康　配伴奏

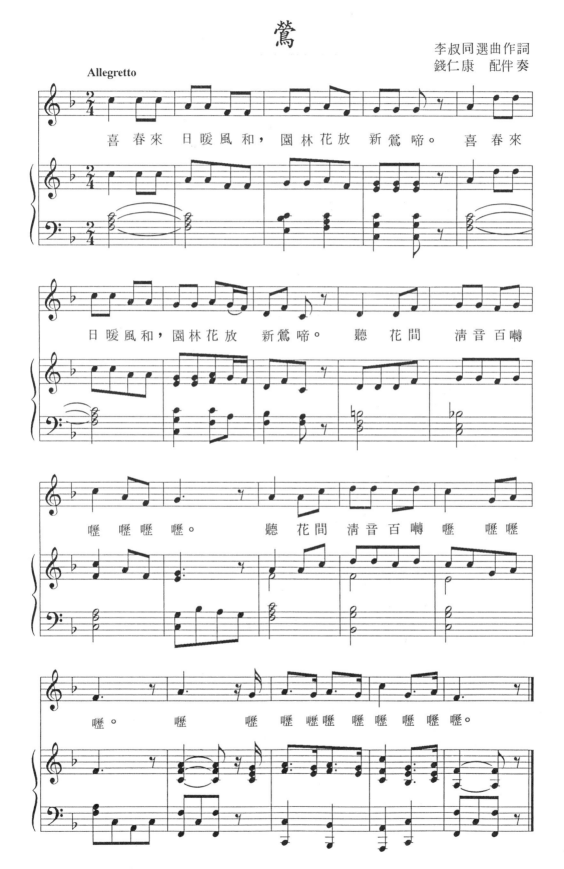

喜春來 日暖風和，園林花放 新鶯啼。 喜春來

日暖風和，園林花放 新鶯啼。 聽 花間 清音百囀

嚦 嚦嚦嚦。 聽 花間 清音百囀嚦 嚦嚦嚦

嚦。 嚦 嚦嚦嚦嚦 嚦嚦嚦嚦嚦。

歸 燕

（四部合唱）

李叔同作詞
約翰·P·赫拉作曲

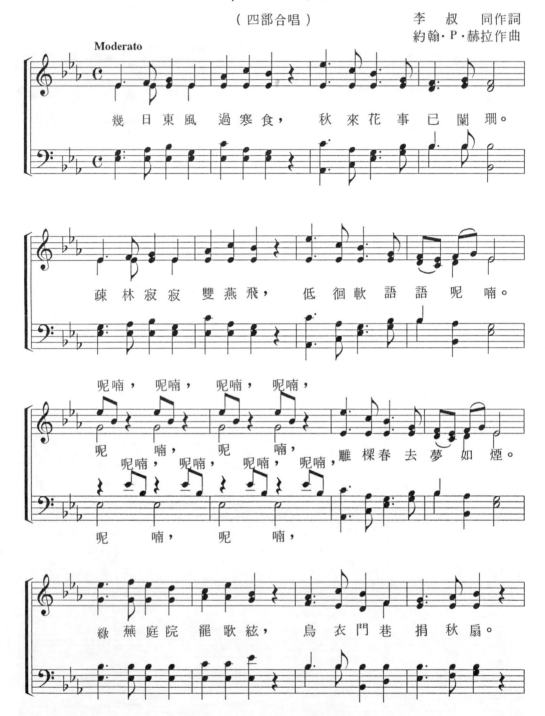

幾日東風過寒食，　秋來花事已闌珊。

疎林寂寂雙燕飛，　低徊軟語語呢喃。

呢喃，　呢喃，　呢喃，　呢喃，

呢　　喃，　呢　　喃，　呢喃，雕樑春去夢如煙。

呢喃，　呢喃，　呢喃，　呢喃，

呢　　喃，　呢　　喃，

綠蕪庭院罷歌絃，　烏衣門巷捐秋扇。

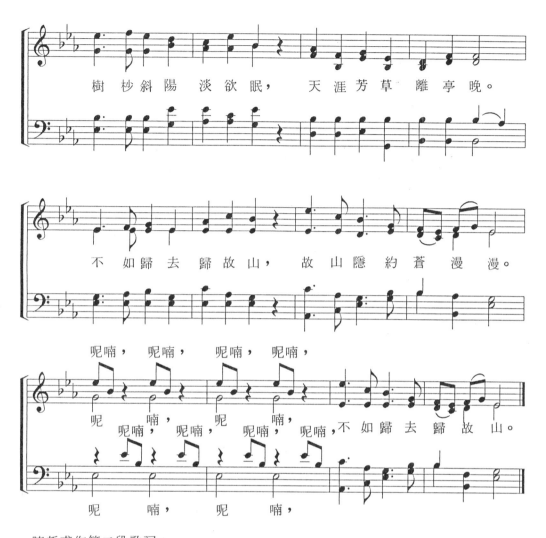

陳哲甫作第二段歌詞：

雙雙燕子語關關，似語久客心懸懸，時序變遷天忽寒，西風吹薄雙襟單。

呢喃，呢喃，呢喃，呢喃，整翮振羽穿碧天，計程已度萬家煙，形影相隨渴與餐。

去年今日辭故園，今年昨日賦反旋，不如歸去心安然，當似春歸在客先。

呢喃，呢喃，呢喃，呢喃，不如歸去心安然。

西　湖

（三部合唱）

李　叔　同作詞
亞歷山大·C·麥肯齊作曲

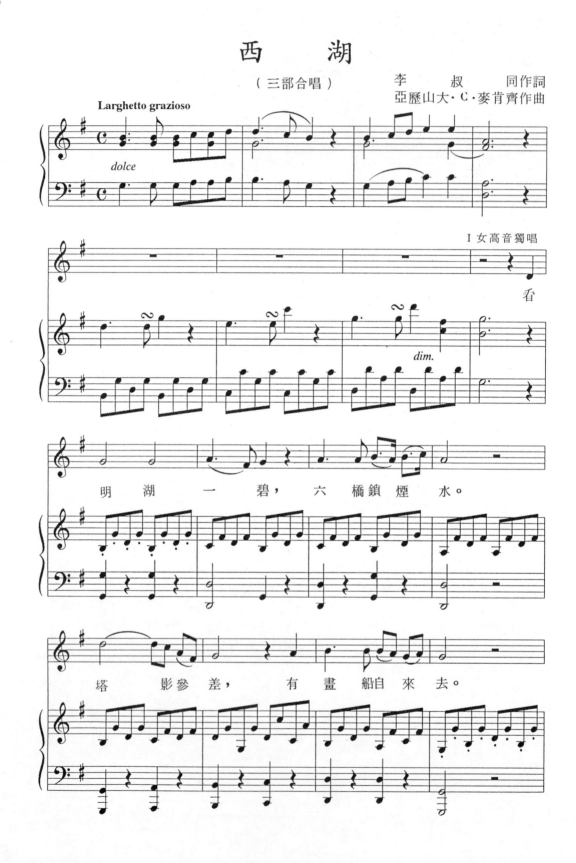

I 女高音獨唱

看

明　湖　一　碧，　六　橋鎖煙　水。

塔　影參差，　有　畫船自　來　去。

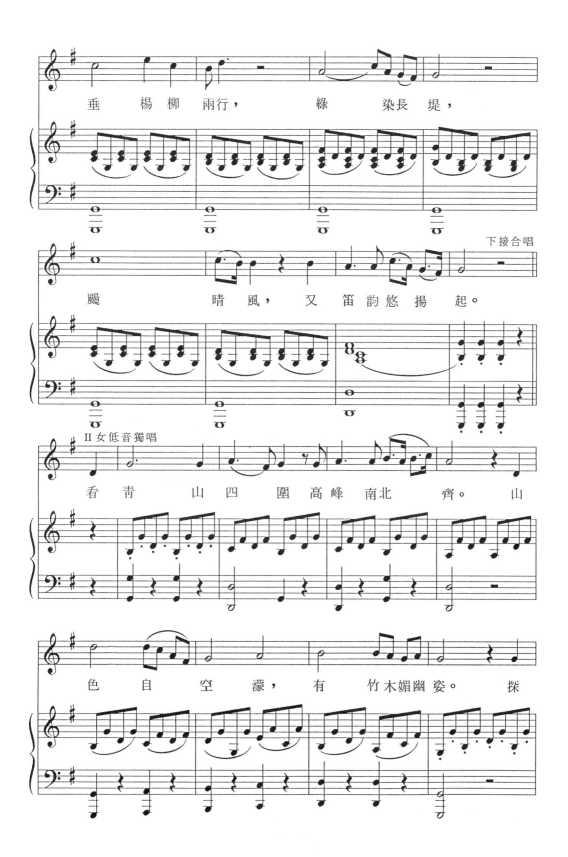

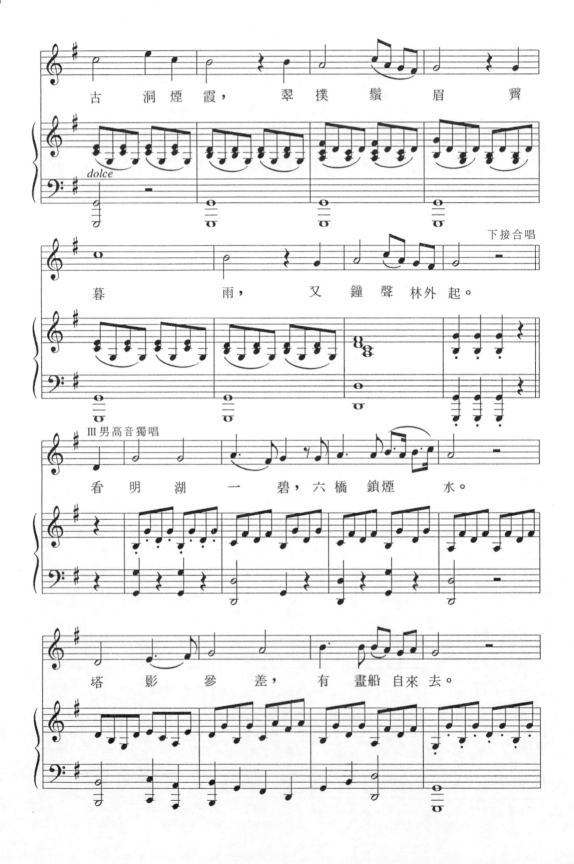

古 洞 煙 霞， 翠 撲 鬤 眉 齊

暮 雨， 又 鐘 聲 林 外 起。

下接合唱

III 男高音獨唱
看 明 湖 一 碧，六 橋 鎖 煙 水。

塔 影 參 差， 有 畫 船 自 來 去。

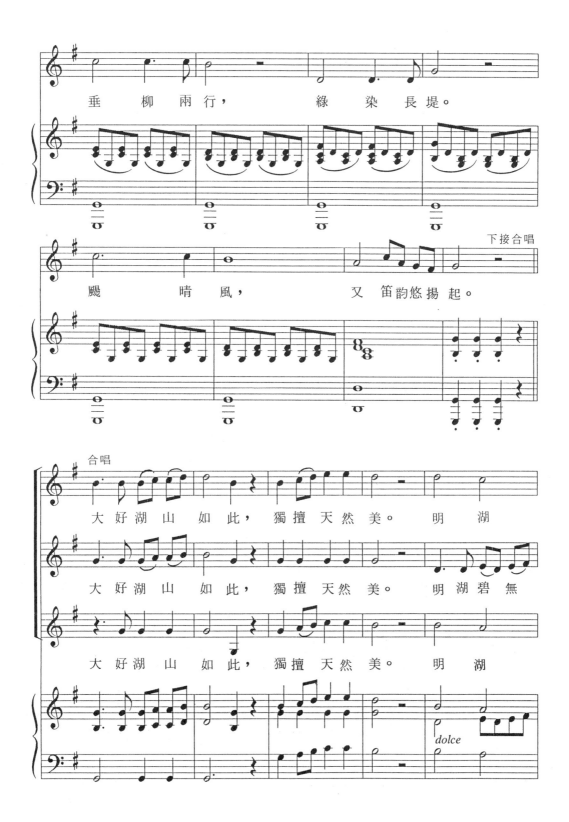

80

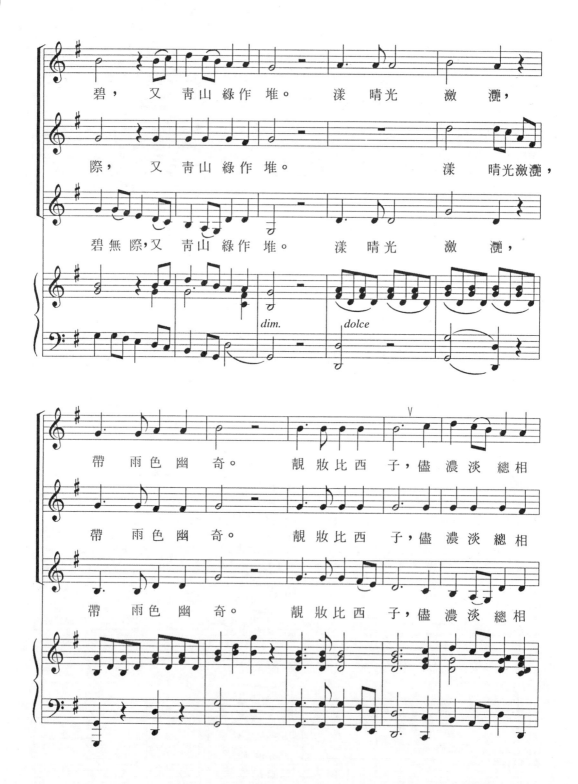

演唱順序：Ⅰ女高音獨唱 —— 合唱 —— Ⅱ女低音獨唱 —— 合唱

—— Ⅲ男高音獨唱 —— 合唱。

採　蓮

李叔同作詞
作曲者佚名

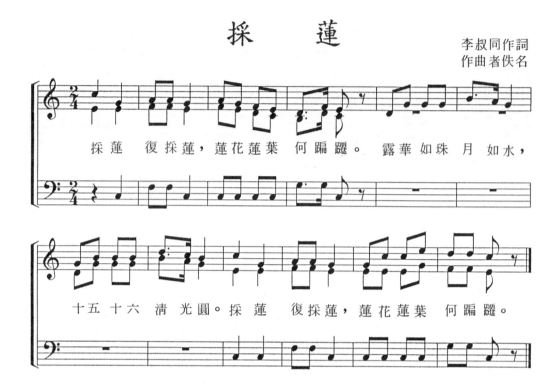

採蓮　復採蓮，蓮花蓮葉　何蹁躚。　露華如珠月　如水，

十五十六　清光圓。採蓮　復採蓮，蓮花蓮葉　何蹁躚。

夢

李叔同作詞
斯蒂芬·C·福斯特作曲

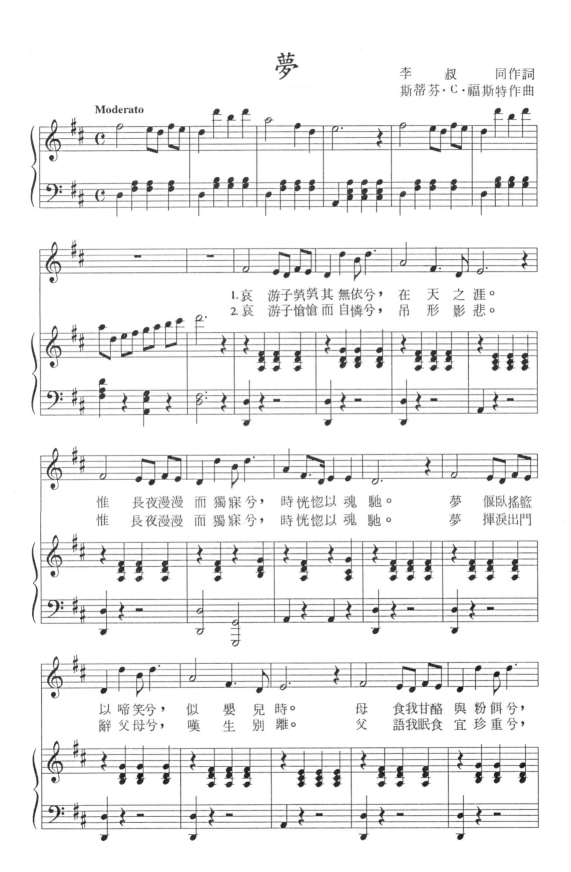

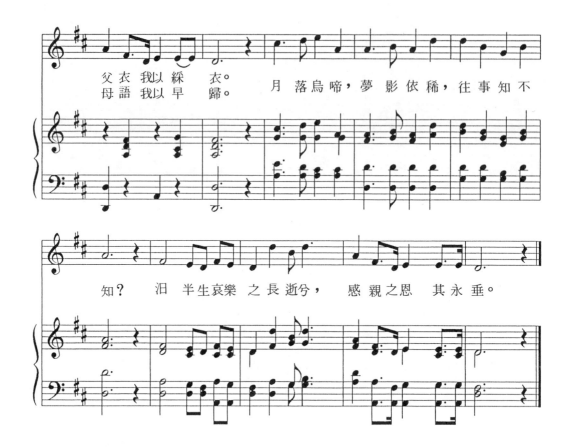

父衣我以綵　　衣。　　　　　月落烏啼，夢影依稀，往事知不

母語我以早　　歸。

知？　　汨半生哀樂之長逝兮，　感親之恩　其永垂。

悲　秋

李叔同作詞
作曲者佚名

Moderato

西風乍起黃

葉飄，日夕疏林梢。花事匆匆，夢影迢迢，零

落憑誰吊？鏡裏朱顏，愁邊白髮，光陰暗催人

老。　縱有千金，縱有千金，千金難買年少。

晚　鐘

（三部合唱）

李叔同作詞
作曲者佚名

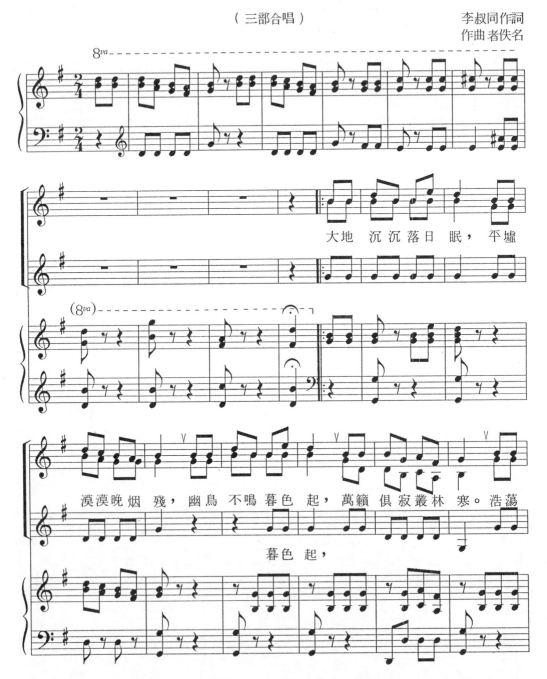

大地　沉沉落日　眠，平墟

漠漠晚烟殘，幽鳥　不鳴暮色　起，萬籟　俱寂叢林　寒。浩蕩

暮色　起，

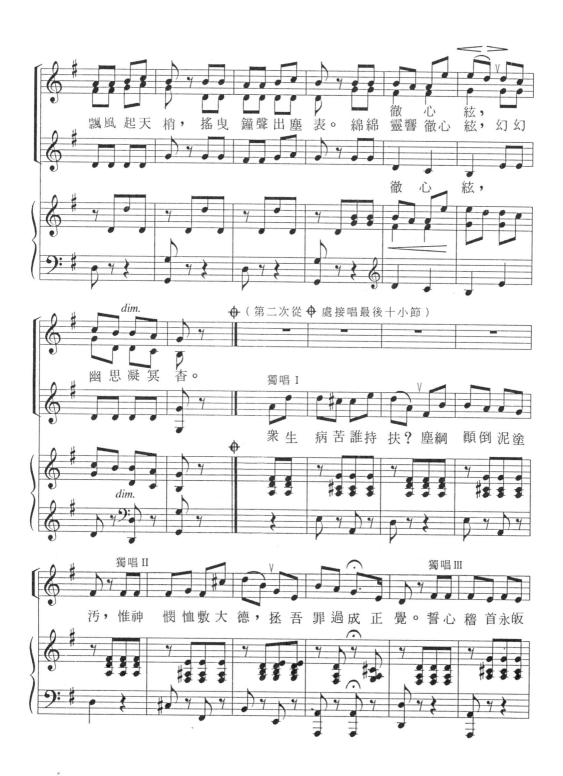

飄風起天梢，搖曳鐘聲出塵表。綿綿靈響徹心絃，幻幻

徹心絃，

徹心絃，

（第二次從 ⊕ 處接唱最後十小節）

幽思凝冥杳。

獨唱 I

眾生 病苦誰持扶？塵網 顛倒泥塗

獨唱 II

污，惟神 憫恤敷大德，拯吾罪過成正覺。誓心稽首永皈

獨唱 III

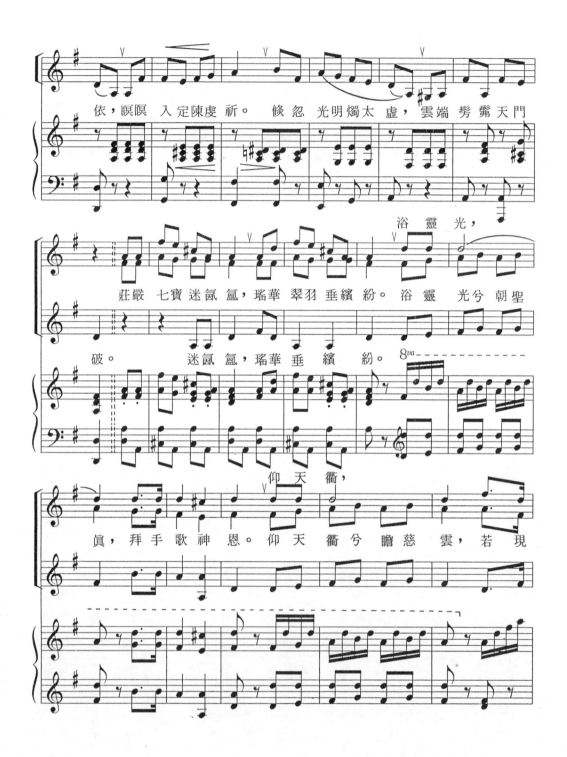

依，瞑瞑 入定陳虔祈。 倏忽 光明燭太 虛，雲端髣髴天門

莊嚴 七寶迷氤氳，瑤華 翠羽 垂繽 紛。浴靈 光兮 朝聖

破。 迷氤氳，瑤華 垂繽 紛。 *8va*

浴靈光，

眞，拜手歌神恩。仰天衢兮 瞻慈 雲，若現

仰天衢，

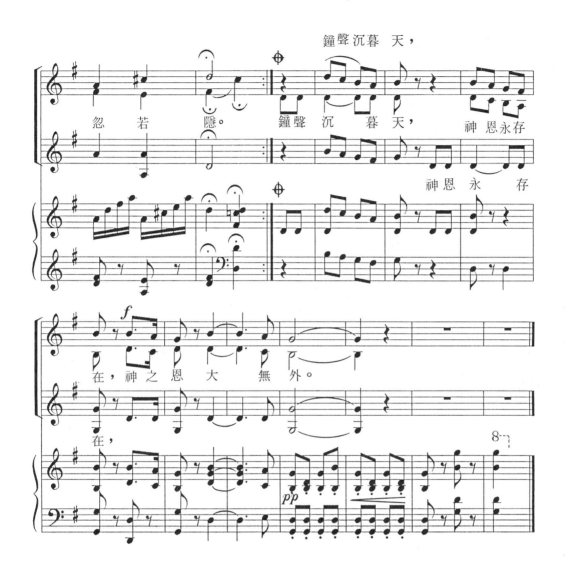

鐘聲沉暮天，

忽若隱。　鐘聲沉暮天，　　神恩永存

神恩永存

在，神之恩大無外。

在，

月　夜

李叔同作詞
作曲者佚名

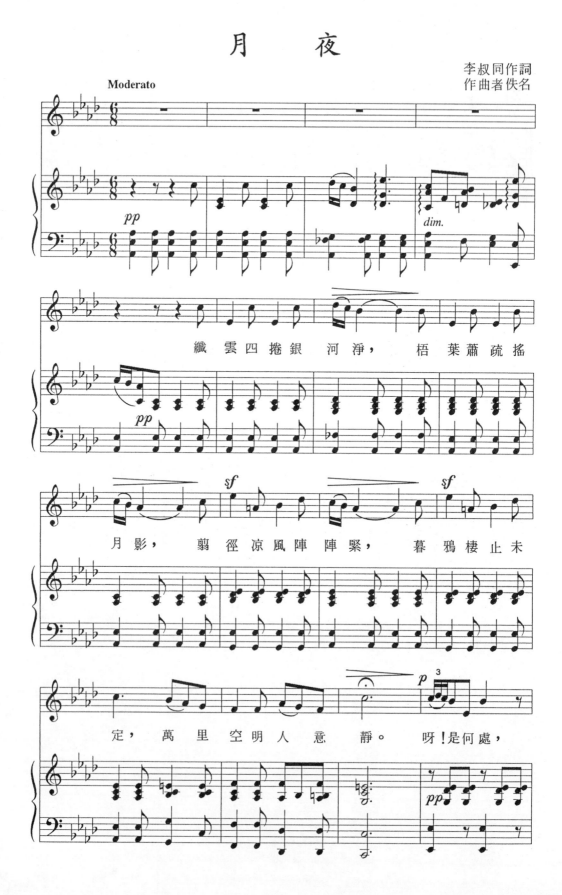

纖雲四捲銀河淨，　梧葉蕭疏搖

月影，　翦徑涼風陣陣緊，　暮鴉棲止未

定，　萬里空明人意靜。　呀！是何處，

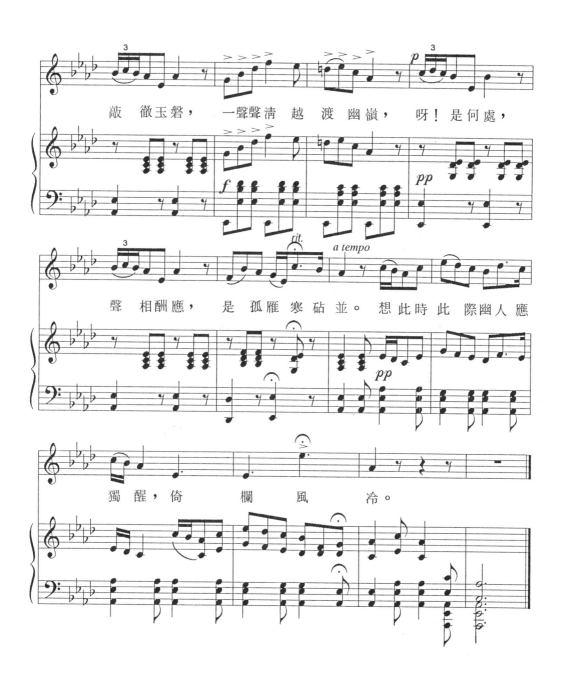

敲 徹玉磬， 一聲聲清越 渡幽嶺， 呀！是何處，

聲 相酬應， 是 孤雁寒砧並。 想此時此 際幽人應

獨 醒，倚 欄 風 冷。

幽 人

（四部合唱）

李叔同作詞
作曲者佚名

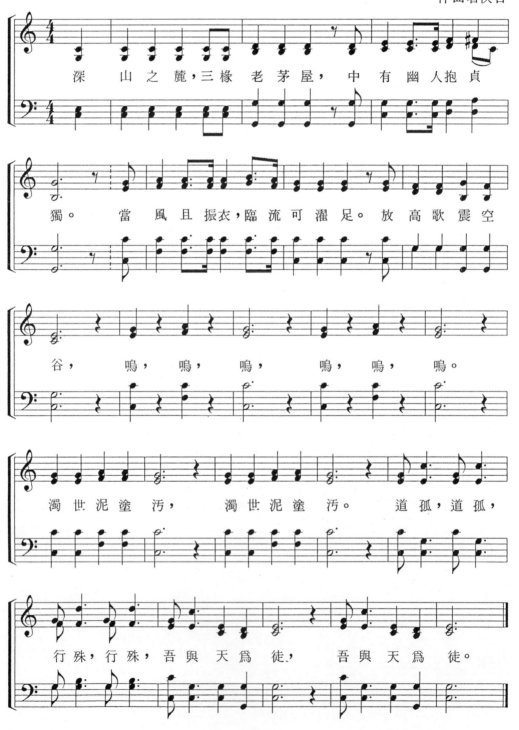

深山之麓，三椽老茅屋，中有幽人抱貞獨。

當風且振衣，臨流可濯足。放高歌震空谷，嗚，嗚，嗚，嗚，嗚，嗚。

濁世泥塗汙，濁世泥塗汙。道孤，道孤，行殊，行殊，吾與天為徒，吾與天為徒。

春　夜

（齊唱與二部合唱）

李　叔　同作詞
弗朗索瓦。Ａ·布瓦爾迪約作曲

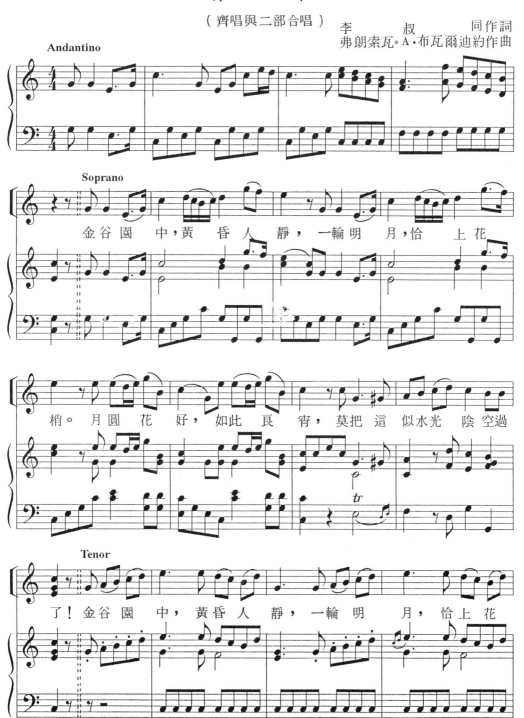

金谷園中，黃昏人靜，一輪明月，恰上花

梢。月圓花好，如此良宵，莫把這似水光陰空過

了！金谷園中，黃昏人靜，一輪明月，恰上花

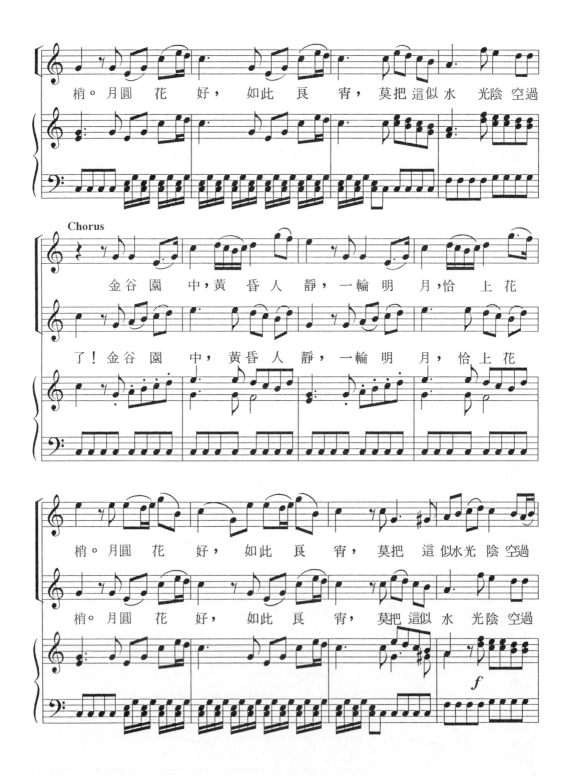

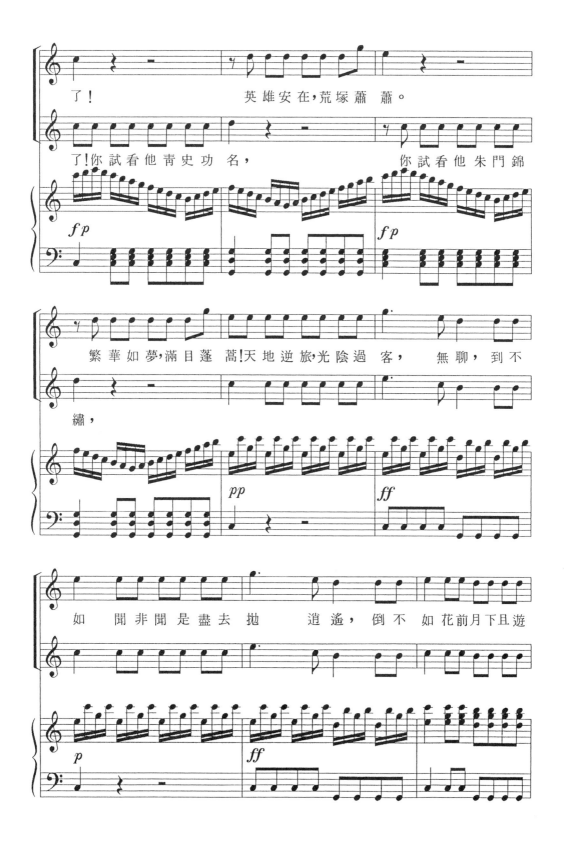

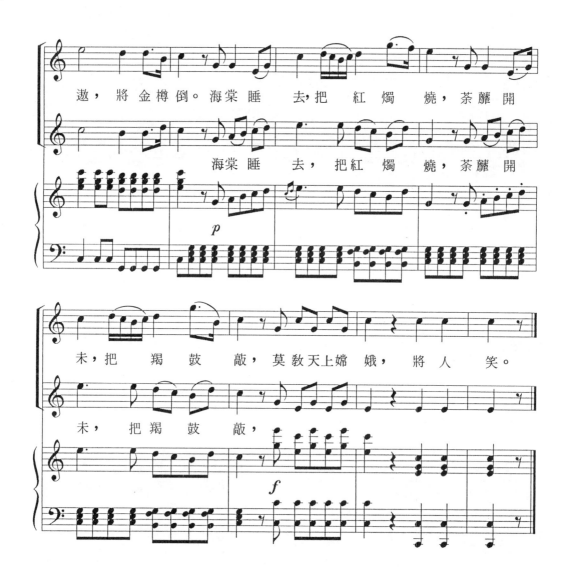

遨，將金樽倒。海棠睡　去，把　紅燭　燒，荼蘼開

海棠睡　去，　把紅燭　燒，荼蘼開

p

未，把　羯鼓　敲，莫敎天上嫦　娥，將人　笑。

未，　把羯鼓　敲，

f

秋　夜

李　叔　同作詞
愛爾蘭民歌曲調

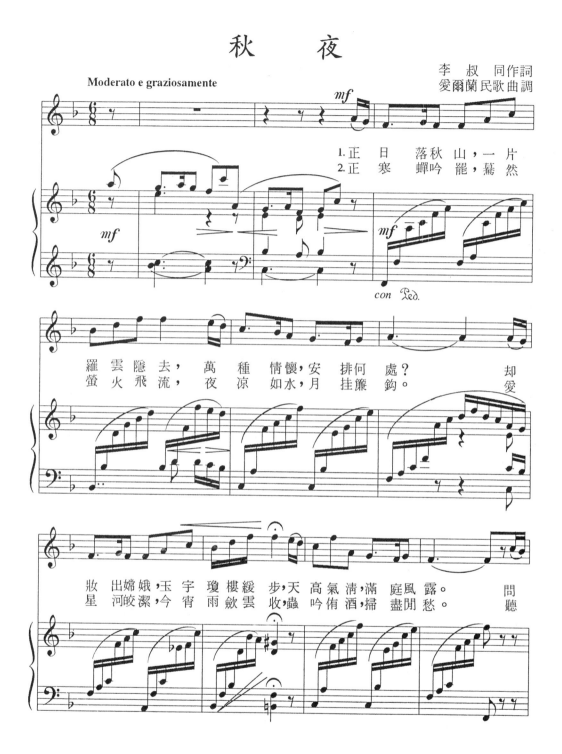

正日　落秋山，一片
正寒　蟬吟罷，驀然

羅　雲隱去，　萬　種　情懷，安　排何　處？　　　却
螢　火飛流，　夜　涼　如水，月　挂簾　鈎。　　　愛

妝　出嫦娥，玉　宇　瓊　樓緩　步，天　高氣　清，滿　庭風　露。　　問
星　河皎潔，今　宵　雨　歛雲　收，蟲　吟侑　酒，掃　盡閒　愁。　　聽

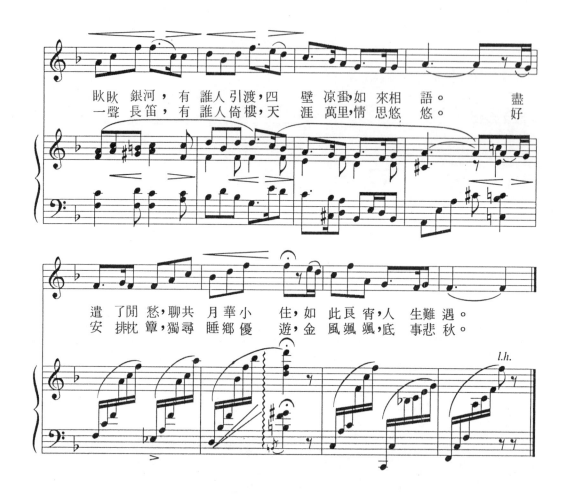

眇眇　銀河，有　誰人引渡，四　壁　涼蚩,如　來相　語。　　　　盡　好
一聲　長笛，有　誰人倚樓，天　涯　萬里,情　思悠　悠。　　　　安　排

遣　了閒　愁,聊共　月華小　　住,如　此良　宵,人　生難　遇。
安　排枕簟,獨尋　睡鄉優　　遊,金　風颯　颯,底　事悲　秋。

l.h.

浙江省立第一師範學校校歌

夏丏尊　作詞
李叔同　作曲
錢仁康配伴奏

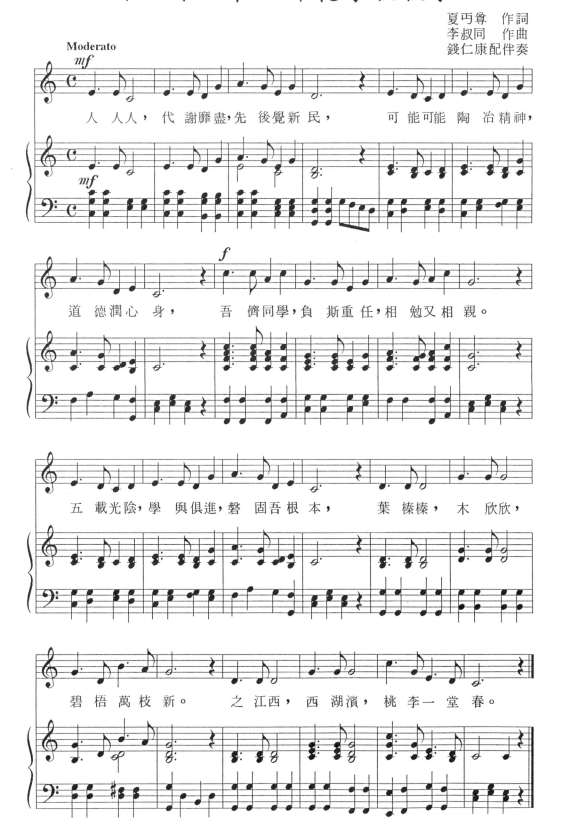

南京高等師範學校校歌

江易園 作詞
李叔同 作曲

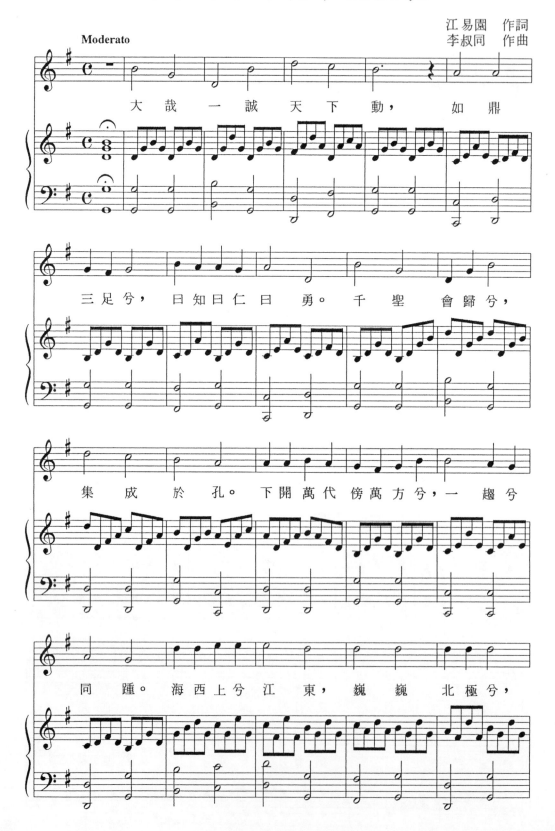

大哉一誠天下動，　　如鼎

三足兮，　日知日仁日　勇。　千聖　會歸兮，

集　成　於　孔。　下開萬代傍萬方兮，一　趣兮

同　踵。　海西上兮江　東，　巍　巍　北極兮，

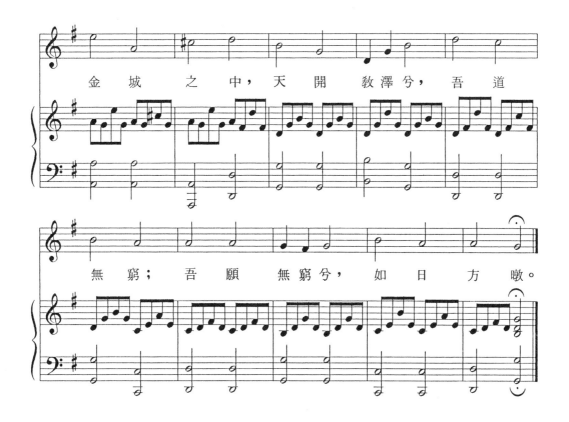

金　城　之　中，天　開　敎澤兮，吾　道

無窮；　吾　願　無窮兮，如　日　方　暾。

涉　江

古　詩　十　九　首　之　一
英國民歌〔安德森，我的愛人〕的曲調
李　叔　同　選曲　吳　夢　非　配詞

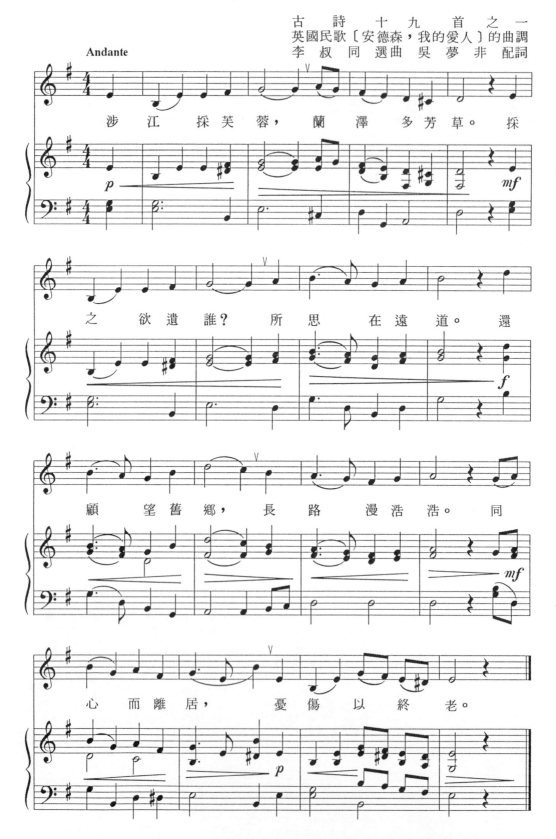

涉　江　採　芙　蓉，　蘭　澤　多　芳　草。　採

之　欲　遺　誰？　所　思　在　遠　道。　還

顧　望　舊　鄉，　長　路　漫　浩　浩。　同

心　而　離　居，　憂　傷　以　終　老。

阮 郎 歸

歐陽修　詞
李叔同　配曲
錢仁康配伴奏

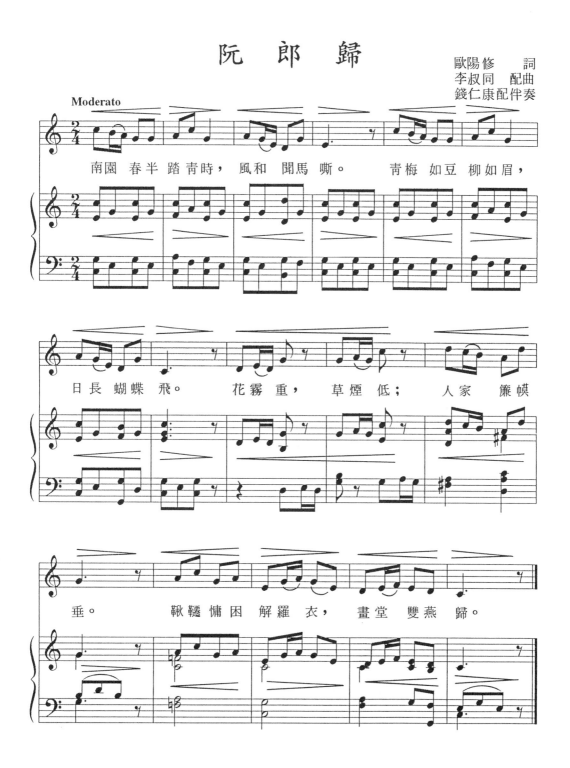

南園 春半 踏青時，風和 聞馬 嘶。　青梅 如豆 柳如眉，

日長 蝴蝶 飛。　花霧 重，　草煙 低；　人家 簾幙

垂。　鞦韆 慵困 解羅 衣，　畫堂 雙燕 歸。

走馬川行奉送出師西征

岑　參　詩
李叔同　配曲
錢仁康配伴奏

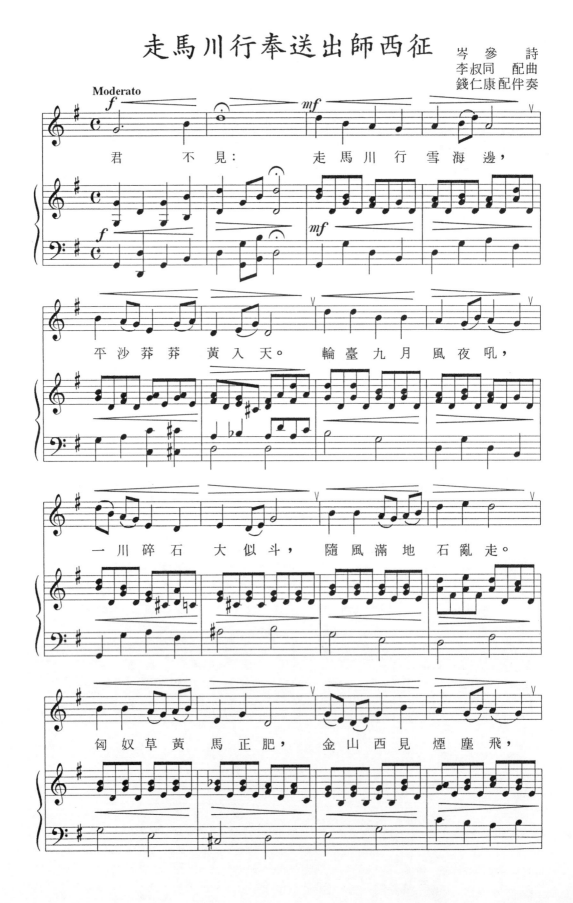

君不見：走馬川行雪海邊，

平沙莽莽黃入天。輪臺九月風夜吼，

一川碎石大似斗，隨風滿地石亂走。

匈奴草黃馬正肥，金山西見煙塵飛，

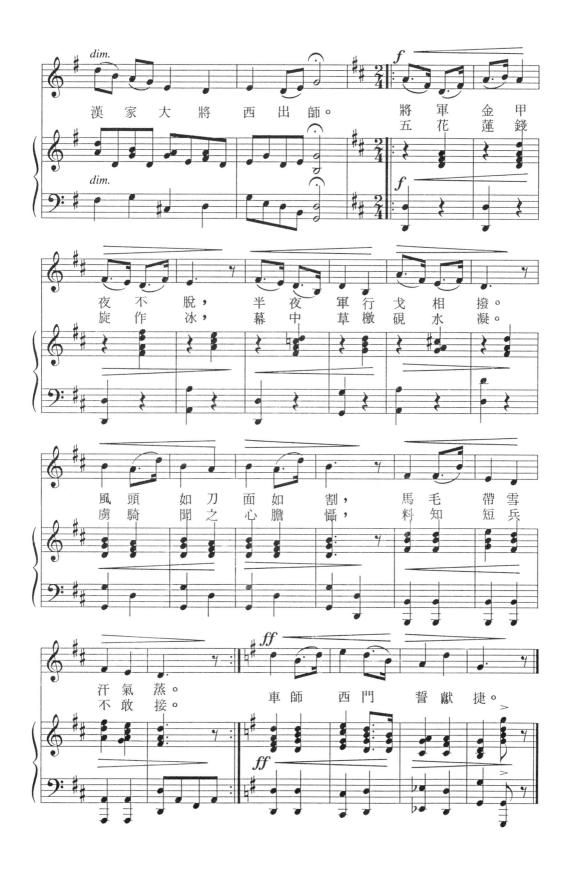

秋　夕

杜　牧　詩
李叔同　選曲
錢仁康配伴奏

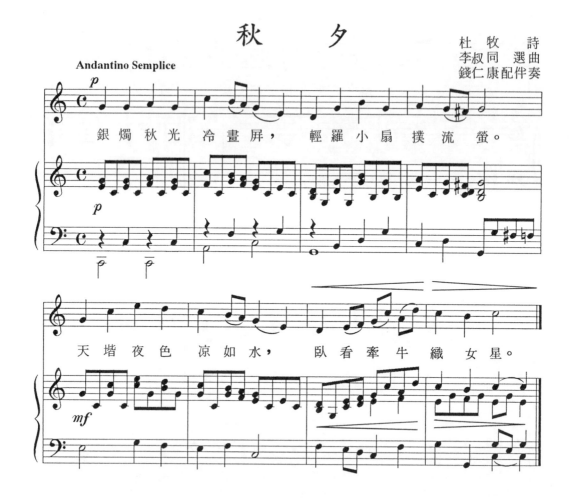

銀燭秋光冷畫屏，　輕羅小扇撲流螢。

天堦夜色涼如水，　臥看牽牛織女星。

夜歸鹿門山歌

（二部輪唱）

孟浩然　詩
李叔同　配曲
錢仁康配伴奏

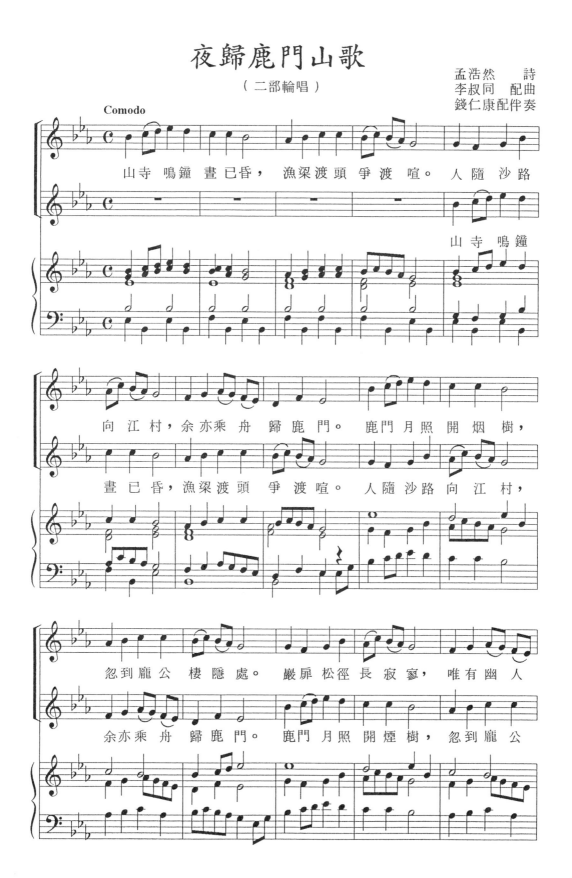

山寺鳴鐘晝已昏，漁梁渡頭爭渡喧。人隨沙路

山寺鳴鐘

向江村，余亦乘舟歸鹿門。鹿門月照開烟樹，

晝已昏，漁梁渡頭爭渡喧。人隨沙路向江村，

忽到龐公樓隱處。巖扉松徑長寂寥，唯有幽人

余亦乘舟歸鹿門。鹿門月照開煙樹，忽到龐公

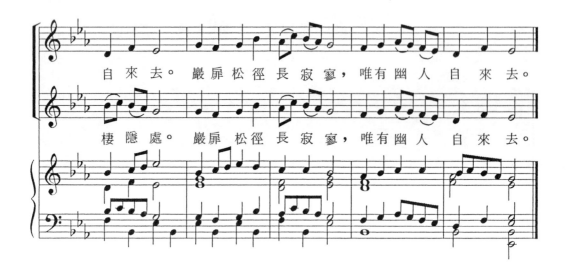

清　平　調

（伴奏譜同〔行路難〕）

<div align="right">

李　　　　　白詩

美國藝人歌曲〔羅薩·李〕的曲調

李　叔　同　選曲配詩

</div>

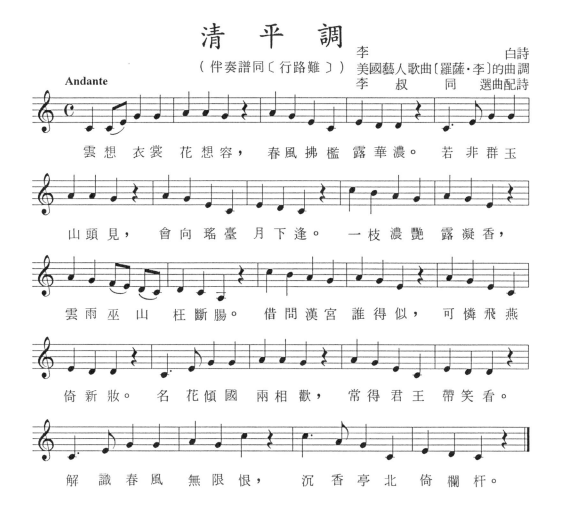

雲想　衣裳　花想容，　春風拂檻　露華濃。　若非群玉

山頭見，　會向瑤臺　月下逢。　一枝濃艷　露凝香，

雲雨巫　山　枉斷腸。　借問漢宮　誰得似，　可憐飛燕

倚新妝。　名花傾國　兩相歡，　常得君王　帶笑看。

解識春風　無限恨，　沉香亭北　倚欄杆。

利州南渡

溫庭筠　詩
李叔同　選曲
錢仁康配伴奏

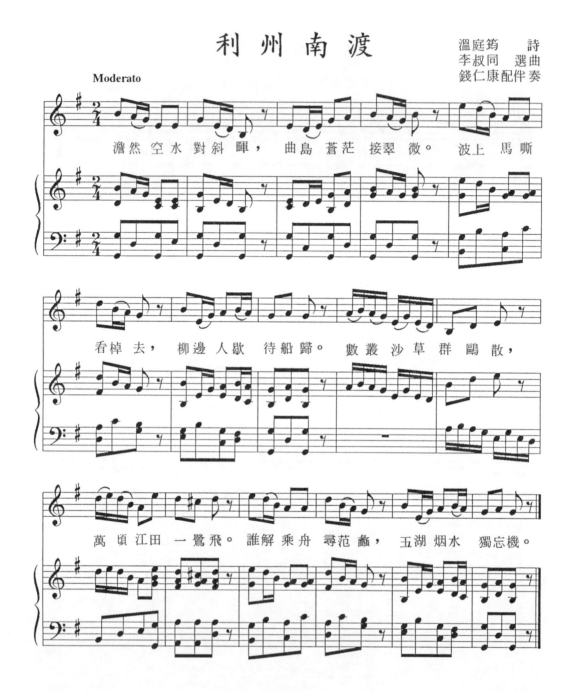

澹然空水對斜暉，曲島蒼茫接翠微。波上馬嘶

看棹去，柳邊人歇待船歸。數叢沙草群鷗散，

萬頃江田一鷺飛。誰解乘舟尋范蠡，五湖烟水獨忘機。

廢　　墟

李叔同選曲
吳夢非作詞

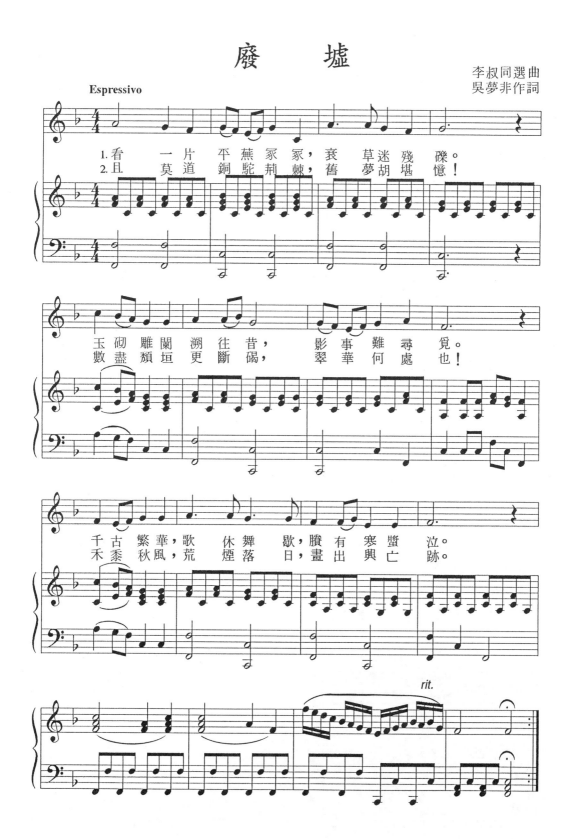

1. 看　一片　平蕪冢冢，衰　草迷殘礫。
2. 且　莫道　銅駝荊棘，舊　夢胡堪憶！

玉砌雕闌溯往昔，　影事難尋覓。
數盡頹垣更斷碣，　翠華何處也！

千古繁華，歌休舞歇，膌有寒螿泣。
禾黍秋風，荒煙落日，畫出興亡跡。

倘使羊識字

釋弘一作詞
錢仁康作曲

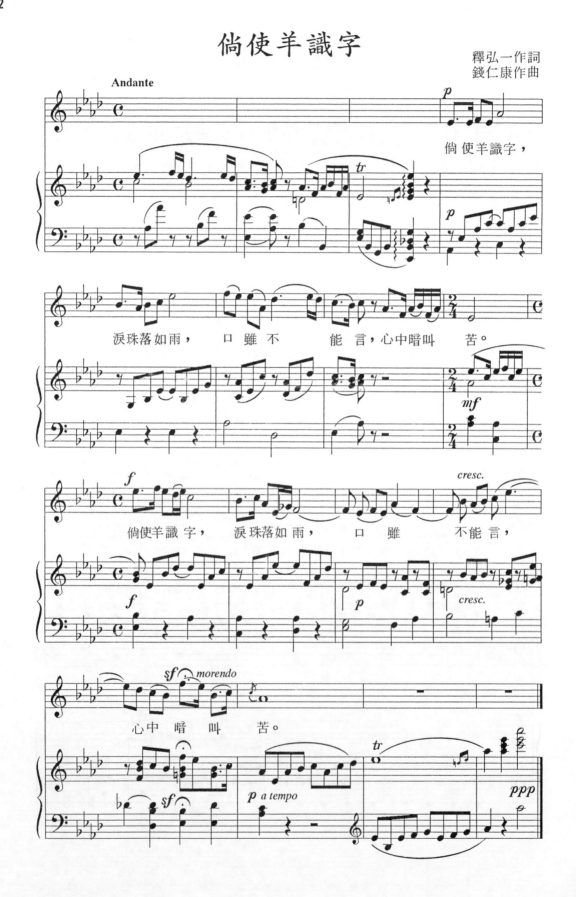

凄　　音

釋弘一　作詞
德沃夏克作曲
錢仁康　編曲

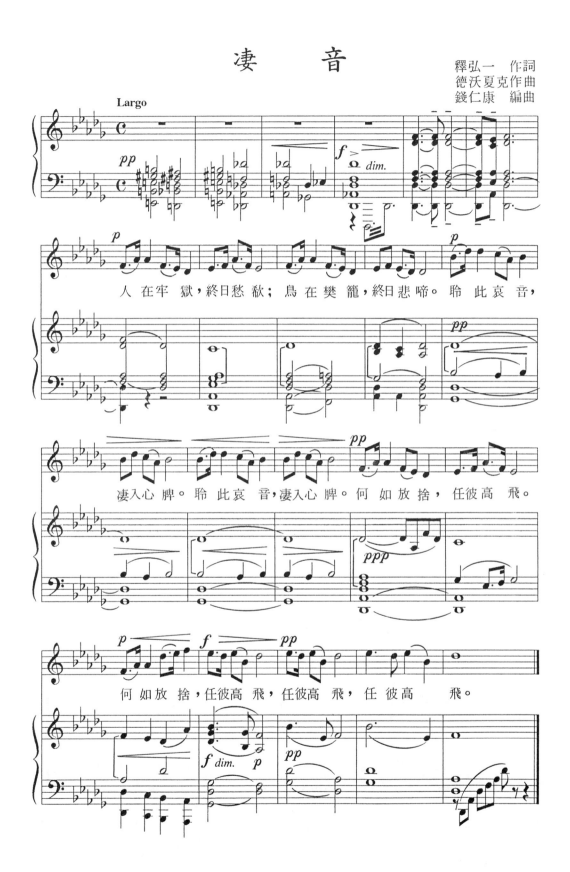

人　在牢　獄，終日愁欷；鳥　在樊　籠，終日悲啼。聆　此哀音，

凄入心　脾。聆　此哀　音，凄入心　脾。何　如放捨，任彼高　飛。

何　如放捨，任彼高　飛，任彼高　飛，任　彼高　　飛。

投　宿

釋弘一作詞
韋　伯作曲

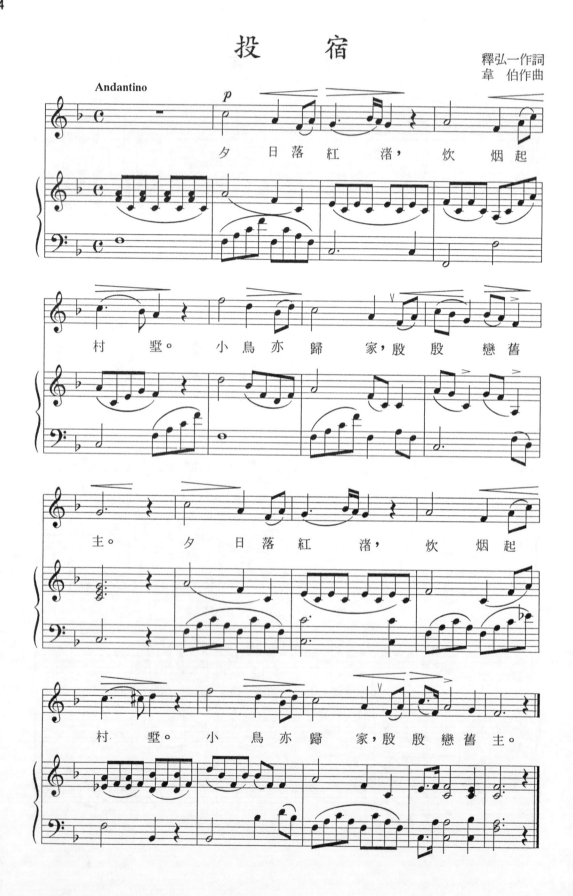

夕　日落紅渚，　炊烟起

村　墅。小鳥亦歸　家，殷殷戀舊

主。　夕　日落紅渚，　炊烟起

村　墅。小　鳥亦歸　家，殷殷戀舊主。

母 之 羽

釋弘一　作詞
德國民歌曲調

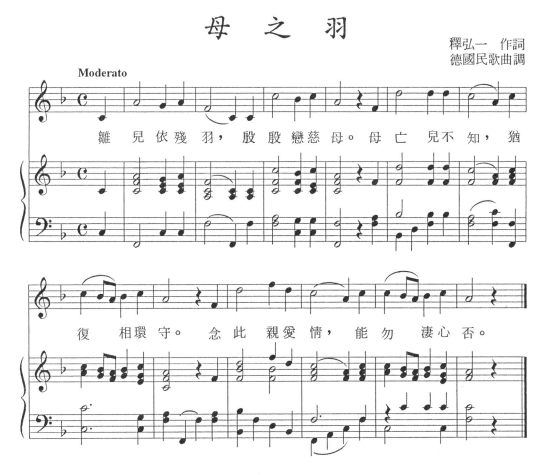

雛兒依殘羽，殷殷戀慈母。母亡兒不知，猶

復相環守。念此親愛情，能勿悽心否。

〔感應類鈔〕云：眉州鮮于氏因合藥碾一蝙蝠爲末，及和劑時，有數小
蝙蝠圍聚其上，面目未開，蓋識母氣而來也，一家爲之淚灑。今略擬其意，
作〔母之羽〕。

生　機

（伴奏譜同〔母之羽〕）

釋弘一　作詞
德國民歌曲調

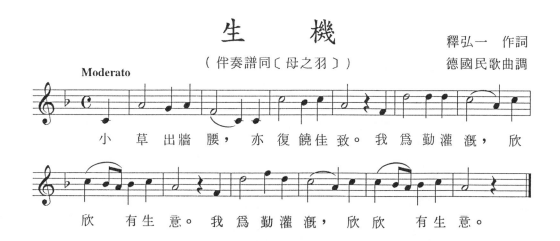

小　草　出牆腰，　亦　復　饒佳致。　我　爲　勤灌漑，　欣

欣　有生意。　我　爲　勤灌漑，　欣欣　有　生意。

殘廢的美 （用＜倘使羊識字＞歌調）

釋弘一 作詞
錢仁康 作曲

好花經摧折，曾無幾日香。

顛頓騰殘姿，明朝棄道旁。

長慈心，存天良 （用＜淒音＞歌調）

釋 弘 一 作詞
德沃夏克 作曲

兒時讀《毛詩・麟趾》章，注云：「麟為仁獸，不踐生草，不履生蟲。」余諷其文，深為感歎，四十年來未嘗忘懷。今撰護生詩歌，引述其義。後之覽者，幸共知所警惕焉。

麟為仁獸，靈秀所鍾，

不踐生草，不履生蟲。

緊吾人類，應知其義，

舉足下足，常須留意；

既勿故殺，亦勿誤傷，

長我慈心，存我天良。

喜慶的代價 （用《投宿》歌調）

釋弘一 作詞
韋 伯 作曲

喜氣溢門楣，如何慘殺戮。

唯欲家人歡，那管畜生哭。

今日與明朝

（四部合唱）

釋弘一　作詞
西班牙　曲調

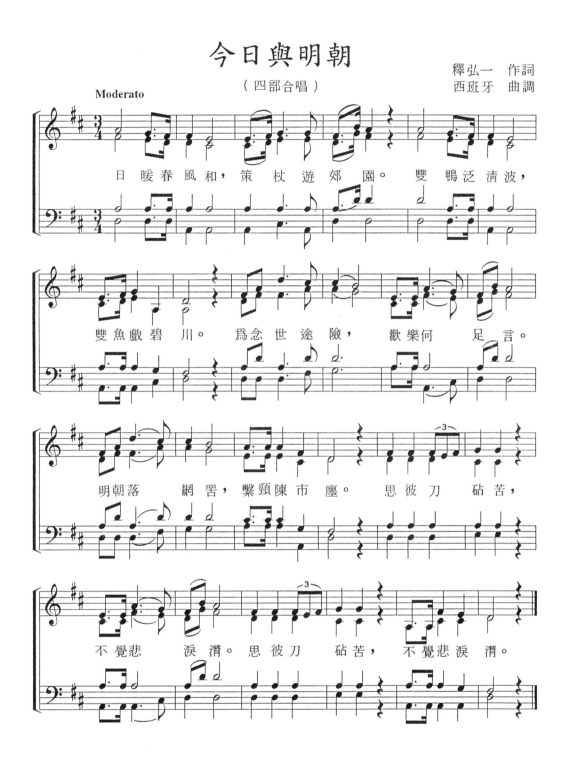

日暖春風和，策杖遊郊園。雙鴨泛清波，

雙魚戲碧川。爲念世途險，歡樂何　足言。

明朝落　網罟，繫頸陳市廛。思彼刀　砧苦，

不覺悲　淚潸。思彼刀　砧苦，不覺悲淚潸。

知 恩 念 恩

釋弘一作詞
作曲者佚名

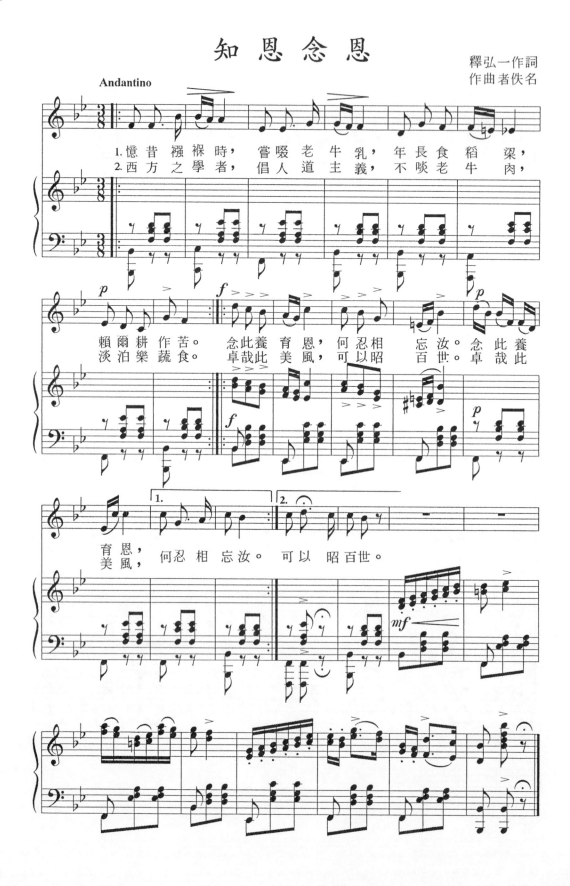

1.憶昔褓襁時，嘗啜老牛乳，年長食稻梁，賴爾耕作苦。念此養育恩，何忍相忘汝。念此養育恩，何忍相忘汝。

2.西方之學者，倡人道主義，不啖老牛肉，淡泊樂蔬食。卓哉此美風，可以昭百世。卓哉此美風，可以昭百世。

肉食者鄙

（伴奏譜同〔愛〕）

釋弘一　作詞
布拉德伯里作曲

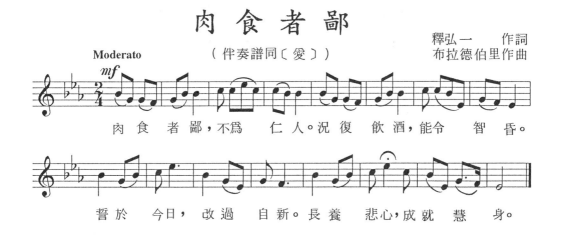

肉食者鄙，不爲　仁人。況復　飲酒，能令　智昏。

誓於　今日，改過　自新。長養　悲心，成就　慧　身。

生離歟？死別歟？

（二部合唱）

釋弘一作詞
俄羅斯民歌曲調
錢仁康編曲

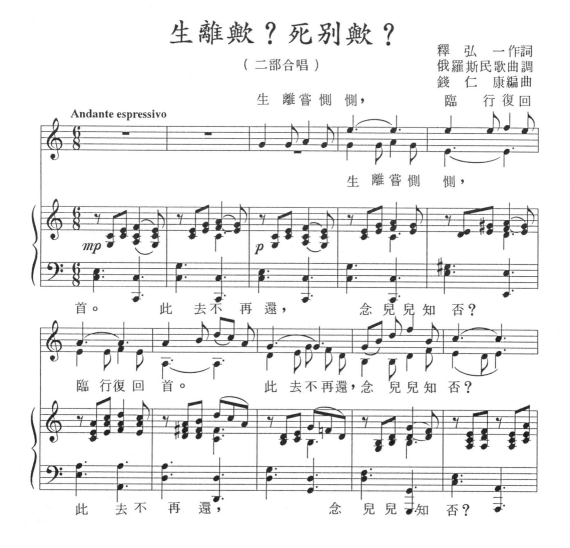

生離嘗惻惻，　　臨行復回

生離嘗惻惻，

首。　此去不再還，　念兒兒知否？

臨行復回首。　此去不再還，念兒兒知否？

此去不再還，　念兒兒知否？

119

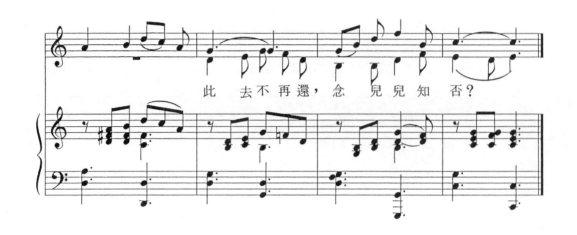

此　去不再還，念　兒兒知否？

沉　溺

（伴奏譜同〔生離歟？死別歟？〕）

釋　弘　一作詞
俄羅斯民歌曲調

Andante espressive

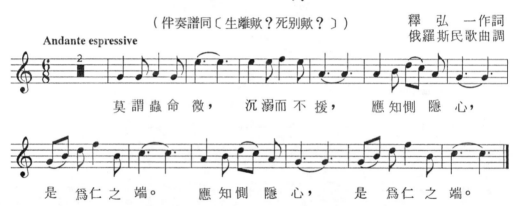

莫　謂蟲命　微，　　沉　溺而不　援，　　應　知惻　隱　心，

是　爲仁之　端。　　應　知惻隱　心，　　是　爲仁之　端。

慘 覩

釋　弘　一　作詞
柴科夫斯基作曲

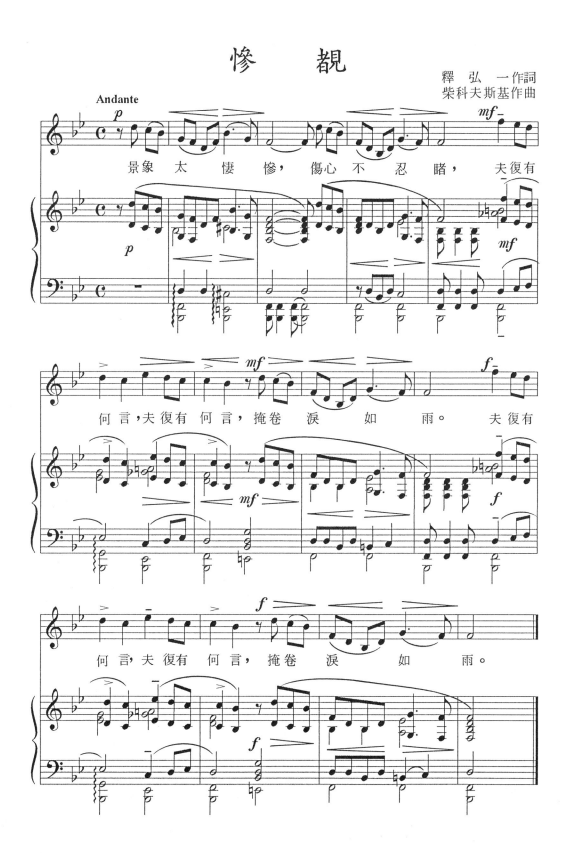

景象太悽慘，傷心不忍睹，夫復有何言，夫復有何言，掩卷淚如雨。　夫復有

何言，夫復有何言，掩卷淚如雨。

惻怛

（伴奏譜同〔慘睹〕）

釋 弘 一作詞
柴科夫斯基作曲

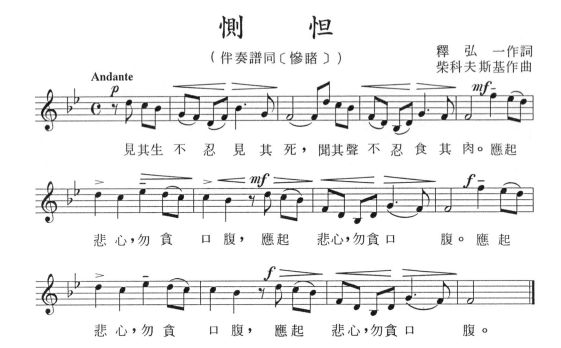

見其生 不 忍 見 其 死，聞其聲 不 忍 食 其 肉。應起

悲 心，勿 貪 口腹， 應起 悲心，勿 貪 口 腹。應起

悲 心，勿 貪 口腹， 應起 悲心，勿 貪 口 腹。

悲媿

釋弘一　作詞
德國民歌曲調

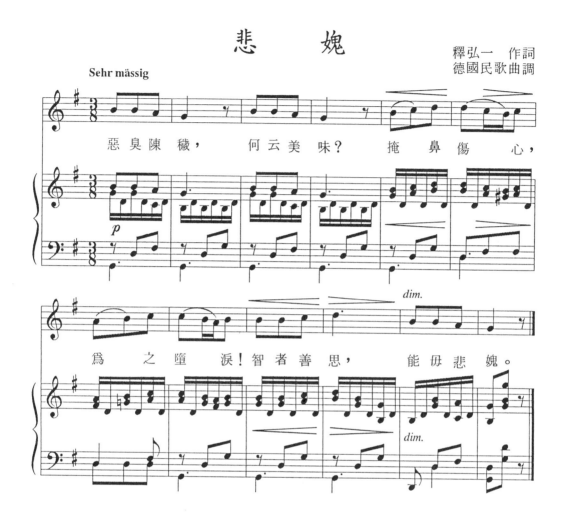

Sehr mässig

惡臭陳穢，　　何云美味？　　掩鼻傷心，

為　之墮　淚！智者善思，　　能毋悲媿。

誘　惑

（伴奏譜同〔幽居〕）

釋弘一　作詞
德國民歌曲調

Moderato

水邊 垂 釣，閑情 逸 致，是以 物 命，而爲兒戲。

刺骨 穿 腸，於心 何 忍！願發 仁 慈，常起悲 愍。

兒戲 （用〈幽居〉歌調）

釋弘一　作詞
德國民歌曲調

教訓子女，宜在幼時，

先入為主，終身不移。

長養慈心，勿傷物命，

充此一念，可謂仁聖。

眾　生

釋弘一作詞
貝多芬作曲

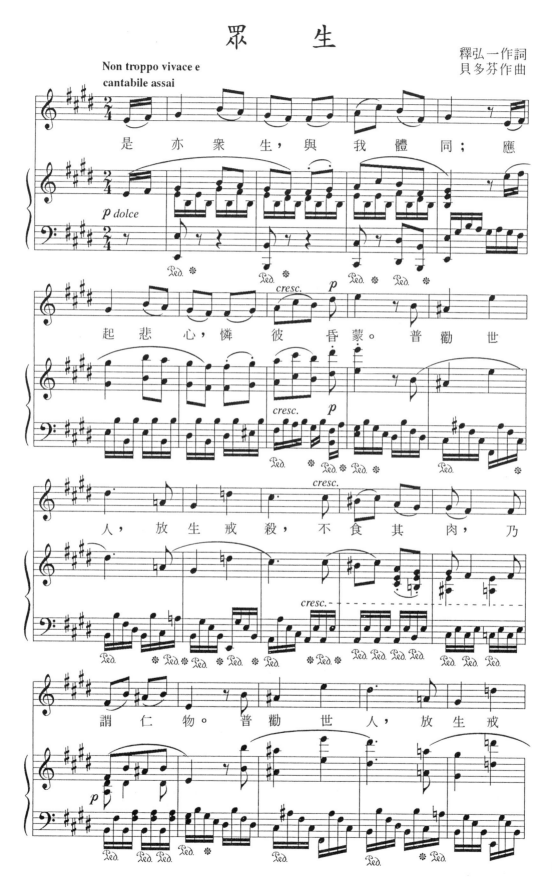

是亦眾生，與我體同；應起悲心，憐彼昏蒙。普勸世人，放生戒殺，不食其肉，乃謂仁物。普勸世人，放生戒

殺, 不 食 其 肉, 乃 謂 仁 物。

乞 命

釋弘一作詞
貝多芬作曲

吾不忍其 觳 觫, 無罪而就 死 地。

普 勸 諸 仁 者, 同 發 慈 悲 意。

楊 枝 淨 水

釋弘一　作詞
作曲者　佚名
錢仁康配伴奏

楊枝淨水，一滴清涼，　　一滴清涼。　遠離

衆苦，歸命覺王。　遠離衆　苦，　歸命覺　王。

放生儀軌：若放生時，應以楊枝淨水爲物灌頂，令其消除業障，增長善根。

老鴨造象

釋弘一 作詞
德國民歌曲調
錢仁康配伴奏

罪惡第一爲殺，天地大德曰生。

老鴨扎扎，延頸哀鳴；我爲贖歸，畜於靈囿。

功德廻施群生，願悉無病長壽。

　　戊辰十一月，余乘番舶，見有老鴨囚於樊，將齎送他鄉，以餉病者，謂
食其肉，可起沈疴。余憫鴨老而將受戮，乃乞舶主爲之哀情，以三金贖老鴨
歸，屬子愷圖其形，補入畫集，聊志遺念。

懺　　悔

釋弘一　作詞
西貝柳斯作曲

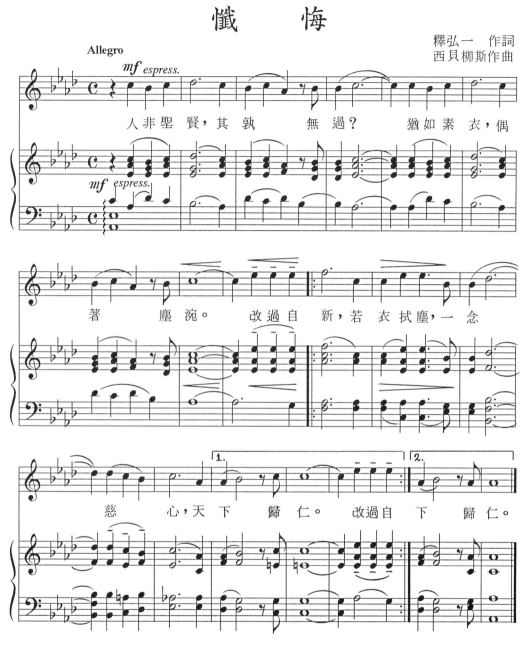

人非聖賢，其孰　無過？　猶如素衣，偶

著　　塵浣。　改過自　新，若　衣拭塵，一念

慈　　心，天下　歸仁。　改過自　下　歸仁。

按此詩雖無佛教之色彩，而實能包括佛教之一切教義。仁者當能知之。

大地一家春

釋弘一作詞
貝多芬作曲

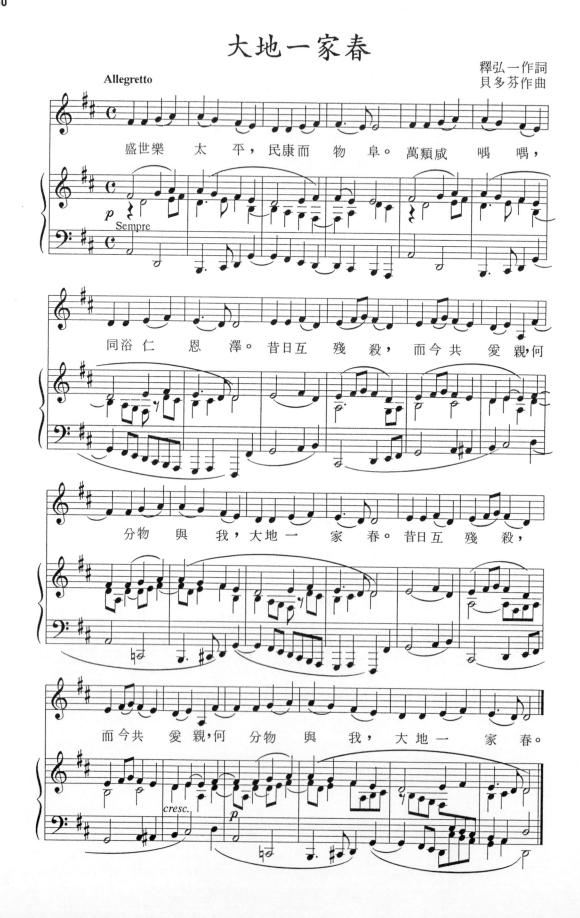

盛世樂 太 平，民康而 物 阜。萬類咸 喁 喁，

同浴仁 恩 澤。昔日互 殘 殺，而今共 愛 親，何

分物 與 我，大地一 家 春。昔日互 殘 殺，

而今共 愛 親，何 分 物 與 我，大地一 家 春。

清　　涼

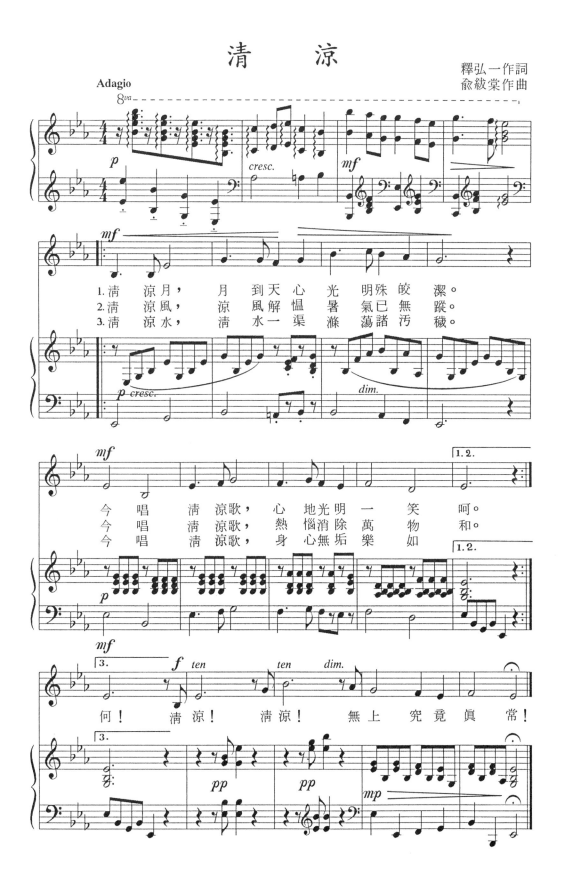

釋弘一作詞
俞紱棠作曲

1.清　涼月，　　月　到天　心　光　明殊　皎　潔。
2.清　涼風，　　涼　到風解慍　暑　氣已　無　蹤。
3.清　涼水，　　清　水一渠　滌　蕩諸　污　穢。

今　唱　清涼歌，　心　地光明　一　笑　呵。
今　唱　清涼歌，　熱　惱消除　萬　物　和。
今　唱　清涼歌，　身　心無垢　樂　如

何！　清涼！　清涼！　無上　究竟　眞　常！

山　色

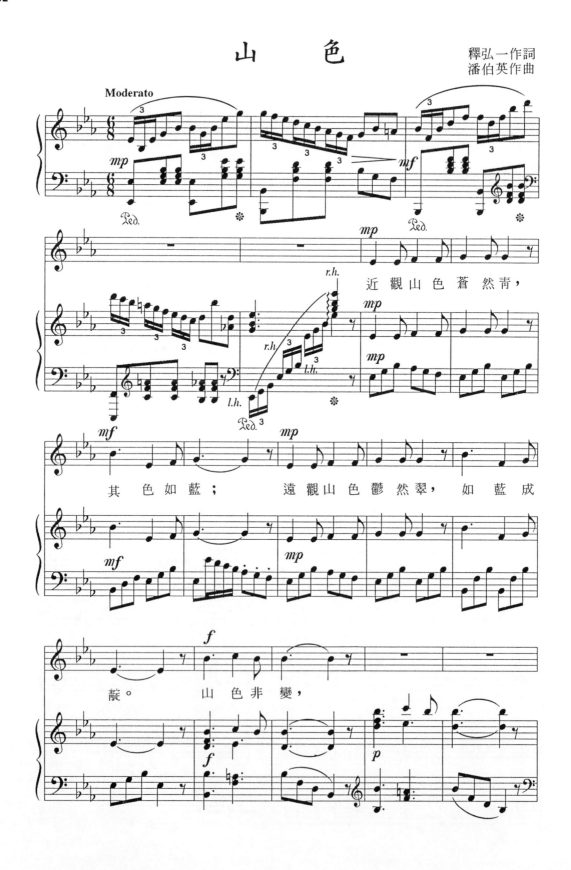

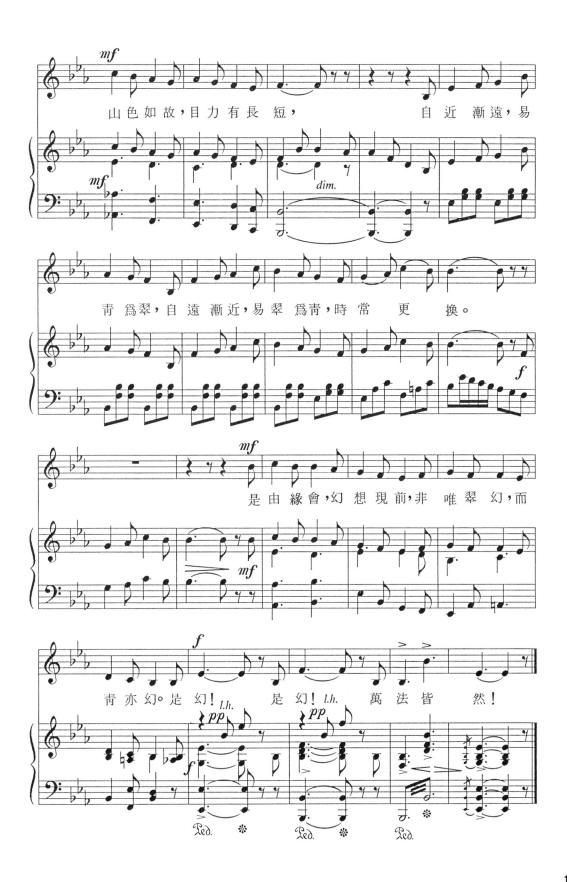

山色如故，目力有長短，　　　自近漸遠，易

青爲翠，自遠漸近，易翠爲青，時常　更　換。

是由緣會，幻想現前，非　唯翠幻，而

青亦幻。是幻！　　是幻！　　萬法皆　然！

花　香

釋弘一作詞
徐希一作曲

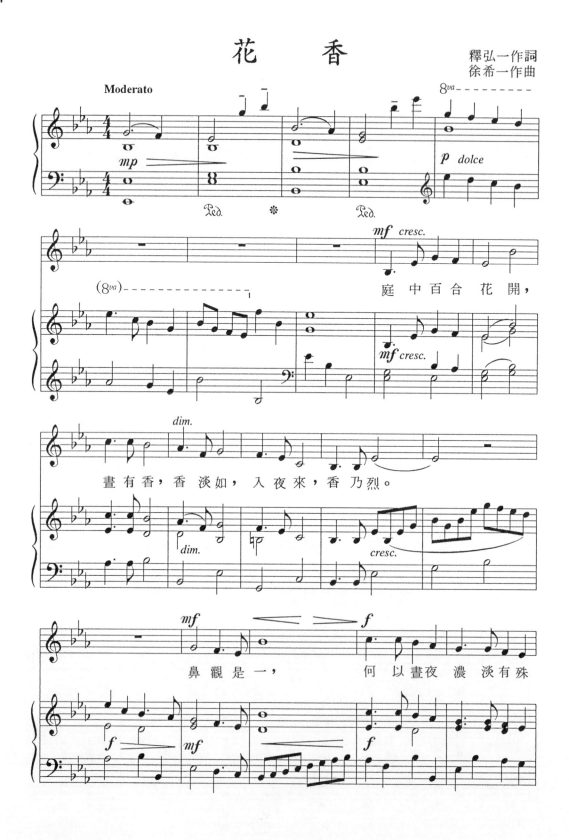

庭 中 百 合 花 開，

畫 有 香，香 淡 如，入 夜 來，香 乃 烈。

鼻 觀 是 一，　　　何 以 畫 夜 濃 淡 有 殊

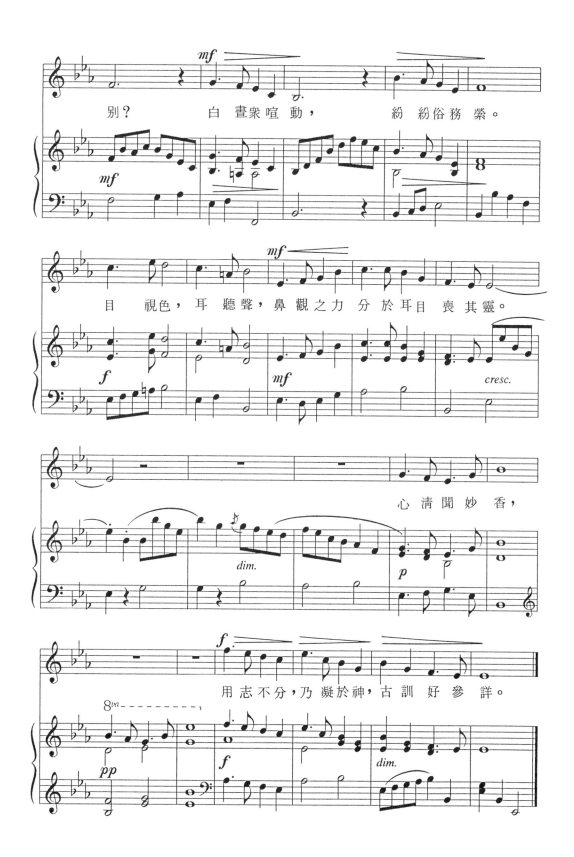

別？　　白畫眾喧動，　　紛紛俗務縈。

目　視色，耳聽聲，鼻觀之力分於耳目喪其靈。

心清聞妙香，

用志不分，乃凝於神，古訓好參詳。

世夢

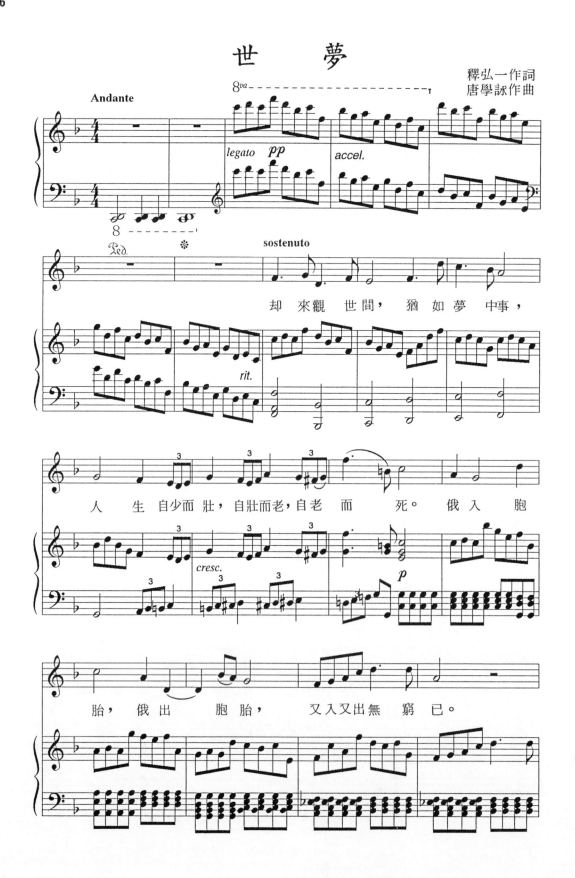

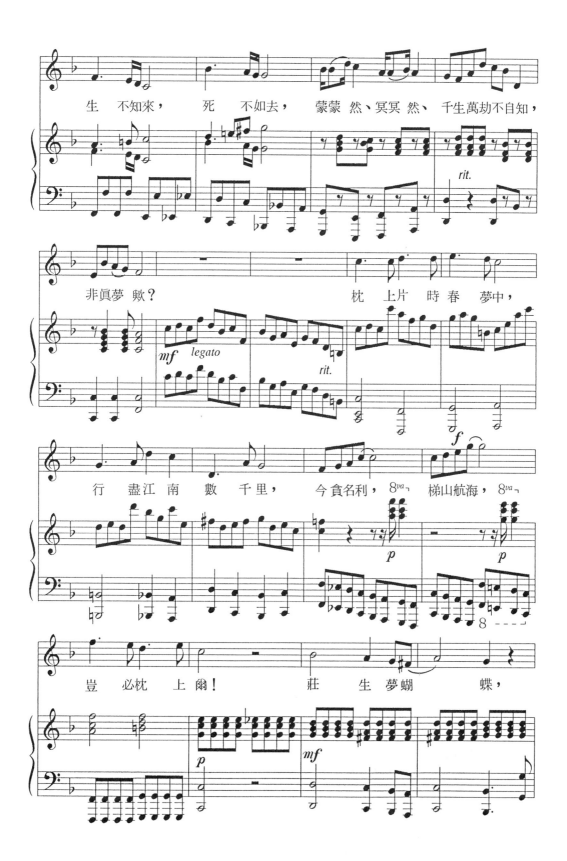

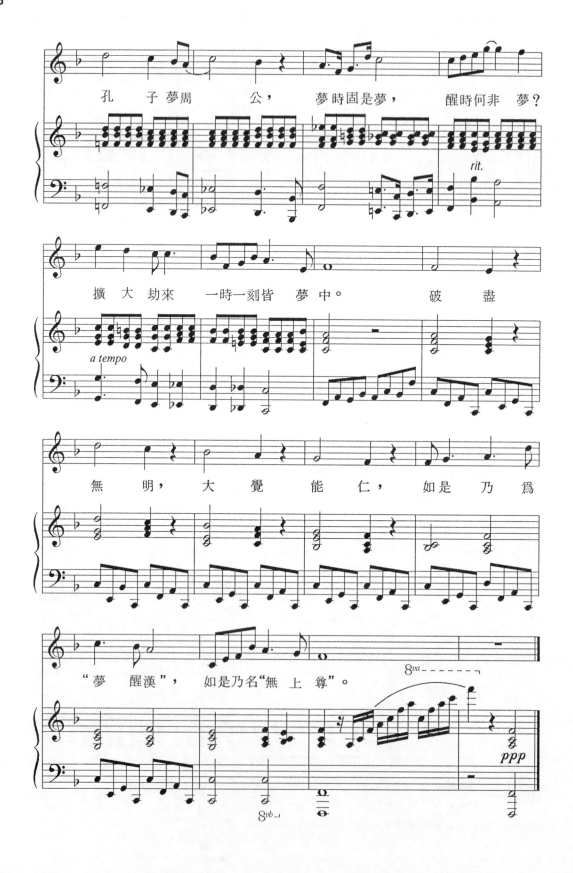

觀　心

釋弘一作詞
劉質平作曲

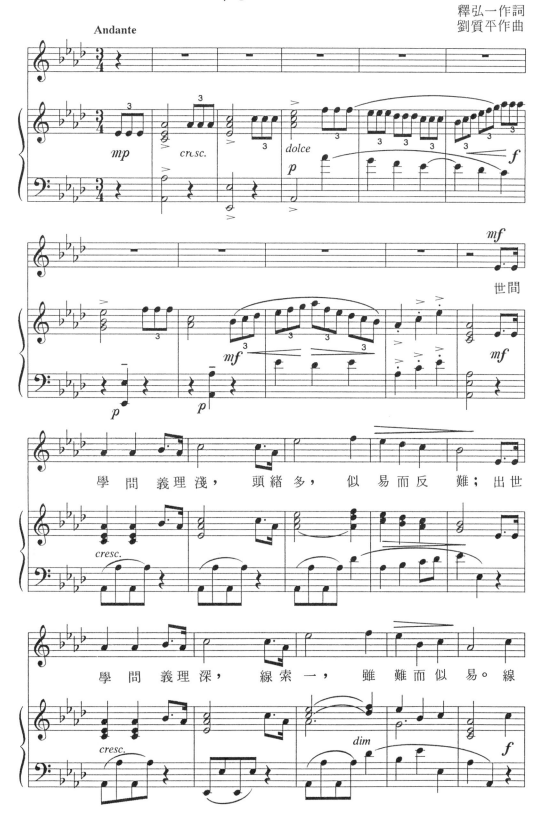

世間

學　問　義　理　淺，　頭　緒　多，　似　易　而　反　難；出世

學　問　義　理　深，　線　索　一，　雖　難　而　似　易。線

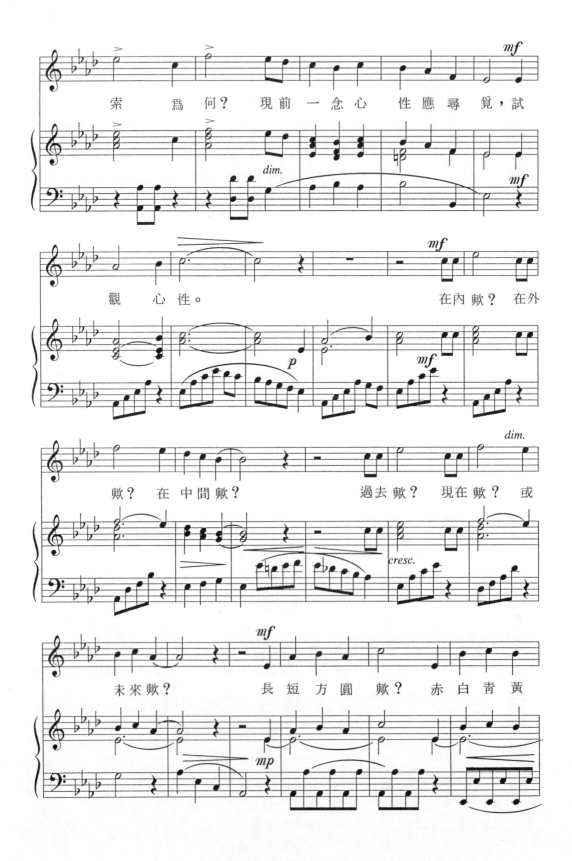

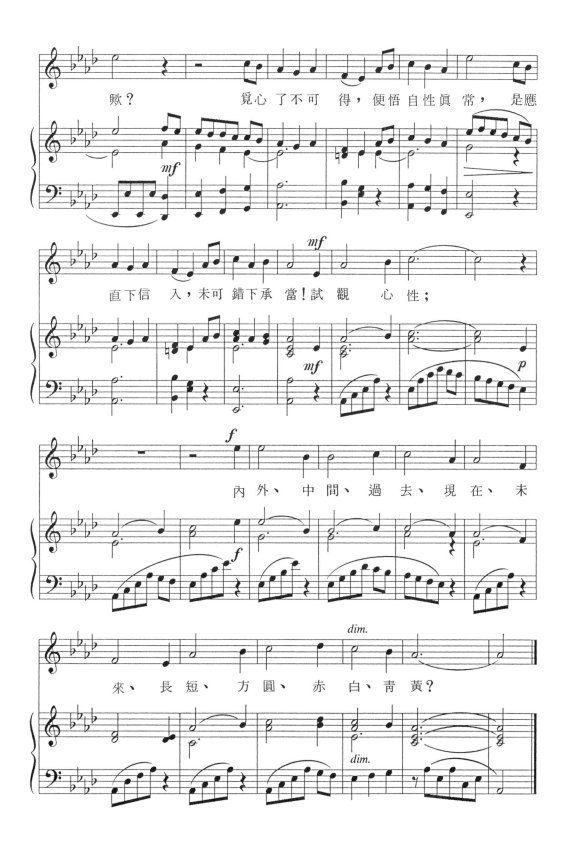

歟？　　覓心了不可得，便悟自性眞常，是應

直下信入，未可錯下承當！試觀　心性；

內外、中間、過去、現在、未

來、長短、方圓、赤白、青黃？

觀 心

（四部合唱）

釋弘一作詞
劉質平作曲
唐學詠和聲

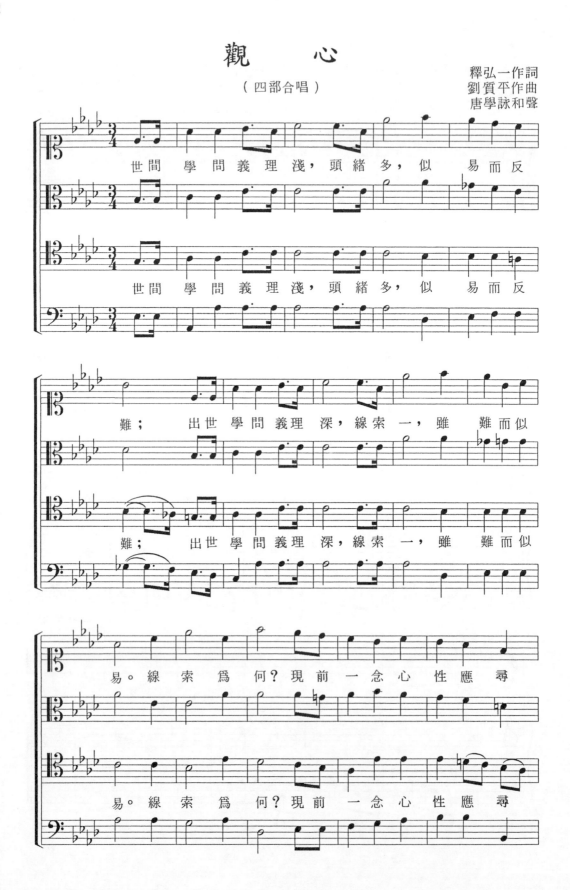

世間 學問 義理 淺，頭緒 多，似 易 而 反

世間 學問 義理 淺，頭緒 多，似 易 而 反

難； 出世 學問 義理 深，線索 一，雖 難 而 似

難； 出世 學問 義理 深，線索 一，雖 難 而 似

易。線 索 爲 何？現 前 一念 心 性 應 尋

易。線 索 爲 何？現 前 一念 心 性 應 尋

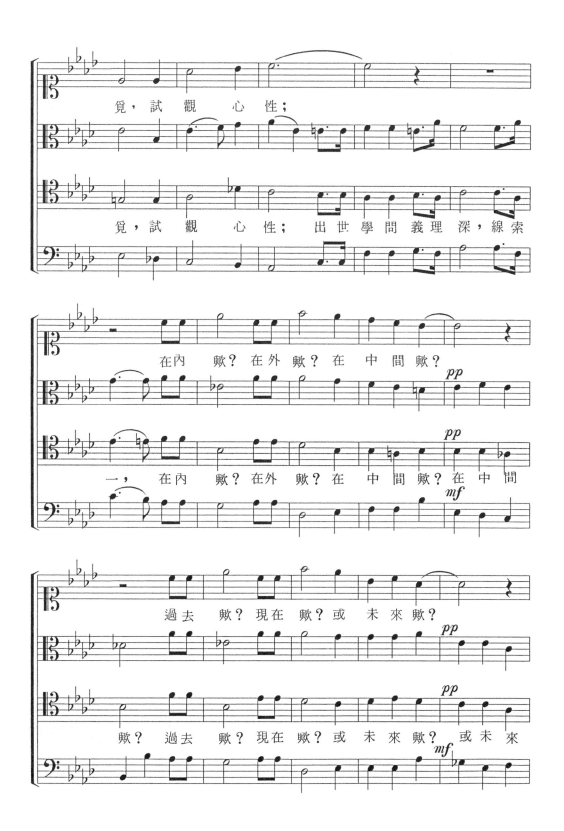

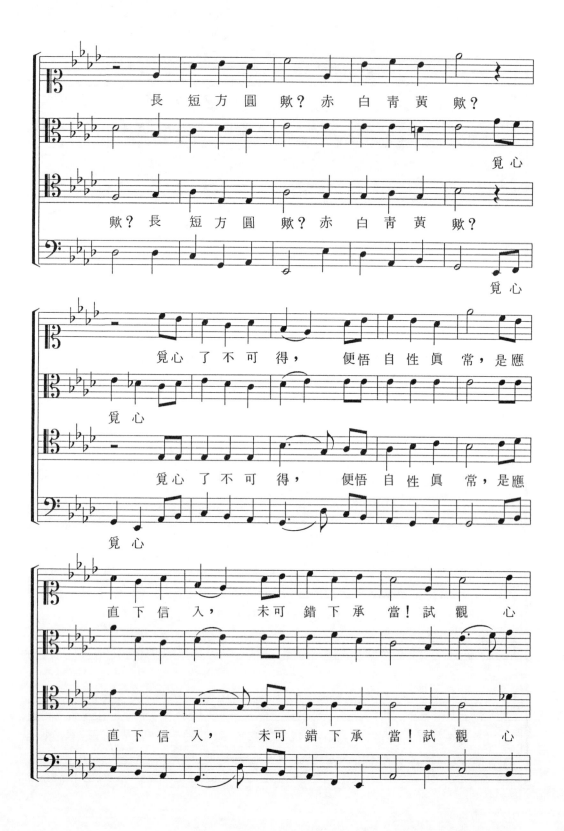

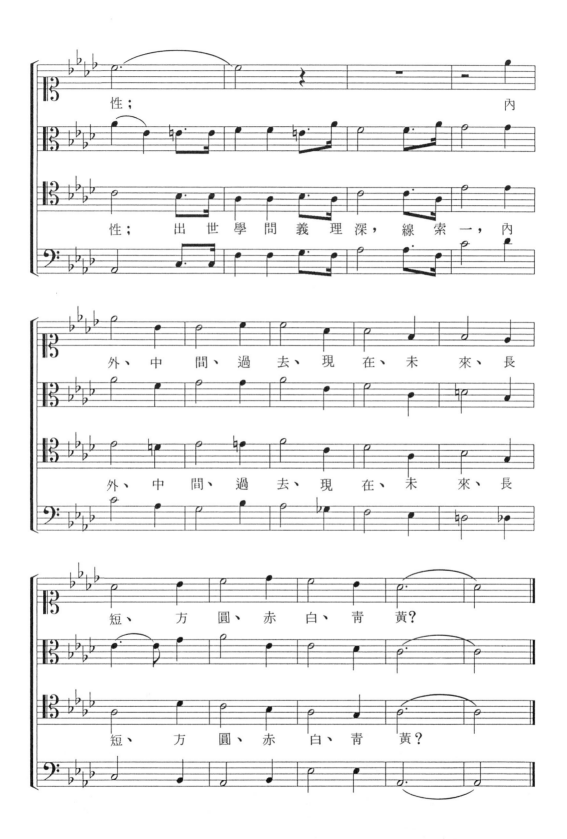

三 寶 歌

釋太虛 作詞
釋弘一 作曲
錢仁康配伴奏

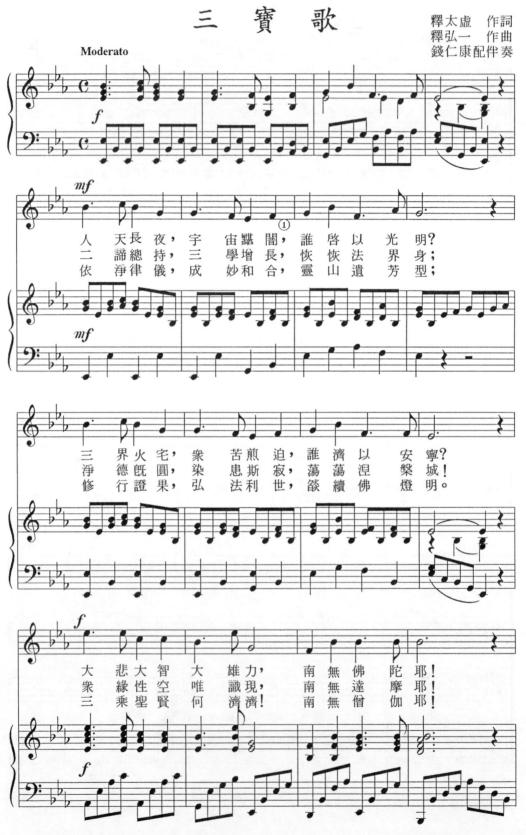

Moderato

人 天 長 夜，宇 宙 黮 闇①，誰 啓 以 光 明？
二 諦 總 持，三 學 增 長，恢 恢 法 界 身；
依 淨 律 儀，成 妙 和 合，靈 山 遺 芳 型；

三 界 火 宅，眾 苦 煎 迫，誰 濟 以 安 寧？
淨 德 既 圓，染 患 斯 寂，蕩 蕩 涅 槃 城！
修 行 證 果，弘 法 利 世，欲 續 佛 燈 明。

大 悲 大 智 大 雄 力，南 無 佛 陀 耶！
大 眾 緣 性 空 唯 識 現，南 無 達 摩 耶！
三 乘 聖 賢 何 濟 濟！南 無 僧 伽 耶！

①黮闇：音淡暗，晦冥不明之意。

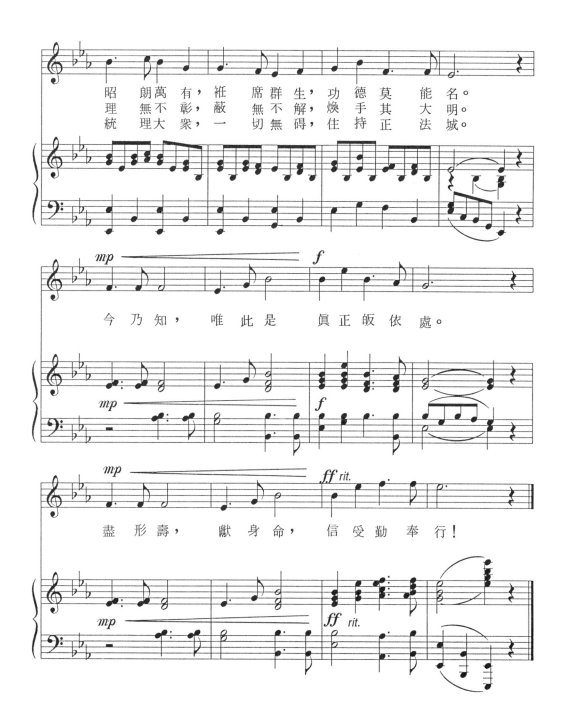

昭　朗　萬　有，　祇　席　群　生，　功　德　莫　能　名。
理　無　不　彰，　蔽　無　不　解，　煥　乎　其　大　明。
統　理　大　衆，　一　切　無　碍，　住　持　正　法　城。

今　乃　知，　唯　此　是　真　正　皈　依　處。

盡　形　壽，　獻　身　命，　信　受　勤　奉　行！

廈門第一屆運動會歌

釋弘一作詞作曲
錢仁康　配伴奏

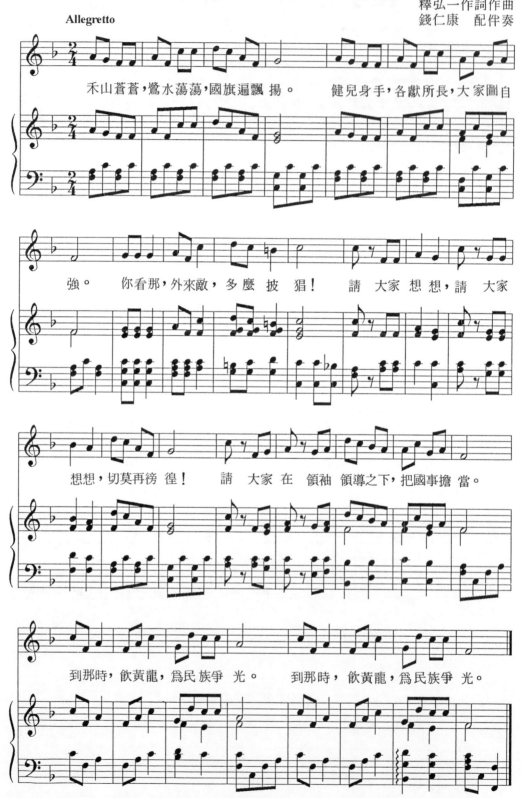

禾山蒼蒼，鷺水蕩蕩，國旗遍飄揚。　健兒身手，各獻所長，大家圖自

強。　你看那，外來敵，多麼披猖！　請　大家想想，請　大家

想想，切莫再徬徨！　請　大家　在　領袖　領導之下，把國事擔當。

到那時，飲黃龍，爲民族爭光。　到那時，飲黃龍，爲民族爭光。

弘一法師臨終偈語

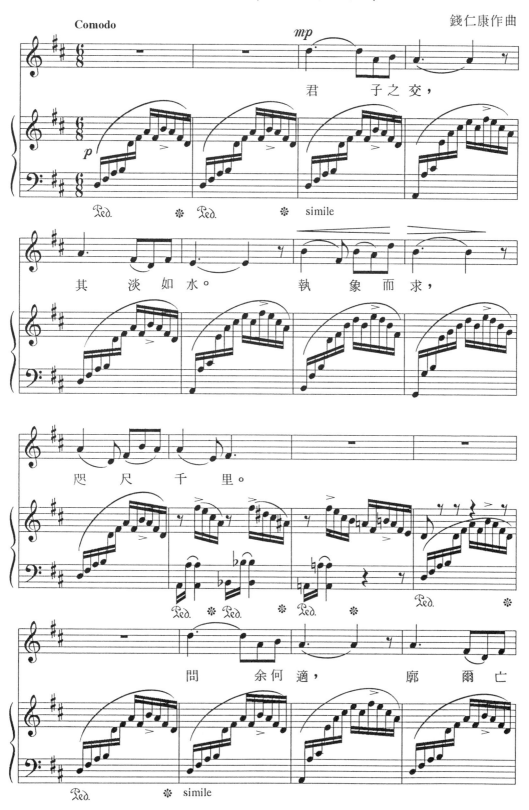

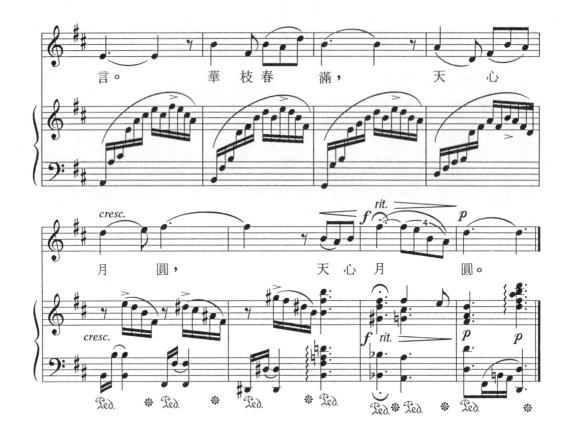

言。　　　華　枝　春　滿，　　　天　　心

月　　圓，　　　　　　天　心　月　　圓。

歌注部分

李叔同先生在俗時作詞、作曲和選曲配詞的歌曲，由他自己結集出版的，祇有一本《國學唱歌集》；發表在他自己編輯的刊物《音樂小雜誌》和《白陽》上的，也祇有＜我的國＞、＜春郊賽跑＞、＜隋堤柳＞和＜春游＞等四首。最早輯錄他的歌曲的歌集，有豐子愷所編《中文名歌五十曲》（1928年8月開明書店出版）、錢君匋所編《中國名歌選》（1928年9月開明書店出版）和杜庭修所編《仁聲歌集》（1932年12月仁聲印書局出版）。1957年豐子愷先生爲紀念弘一法師逝世十五周年，編了一本《李叔同歌曲集》，1958年1月由音樂出版社印行，收錄了李先生在俗時作詞、作曲和選詞、選曲的歌曲三十二首。現在看來還有許多缺漏，不僅出家後所作的歌曲沒有收錄，在俗時所作者也沒有搜集齊全；而且體例不很統一，其中一部分歌曲有鋼琴伴奏，另一部分歌曲則沒有伴奏。本書之輯，主觀意圖是要把他在俗時和出家後作詞、作曲和選曲配詞的歌曲全部包括在內，並把缺少伴奏的歌曲一一配上鋼琴伴奏，以便於演唱。所收九十八首歌曲在數量上雖然比《李叔同歌曲集》多了兩倍，但因資料仍感不足，難免還有疏漏之處，希望能夠得到海內外同好們的補正。現將本書所收歌曲的出處和選用歌詞和曲調的來源考據說明如次。

　　＜祖國歌＞　1905年2月，李叔同先生在上海滬學會補習科教唱歌時，曾手書＜祖國歌＞，作爲教材，譜上有李先生自書的「乙巳二月」和「滬學會補習科用歌」字樣。當時和李先生一起在上海城東女學執教的黃炎培先生（1878-1965），曾保存着李先生手書的＜祖國歌＞譜，並在＜我也來談談李叔同先生＞一文（見1957年3月7日《文滙報》）中刊布了這個歌譜，認爲它是「叔同的早年作品」。豐子愷先生據此把它收進了《李叔同歌曲集》。

　　＜祖國歌＞是一首清末的愛國歌曲，曲調採自民間樂曲＜老六板＞。歌詞最早見於《新民叢報》第三年（1904年）第三號的＜亞雅音樂會開會式爲甲辰卒業生送別記＞，文中記載1904年7月17日我國在日本的留學生在送別會上高唱＜大國民＞歌，「全座鵠立，雍容揄揚，有大國民氣度焉。」所唱歌詞與

＜祖國歌＞相同，但「烏乎，唯我大國民，幸生珍世界」句唱作「於乎大國民，唯我幸生珍世界。」「唯我」二字和「大國民」三字對調後，就不可能配唱＜老六板＞的曲調；所以＜大國民＞一歌究竟採用什麼曲調，還是一個疑問，而且《新民叢報》沒有報導歌詞爲誰所作。1906年8月，常州王文君編輯出版《怡情唱歌》，收進了＜大國民＞一歌，也不署作詞者姓名，而同樣採用＜老六板＞曲調的＜桃花院＞一歌，則署明「新作、文君作詞」。現在《祖國歌》已被公認爲李叔同作詞，但此事還需要進一步查找確證。

＜葛藟＞　以＜葛藟＞爲首的第二至廿二首歌曲，見於李叔同所編《國學唱歌集》（1905年5月初版，1906年5月再版，上海中新書局國學會發行）。這本歌集是爲提倡國學而編的，卷首有一篇序，說明了他的編輯主旨：

「樂經云亡，詩教式微，道德淪喪，精力熐摧。三年以還，沈子心工、曾子志忞介紹西樂於我學界，識者稱道毋少衰。顧歌集甄錄，僉出近人撰著，古義微言，非所加意，余心恫焉。商量舊學，綴集茲冊，上溯古《毛詩》，下逮崑山曲，靡不鯤理而薈粹之；或譜以新聲，或仍其古調，顏曰《國學唱歌集》。區類爲五：

> 《毛詩》三百，古唱歌集，數典忘祖，可爲於邑。揚葩第一；
> 風雅不作，齊竽競嘈，高短遺我，厥惟《楚騷》。翼騷第二；
> 五言、七言，濫觴漢魏，瓌偉卓絕，正聲罔媿。修詩第三；
> 詞托比興，權輿古詩，楚雨含情，大道在茲。摛詞第四；
> 余生也晚，古樂靡聞，夫唯大雅，卓彼西崑。登崑第五。

《國學唱歌集》的歌曲屬於「揚葩」者四首：＜葛藟＞、＜正月＞、＜黃鳥＞、＜無衣＞；屬於「翼騷」者二首：＜離騷＞、＜山鬼＞；屬於「修詩」者四首：＜行路難＞、＜隋宮＞、＜揚鞭＞、＜秋感＞；屬於「摛詞」者三

首：＜菩薩蠻＞、＜蝶戀花＞、＜喝火令＞；屬於「登崑」者二首 ：＜柳葉兒＞、＜武陵花＞。此外，還附有「雜歌十章」，計＜哀祖國＞、＜愛＞、＜化身＞、＜男兒＞、＜婚姻祝辭＞各一章，＜出軍歌＞五章。

＜葛藟＞的歌詞出於《詩・王風》，是一首東周時代的流浪者訴說自己孤苦伶仃，沒有人把他當作親人的民歌。曲調來源不詳。

＜**正月**＞　歌詞出於《詩・小雅》，是一首哀歎西周政治腐敗，小人當道，沒有人出來挽救危局，必將導致滅亡的民歌。全詩十三章，採用第一、三、四章作為這首歌曲的歌詞。這首歌曲原名＜繁霜＞，現按照《詩經》以開頭二字作為篇名的慣例，改為＜正月＞。趙銘傳著《東亞唱歌》（1907年上海時中書局出版）收有此歌，改用《詩・小雅・鹿鳴》（「呦呦鹿鳴，食野之苹」）為歌詞，據稱曲調為「曾志忞舊譜」。侯保三作詞的＜學校懇親會歌＞（見1907年上海文明書局出版的《單音第二唱歌集》）也採用此歌的曲調，另作歌詞。

＜**黃鳥**＞　歌詞出於《詩・小雅》，是一首顛沛流離的流浪者對黃鳥抒發懷鄉之情的民歌。曲調來源不詳。

＜**無衣**＞　歌詞出於《詩・秦風》，內容表達了戰士的同仇敵愾，相傳為秦哀公出兵救楚時所作。曲調採自美國作曲家薩拉・哈特（Sarah Hart）所作讚美詩＜小小滴水歌＞（Little drops of water）。這首歌曲曾先後被收入趙銘傳編的《東亞唱歌》（1907年上海時中書局出版）和馮梁編的《軍國民教育唱歌》（1913年廣州音樂教育社出版）。

＜**離騷**＞　歌詞出於屈原自敍生平的長篇敍事詩《離騷》的開頭兩段。採用西方傳統歌曲曲調，來源不詳。

＜**山鬼**＞　歌詞出於屈原所作《楚辭・九歌・山鬼》篇的前半篇，是祭祀山神之歌。曲調來源不詳。這首歌曲曾被趙銘傳收入《東亞唱歌》。

＜**行路難**＞　歌詞是李白三首＜行路難＞中最著名的一首。曲調採自美

國的藝人歌曲（minstrel song）＜羅薩‧李＞（Rosa Lee）：

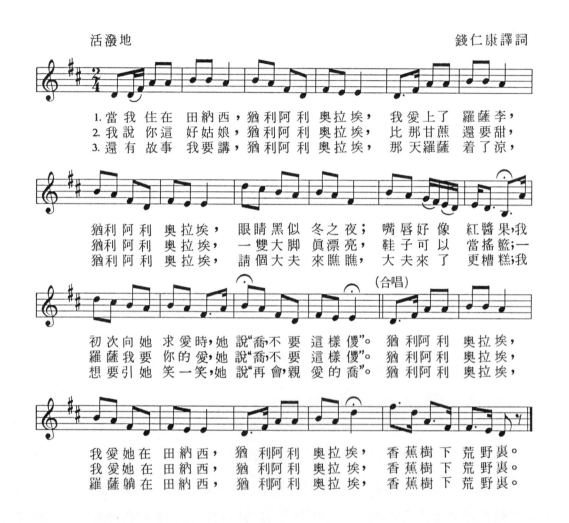

活潑地　　　　　　　　　　　　　　　　　　　　　錢仁康譯詞

1.當我 住在 田納西，猶利阿利 奧拉埃，　我愛上了 羅薩李，
2.我說 你這 好姑娘，猶利阿利 奧拉埃，　比那甘蔗 還要甜，
3.還有 故事 我要講，猶利阿利 奧拉埃，　那天羅薩 着了涼，

猶利阿利 奧拉埃，　眼睛黑似 冬之夜；嘴唇好像 紅醫果,我
猶利阿利 奧拉埃，　一雙大脚 眞漂亮，鞋子可以 當搖籃;一
猶利阿利 奧拉埃，　請個大夫 來瞧瞧，大夫來了 更糟糕;我

（合唱）

初次向她 求愛時,她 說"喬,不要 這樣傻"。猶利阿利 奧拉埃,
羅薩我要 你的愛,她 說"喬,不要 這樣傻"。猶利阿利 奧拉埃,
想要引她 笑一笑,她 說"再會,親 愛的喬"。猶利阿利 奧拉埃,

我愛她在 田納西，猶 利阿利 奧拉埃，香蕉樹下 荒野裏。
我愛她在 田納西，猶 利阿利 奧拉埃，香蕉樹下 荒野裏。
羅薩躺在 田納西，猶 利阿利 奧拉埃，香蕉樹下 荒野裏。

　　藝人歌曲盛行於十九世紀後半葉的美國，由塗黑了臉的白人演員演唱，音樂也仿照黑人歌曲的格調寫作。李先生曾兩次用《羅薩‧李》的曲調配唱李白的詩。第63曲＜清平調＞也用同一曲調。這是早期學堂樂歌用得最多的外國曲調之一，鍾憲鬯作詞的＜醒世＞（見1904年出版的《教育唱歌集》）、吳懷疚作詞的＜勉學＞（見1904年出版的《學校唱歌集》第一集）、佚名作詞的＜星

期歌＞（見1905年出版的≪女子世界≫雜誌第一期）、侯保三作詞的＜女學開校歌＞（見1906年出版的≪單音第一唱歌集≫）、辛漢作詞的＜菊＞（見1906年出版的≪中學唱歌集≫）、馮梁作詞的＜勸戰＞（見1913年出版的≪軍國民教育唱歌≫初集）、沈心工作詞的＜燒飯歌＞（見 1937 年出版的≪心工唱歌集≫）也都用同一曲調。 1910 年出版的葉中冷編≪小學唱歌≫第三集收有此歌，則以樂府詩＜古從軍行＞（＜白日登山望烽火＞）作爲歌詞。但包括＜行路難＞和＜清平調＞在內的所有這些歌曲，都把＜羅薩·李＞的 2/4 拍子改爲4/4 拍子，旋律也有一些改動， 作出這種改變的始作俑者， 是日本學校歌曲＜織錦＞（見1889年出版的≪中等唱歌集≫）；＜行路難＞、＜清平調＞等歌曲的曲調，都和＜織錦＞的曲調完全一致。

　　　＜隋宮＞ 歌詞是李商隱幾首＜隋宮＞詩中較著名的一首。採用西方傳統曲調，來源不詳。

　　　＜揚鞭＞ 歌詞是太平天國翼王石達開（ 1831-1863 ）的一首七律，採用西方傳統曲調，來源不詳。

　　　＜秋感＞ 趙銘傳編≪東亞唱歌≫（ 1907 ）收有此歌， 注明歌詞爲「古歌」，但曲調與此不同。歌詞中「風景不殊山河非」一句，後來又出現在1908年在日本寫的＜初夢＞詩中。發表在≪音樂小雜誌≫上的＜隋堤柳＞也有類似的詞句：「江山依舊，祇風景依稀凄涼時候」，都是借用≪世說新語·言語≫篇中新亭名士的感慨， 來發抒憂國之思， 可見這首詩是李先生自己的作品。採用西方傳統曲調，來源不詳。這首歌曲曾被趙銘傳收入≪東亞唱歌≫。

　　　＜菩薩蠻＞ 歌詞爲辛棄疾＜菩薩蠻·書江西造口壁＞詞。曲調來源不詳。

　　　＜蝶戀花＞ 第二段歌詞（「辛苦最憐天上月」）選自清詞人納蘭性德（1655-1685）的 ＜納蘭詞＞。 第一段（「一縷柔情何處寄」）和第三段（「酒壓春愁春捲絮」）歌詞作者待考。曲調來源不詳。

<喝火令> 這是《國學唱歌集》「擿詞」部分李先生自己作詞的一首歌曲。北宋黃庭堅首創<喝火令>詞調，後人用者甚少，而李先生卻特別喜歡它，除了《國學唱歌集》的半闋<喝火令>外，1913年他又在<白陽>上發表了沒有配曲的另一首<喝火令>。按照黃詞的格律，《國學唱歌集》的<喝火令>半闋是下半闋而非上半闋。李叔同為什麼只寫半闋，就不得而知了。他的兩首<喝火令>的格律都和黃詞不同。黃庭堅的<喝火令>是上片28字，三平韻；下片37字，四平韻。李叔同的完整的<喝火令>是上片25字，三平韻；下片37字，四平韻；半闋<喝火令>是37字，四平韻。兩首<喝火令>的下片句式也還和黃詞不同，黃詞以「曉也……，曉也……，曉也……」三句結束，李詞則分別以「不管……，不管……」和「記否……，記否……」兩句結束。這首歌曲的曲調來源不詳。歌調是學堂樂歌常用的曲調。王文君在《怡情唱歌》第二集（1906）中用以配唱捧月樓詞（<難免珠成斛>）；沈心工作詞的<一老店>（見1912年出版的《重編學校唱歌》第五集）、華航琛作詞的<勸用國貨>（見1912年出版的《共和國民唱歌集》）也都唱這個曲調。

<柳葉兒>、<武陵花> 《國學唱歌集》的<揚葩>、<翼騷>、<修詩>、<擿詞>和<登崑>歌曲中，歌詞和曲調都是民族遺產，真正用古典詩歌「仍其古調」的，祇有第十五和十六曲，卽<長生殿><酒樓>折的「柳葉兒」和<聞鈴>折的「武陵花」。前者為尺字調（上＝C），一板一眼；後者為小工調（上＝D），一板三眼加贈板。譯譜的調高和節拍與原譜不盡相符，現參照原譜予以校正。這兩首歌曲都曾被趙銘傳收入《東亞唱歌》。

<哀祖國> 李先生自作的歌詞用了《詩經》、《離騷》、《論語》、《漢書》的許多典故，發出豺狼當途、國事日非的感歎。曲調採自法國兒歌<月光>（Au clair de la lune）。

<愛> 李先生自作的歌詞，採用美國作曲家威廉·B. 布拉德布里

（William B. Bradbury）的讚美詩＜耶穌愛我＞（Jessus Love Me）的曲調。歌詞的主題「愛」也和這首讚美詩有聯繫。

　　＜**化身**＞　歌詞運用了許多佛家的詞語：「恆河沙數」是多至不可勝數之意；「大音聲」是宏大的聲音，《華嚴經‧賢首品》：「以大音聲稱讚佛，及施鈴鐸諸音樂，普使世間聞佛音，是故得成此光明。」；「千佛出世」是說過去、現在、未來三劫中各有千佛出現；「人天」是六趣中的人趣和天趣，雖然沒有墮入地獄，卻仍然是在六道輪迴之中；「四大海水」是須彌山四方的大海，四大海中各有一大洲，四大海之外圍繞着鐵圍山；「眾生」是一切有情感、有意識的生物。由此可見當時二十五歲的李叔同，已經孕育着弘揚佛法，普渡眾生的思想。曲調採自美國作曲家洛厄爾‧梅森（Lowell Mason, 1792-1872）的讚美詩＜與主接近歌＞（Nearer, My God, To Thee）。

　　＜**男兒**＞　是＜與主接近歌＞的另一首填詞歌曲。

　　＜**出軍歌**＞　＜出軍歌＞是《國學唱歌集》中流傳較廣、影響較大的歌曲之一，曾出現在清末和民國初年的許多唱歌集中，成為一首膾炙人口的學堂樂歌和軍歌。由於歌詞不署作者姓名，常被誤認為是李叔同自己的創作，其實作者是歷任駐日、英、美諸國外交官的清末詩人黃遵憲（1848-1905）。他的《軍歌二十四章》作於1902年，包含＜出軍歌＞、＜軍中歌＞、＜旋軍歌＞各八章，每章末字重疊為三字句。把二十四章的章末一字聯綴起來，成為四言六句的豪言壯語：「鼓勇同行，敢戰必勝。死戰向前，縱橫莫抗。旋師定約，張我國權。」歌詞全文如下：

出　軍　歌

四千餘歲古國古，是我完全土。二十世紀誰為主？

是我神明胄。君看黃龍萬旗舞，鼓鼓鼓！

一輪紅日東方湧，約我黃人捧。感生帝降天神種，
今有億萬眾。地球蹴踏六種動，勇勇勇！

南蠻北狄復西戎，泱泱大國風。蜿蜒海水環其東，
拱護中央中。稱天可汗萬國雄，同同同！

綿綿翼翼萬里城，中有五嶽撐。黃河浩浩流水聲，
能令海若驚。東西禹步橫庚庚，行行行！

怒攬海翻喜山撼，萬鬼同一膽。弱肉磨牙爭欲噉，
四鄰虎眈眈。今日死生求出險，敢敢敢！

剖我心肝挖我眼，勒我供貢獻。計口縐錢四萬萬，
民實何仇怨！國勢衰微人種賤，戰戰戰！

國軌海王權盡失，無地畫禹迹。病夫睡漢不成國，
卻要供奴役。雪恥報仇在今日，必必必！

一戰再戰曳兵遁，三戰無餘燼。八國旗颭笳鼓競，
張拳空冒刃。打破天荒決人勝，勝勝勝！

軍　中　歌

堂堂堂堂好男子，最好沙場死。艾炙眉頭瓜噴鼻，
誰實能逃死？死只一回毋浪死，死死死！

阿娘牽裾密縫線，語我毋戀戀。我妻擁髻代盤辮，
瀕行手指面：敗歸何顏再相見，戰戰戰！

戟門乍開雷鼓響，殺賊神先王。前敵鳴笳呼斬將，

擒王手更癢。千人萬人吾直往，向向向！

探穴直探虎穴先，何物是險艱！攻城直攻金城堅，誰能漫俄延！馬磨馬耳人磨肩，前前前！

彈丸激雨刃旋風，油濺征衣紅。敵軍昨屯千羆熊，今日空營空。萬旗一色盤黃龍，縱縱縱！

層臺高築受降城，諸將咸膝行。降奴脫劍鞠躬迎，單于頸繫纓。四圍鼓吹鐃歌聲，橫橫橫！

禿髮萬頭纏黑索，多少戎奴縛。緋紅十字張油幕，處處夷傷藥。軍令如山禁殘虐，莫莫莫！

不喜封侯虎頭相，鑄作功臣像。不喜燕然碑百丈，表示某家將。所喜軍威莫敢抗，抗抗抗！

旋　軍　歌

金甌瓯缺完復完，全收掌管權。胭脂失色還復還，一掃勢力圈。海又束環天右旋，旋旋旋！

輦金如山銅作池，債臺高巍巍。青蚨子母今來歸，償我民膏脂。民膏民脂天鑒茲，師師師！

璽書謝罪載書更，城下盟重訂。今日之羊我為政，一切權平等。白馬拜天天作證，定定定！

鷙翼橫騫鷹眼惡，變作旄頭落。蓋海矇朣礮聲作，和我凱旋樂。更誰敢肯和親約，約約約！

秦肥越瘠同一鄉，併作長城長。島夷索虜同一堂，

併作強軍強。全球看我黃種黃，張張張！

五洲大同一統大，於今時未可。黑鬼紅番逵白墮，

白也憂黃禍。黃禍者誰亞洲我，我我我！

黑山綠林赤眉赤，亂民不算賊。鑱羌破胡復滅狄，

雖勇亦小敵。當敵要當諸大國，國國國！

諸王諸帝會塗山，我執牛耳先。何洲何地爭觸蠻，

看余馬首旋。萬邦和戰奉我權，權權權！

　　黃遵憲寫《軍歌二十四章》時，感到這種新體詩歌擇韻難，選聲難，着色難，他把全歌寄給梁啓超，希望任公能夠拓充之，光大之。任公讀後大為贊賞，說「其精神之雄壯活潑沈渾深遠不必論，卽文藻亦二千年所未有也。詩界革命之能事，至斯而極矣。吾為一言以蔽之曰：讀此詩而不起舞者，必非男子。」李叔同為此歌所配的曲調，一字一音，與長短句的歌詞緊密配合，融洽無間。如果不是他的創作，是不可能這樣巧合的。1907年出版的趙銘傳編《東亞唱歌》、葉中冷編《小學唱歌》和華振編《小學唱歌》以及1913年出版的馮梁編《軍國民教育唱歌》初集，都有＜出軍歌＞或＜軍歌＞，但都用了另一個曲調，這兩個曲調在當時都很流行。1912年出版的華航琛編《共和國民唱歌集》中＜撞針＞一歌（「四千餘年古國古」），則採用了第三個曲調。

　　＜婚姻祝辭＞　　＜婚姻祝辭＞是根據一首日本式五聲大調歌曲塡詞的風俗歌曲。曲調來源不詳。

　　＜我的國＞　　＜我的國＞是流傳很廣的愛國歌曲，一再出現於清末和民國初年的各種唱歌集中，有的題作＜萬歲＞，如趙銘傳編《東亞唱歌》（1907）和馮梁編《軍國民教育唱歌》（1913）和李雁行、李倬合編《中小學唱歌教科書》下卷（1913）。黃子繩作詞的＜宗教＞（見1905年出版的《教

育唱歌≫下編）也採用此調。有的題作＜祝我國＞，如張秀山編≪最新中等音樂教科書≫（1913）。≪東亞唱歌≫在歌題下注明「鈴木先生堂課」，可見日本音樂教育家鈴木米次郎（1868-1940）在中國留日學生曾志忞發起創辦的「亞雅音樂會」（創始於1904年5月，會址設於東京神田區鈴木町十八番地清國留學生會館內）的「唱歌講習會」授課時，曾用＜我的國＞一歌作爲教材，趙銘傳大概就是在唱歌講習會聽鈴木的課時學會＜我的國＞一歌的。＜我的國＞、＜春郊賽跑＞和＜隋堤柳＞三歌，最初發表在丙午（1906）年正月李叔同在日本東京編印的≪音樂小雜誌≫上，詞作者息霜是李叔同早期的筆名。李叔同稱＜我的國＞和＜春郊賽跑＞爲「教育唱歌」，稱＜隋堤柳＞爲「別體唱歌」。

　　1909年出版的胡君復編≪新撰唱歌集≫第三編有一首＜勵志＞歌，曲調與＜我的國＞相同，但爲用嚴謹的三部和聲寫成的三部合唱曲：

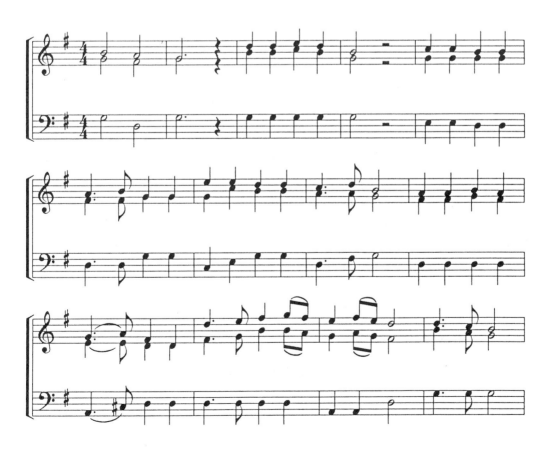

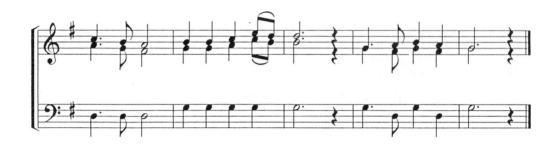

　　這個譜子肯定不是從《音樂小雜誌》或《東亞唱歌》來的，因為＜我的國＞、＜萬歲＞和＜祝我國＞都是單聲部歌曲，而＜勵志＞則是三部合唱。從＜勵志＞一歌可以看出，＜我的國＞的原曲是一首三聲部歌曲；如果這首三聲部歌曲是李叔同自己作的曲，他一定會像第 29 曲＜春游＞（三部合唱）那樣把全曲完整地發表在《音樂小雜誌》上，不會單單採取它的旋律，而略去了其餘二聲部的，可見＜我的國＞是一首選曲填詞的愛國歌曲。

　　＜春郊賽跑＞　　＜春郊賽跑＞也是一首選曲填詞的歌曲，原曲是1807年德國卡爾‧哈恩（Karl Hahn）作詞、卡爾‧戈特利布‧赫林（Karl Gottlieb Hering, 1765-1853）作曲的＜木馬＞（《Steckenpferd》）。赫林是以寫作民俗歌曲和兒童歌曲著稱的作曲家和音樂教師，所作＜木馬＞、＜聖誕歡歌＞和＜祖父之歌＞等歌曲，不僅在德國家喻戶曉，並在歐洲其他國家廣泛流行，＜祖父之歌＞還被舒曼用進了他的鋼琴套曲＜蝴蝶＞和＜狂歡節＞。＜春郊賽跑＞不僅用了＜木馬＞的曲調，歌詞內容也和＜木馬＞有所聯繫；＜木馬＞有三段歌詞：

一、跳，跳，跳！小馬跳舞了。騎着木馬，騎着石馬，馬兒不要亂蹦亂跳！小馬跳得好！跳，跳，跳，跳，跳！

二、跑，跑，跑！別把我摔倒！如果你要把我摔倒，一陣鞭子，只多不少。別把我摔倒！跑，跑，跑，跑，跑！

三、停，停，停！別再向前跑！如果還要跑得更遠，我就必須

　　把你餵飽。小馬，停一停！別再向前跑！

　　<木馬>的第二段歌詞以「跑，跑，跑！」開始，「跑，跑，跑，跑，
跑！」結束，<春郊賽跑>的歌詞仿此而作。

　　<隋堤柳>　　<隋堤柳>也是一首選曲填詞的歌曲。在《音樂小雜
誌》中，歌詞前面刊有一段按語：「此歌仿詞體，實非正軌。作者別有根觸，
走筆成之，吭聲發響，其音蒼涼，如聞山陽之笛。《樂記》曰：『其哀心感
者，聲噍以殺』，殆其類歟？」曲調採自十九世紀末美國女作曲家哈里·達克
雷（Harry Dacre）作曲的<黛茜·貝爾>（Daisy Bell），這是一首以當時
流行於美國的雙座腳踏車爲題材的圓舞曲歌曲：達克雷的這首歌曲經著名歌星
勞倫斯（Katie Lawrence）演唱後，在英、美兩國風行一時，至今還流行不
衰。

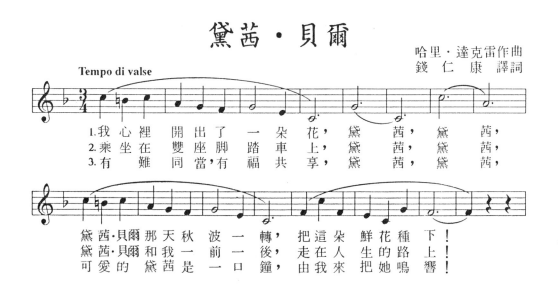

黛茜·貝爾

哈里·達克雷作曲
錢　仁　康　譯詞

Tempo di valse

1.我心裡　開出了　一朵　花，黛茜，黛茜，
2.乘坐在　雙座腳踏車上，黛茜，黛茜，
3.有難同當，有福共享，黛茜，黛茜，

黛茜·貝爾那天秋波一轉，把這朵鮮花種下！
黛茜·貝爾和我一前一後，走在人生的路上！
可愛的黛茜是一口鐘，由我來把她鳴響！

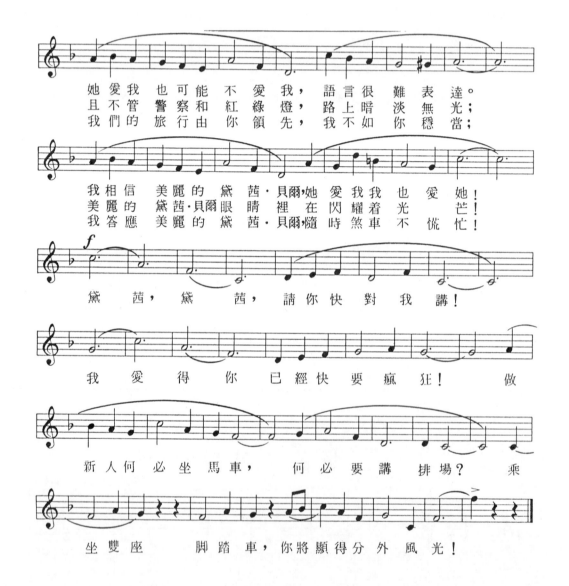

她愛我也可能不愛我，語言很難表達。
且不管警察和紅綠燈，路上暗淡無光；
我們的旅行由你領先，我不如你穩當；

我相信美麗的黛茜‧貝爾她愛我我也愛她！
美麗的黛茜‧貝爾眼睛裡在閃耀着光芒！
我答應美麗的黛茜‧貝爾隨時煞車不慌忙！

黛茜，黛茜，請你快對我講！

我愛得你已經快要瘋狂！做

新人何必坐馬車，何必要講排場？乘

坐雙座　　脚踏車，你將顯得分外風光！

　　1975年紐約加登城道布爾迪公司出版的《美國人最愛唱的歌曲》，還選進
了這首歌。有時它的副歌也可以單獨演唱，臺北全音樂譜出版社刊印的《世界
名歌110曲》第二集裏就單獨收進了<黛茜‧貝爾>的副歌，題作<雙座脚踏
車>。達克雷的原曲是由主歌和副歌組成的分節歌，而<隋堤柳>唱的則是仿

詞體歌詞，原來分節歌的主歌和副歌，變成了詞的上片和下片。

<**直隸省立第一師範附屬小學校歌**> 直隸省立第一師範附屬小學的校址在天津舊城西北角的文昌宮內，當地人稱之為文昌宮小學。清末時文昌宮設有輔仁書院，李叔同幼時常去輔仁書院習作詩文，切磋學問。林子青先生收藏的李叔同早年作文卷的用紙，就印有「輔仁書院」字樣。這首校歌是天津宋廷璋先生提供的。據宋先生回憶，「當時文昌宮小學音樂老師是胡定九先生，在教我們唱校歌時，介紹這首歌是李叔同先生編的。」

<**滿江紅**> 作於1912年。原注：「民國肇造，填此志感。」第27曲所配曲調，原來是元詞人薩都拉（天錫）<滿江紅・金陵懷古>詞的譜曲，初見於1920年12月31日出版的《音樂雜誌》第一卷第九、十兩號合刊。後來常用此曲改唱岳飛的《滿江紅》詞。據1981年4月16日《成都日報》刊出的許肇新<岳飛《滿江紅》曲譜作者是誰？>一文，這首歌曲的作曲者是四川開縣人潘大謀（1878-1910）。

<**大中華**> 初見於柯政和、張秀山合編的《名歌新集》第二冊（1928年10月北平中華樂社出版），未著作詞者姓名。後由豐子愷收入《李叔同歌曲集》（1958年1月音樂出版社出版），確定為李叔同作詞。李叔同為這首填詞的愛國歌曲所選的曲調，是剛毅豪邁的進行曲，出自義大利作曲家貝里尼（Vincenzo Bellini, 1801-1835）所作英雄歌劇《諾爾瑪》（Norma）第一幕第三場。這部歌劇共分二幕，敘述公元前50年左右，古高盧為羅馬佔領期間，高盧德路伊德族首領奧洛威索之女諾爾瑪違犯德路伊德教派的教規，與羅馬總督波利奧納相愛，生下兩個孩子。波利奧納見異思遷，另外愛上了修女阿達爾吉莎。修女知道了波利奧納已與諾爾瑪相愛後，決心與他斷絕關係，以成全他們的愛；但波利奧納不答應。諾爾瑪一怒之下，率領高盧人進攻羅馬，生擒波利奧納，然後當眾承認自己違犯教規，願以身贖罪。波利奧納深受感動，與她一起跳入火中同死。第一幕第三場是德路伊德人和士兵的合唱，他們

歡迎諾爾瑪前來率領他們去抗擊羅馬人；但諾爾瑪因與波利奧納相愛，心中十分矛盾。她勸他們忍住怒氣，保持和平，安慰他們說，羅馬人將會作孽自斃。這一場樂隊所奏的大進行曲，是德路伊德人和士兵混聲五部合唱的前奏和伴奏，合唱唱着和樂隊不同的曲調。<大中華>採用的是樂隊的進行曲旋律。採用此調填詞的學堂樂歌，始於汪翔作詞的<祝國歌>（見1905年出版的《教育唱歌》下編）。

　　<**春游**>　　初見於1913年浙師校友會發行的刊物《白陽》，署名「息霜作歌，息霜作曲」。其後先後由豐子愷收入他所編的《中文名歌五十曲》（1928年8月開明書店出版）和《李叔同歌曲集》，是李叔同作曲的歌曲中流傳最廣的一首。

　　<**留別**>　　初見於《中文名歌五十曲》，未著作曲者姓名，後被收入《李叔同歌曲集》，確定為「李叔同作曲」。詞作者葉清臣為北宋中期詞人，留下的詞作很少，但這首<賀聖朝·留別>卻被黃昇選入《花庵絕妙詞選》。

　　<**早秋**>　　初見於《中文名歌五十曲》，注明「李叔同作歌」，後被收入《李叔同歌曲集》，確定為「李叔同作曲作詞」。

　　<**送別**>　　<送別>是幾十年來流傳最廣的一首李叔同填詞歌曲。「長亭外，古道邊」幾乎成了李叔同的代詞。原詞只有一段，初見於《中文名歌五十曲》。後來由陳哲甫加作了第二段歌詞，初見於杜庭修編的《仁聲歌集》（1932）。陳哲甫是清末的舉人，被派往日本考察教育，返國後在燕京大學、北京師範大學等校任教。林海音在小說《城南舊事》中用了<送別歌>，將歌詞作了新的改變：

> 「長亭外，古道邊，芳草碧連天。問君此去幾時來，來時莫徘徊！天之涯，地之角，知交半零落。人生難得是歡聚，惟有別離多！……」

<送別>歌的末句「夕陽山外山」出自龔定盦的詩：「未濟終焉心飄渺，萬事都從缺憾好；吟到夕陽山外山，古今誰免餘情遶！」李叔同很喜歡這首詩，1938年11月14日弘一法師在廈門南普陀寺佛教養正院同學會席上講話，最後又吟誦了這四句詩，作爲臨別贈言。

近年來電影《早春二月》和《城南舊事》都用<送別>歌作爲插曲或主題歌。《城南舊事》的導演吳貽弓從林海音的小說裏「看到了一顆赤子之心，聽見了一聲思念故土的輕輕的歎息。」他把「一縷淡淡的哀愁」和「一抹沉沉的相思」作爲影片的基調，而貫穿在影片中的<送別>歌，正是以「淡淡的哀愁」表現了離情別意，以「沉沉的相思」表現了對鄉土和故交的懷念；它和一系列傷逝感舊的鏡頭緊密呼應，成爲體現影片基調所不可缺少的一支主題歌。

<送別>的曲調採自美國通俗歌曲作者約翰‧P．奧德威（John P. Ordway, 1824-1880）作詞作曲的<夢見家和母親>（Dreaming of Home and Mother）：

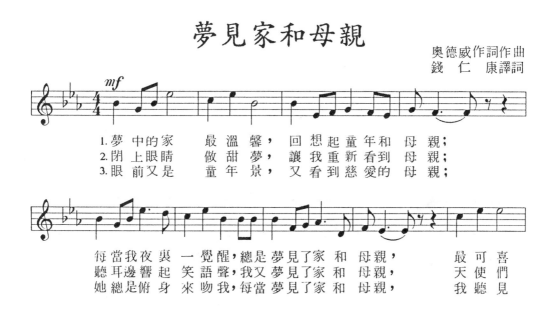

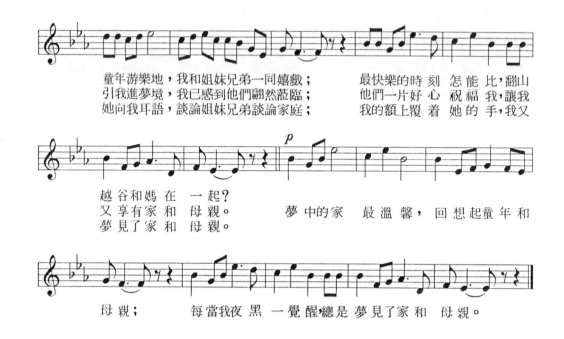

童年游樂地，我和姐妹兄弟一同嬉戲；
引我進夢境，我已感到他們翩然蒞臨；
她向我耳語，談論姐妹兄弟談論家庭；

最快樂的時刻 怎能 比，翻山
他們一片好 心 祝福我，讓我
我的額上覆 着 她的 手，我又

越谷和媽在 一 起？
又 享有家 和 母親。
夢 見了家 和 母親。

夢 中的家 最溫馨，回 想起童年 和

母 親；　　　　每當我夜 黑 一 覺 醒，總是 夢見了家 和 母親。

　　奧德威是「奧德威藝人團」的領導人，曾寫過不少藝人歌曲，＜夢見家和
母親＞就是一首典型的藝人歌曲，其中每一句旋律的結尾，都有一個強拍上的
切分倚音，好像一聲長嘆，這正是某些藝人歌曲的特點。但＜送別＞的旋律和
＜夢見家和母親＞不盡相同，其中每四小節出現一次的切分倚音已被刪除，因
此旋律顯得更爲乾淨俐落。我國早期學堂樂歌崇尚自然流利，很少遇到這種曲
折的切分倚音。早期學堂樂歌作者沈心工（1869-1947）也曾採用＜夢見家和
母親＞的旋律寫了一首＜昨夜夢＞，完全保持了每一樂句結尾的切分倚音，
＜昨夜夢＞就沒有能像＜送別＞那樣廣泛流傳，不脛而走。日本明治時代學校
歌曲歌詞作者犬童信藏（1884-1905）——筆名「犬童球溪」——採用＜夢見
家和母親＞的旋律填寫了＜旅愁＞的歌詞，刊載於明治40年（1907年）出版的
《中等教育唱歌集》，他把所有的切分倚音一概取消，李叔同就是根據＜旅
愁＞的旋律填寫＜送別＞的歌詞的，歌詞內容也和＜旅愁＞密切相關。＜旅

愁＞的歌詞經筆者譯出如下：

> 「西風起，秋漸深，秋容動客心。獨自惆悵嘆飄零，寒光照孤
> 影。憶故土，思故人，高堂念雙親。鄉路迢迢何處尋？覺來歸
> 夢新。西風起，秋漸深，秋容動客心。獨自惆悵嘆飄零，寒光
> 照孤影。」

　　李叔同於1905至1910年間留學日本，犬童球溪的＜旅愁＞就是在這期間寫作的。＜旅愁＞是犬童的代表作，至今在日本仍傳唱不衰；根據＜旅愁＞填詞的＜送別＞也成爲李叔同的代表作，可稱異國雙璧。＜送別＞的鋼琴伴奏譜原來是＜旅愁＞的伴奏譜。

　　＜憶兒時＞　　＜憶兒時＞是＜送別＞的姊妹篇，初見於《中文名歌五十曲》，後被收入《李叔同歌曲集》。曲調採自美國歌曲作者威廉・莎士比亞・海斯（William Shakespeare Hays, 1837-1907）作詞作曲的＜我親愛的陽光明朗的老家＞（My Dear Old Sunny Home）。海斯也是通俗歌曲作者，因崇拜莎翁而把「威廉・莎士比亞」作爲自己的名字。所作三百來首歌曲大多屬於藝人歌曲的範疇。＜我親愛的陽光明朗的老家＞一歌也曾由犬童球溪填詞，題作＜故鄉的廢宅＞，1907年8月被收入《中等教育唱歌集》：

離鄉背井，一別經年，游子整歸鞭。花樹掩映，小鳥依人，風
起麥浪翻。溪水潺湲，游魚倏忽，渡橋過前川。眼前景物，恍
似昨日，依稀猶可辨。惟見故宅，破落無人烟。頹垣敗草，荒
圯不堪看。（錢仁康譯詞）

＜憶兒時＞不僅採用了＜故鄉的廢宅＞的曲調（也就是＜我親愛的陽光明

朗的老家＞的曲調），歌詞的意境也和＜故鄉的廢宅＞密切相關。＜憶兒時＞的鋼琴伴奏原來是＜故鄉的廢宅＞的伴奏。

＜**憶兒時**＞ (女聲三部合唱) 原來是日本作曲家山田耕筰（1886-1965）為＜故鄉的廢宅＞改編的女聲三部合唱曲，原譜見草野貞二編《厚生音樂全集》第四卷（1943年8月1日出版）。

＜**人與自然界**＞ 這首歌曲初見於《中文名歌五十曲》，未著作詞者姓名。歌詞二段。後由陳哲甫加作第三、四兩段歌詞，初見於《仁聲歌集》。1957年，前兩段歌詞被收入《李叔同歌曲集》，確定為「李叔同作詞」。

《人與自然界》的原曲是1769年托馬斯・斯科特（Thomas Scott）作詞、1827年塞薩爾・馬蘭（H. A. Cesar Malan）作曲的基督教復活節贊美詩＜天使們，把嚴石挪開吧＞（Angels, Roll the Rock Away）；同一曲調也可以配約瑟・斯坦內特（Jeseph Stennett）作詞的＜安息聖日歌＞（《Another six days' work is done》）和約翰・牛頓（John Newton）作詞的祈禱讚美詩＜來吧，我的靈魂，穿戴起來吧＞（Come, My Soul, Thy Suit Prepare）。這三首讚美詩採用相同的旋律，不同的節拍，前二首為4/4，第三首為2/2。＜人與自然界＞用2/2拍子。李叔同的原詞有兩段，後來由陳哲甫加作了第三和第四段，初見於《仁聲歌集》（1932）。趙銘傳作詞的＜六哀＞（見《東亞唱歌》）和胡君復作詞的＜迷信＞（見《新撰唱歌集》第三集）都採用此調填詞。

＜**秋夜**＞ (＜眉月一彎夜三更＞) 這是兩首＜秋夜＞的第一首，初見於《中文名歌五十曲》，未著作詞者姓名，後被收入《李叔同歌曲集》，確定為「李叔同作詞」。採用日本式五聲大調的曲調，來源不詳。

＜**月**＞ 初見於《中文名歌五十曲》，注明「李叔同作歌」。後被收入《李叔同歌曲集》。採用西方傳統歌曲曲調，來源不詳。

＜**朝陽**＞ 初見於《中文名歌五十曲》，注明「李叔同作歌」。後被

收入《李叔同歌曲集》。採用讚美詩曲調，來源不詳。

<落花>　初見於《中文名歌五十曲》，注明「李叔同作歌」。後被收入《李叔同歌曲集》。採用西方傳統歌曲曲調，來源不詳。

<幽居>　初見於《中文名歌五十曲》，注明「李叔同作歌」。後被收入《李叔同歌曲集》。這是李叔同填詞歌曲中流傳較廣的一首。杜庭修編的《仁聲歌集》（1932）和周玲蓀編的《新時代高中唱歌集》（1933年3月商務印書館出版）都收有此歌。

<幽居>的原曲是1827年德國作曲家寇肯(Friederich Wilhelm Kücken, 1810-1882)作曲的民歌風格歌曲<眞摯的愛>（Treue Liebe），歌詞是1812年德國女詩人謝濟（Helmina von Chezy, 1783-1856）根據十八世紀的民間歌詞改寫的。這首歌曲不僅在德國家喻戶曉，被視爲民歌；並廣泛流傳於世界各地，英文歌詞題作<我怎能離開你>（How Can I Leave Thee）。

<天風>　初見於柯政和、張秀山合編的《名歌新集》第二冊（1928），未著作詞、作曲者姓名。豐子愷編《中文名歌五十曲》時收入此歌，注明「李叔同作歌」。後又被收入《李叔同歌曲集》。採用西方傳統歌曲曲調，來源不詳。

<冬>　初見於《中文名歌五十曲》，未著作詞者姓名。後被收入《李叔同歌曲集》，確定爲「李叔同作詞」。採用西方傳統歌曲曲調，來源不詳。

<豐年>　初見於《中文名歌五十曲》，未著作詞者姓名。後被收入《李叔同歌曲集》，確定爲「李叔同作詞」。

<豐年>的原曲是德國作曲家韋伯（Carl Maria Ernst von Weber, 1786-1826）的歌劇《自由射手》第三幕，女主人公阿嘉特（Agathe）準備結婚時，伴娘們合唱的歌曲<給你繫上新娘的花環>。曲調來自民間。

<長逝>　初見於《中文名歌五十曲》，未著作詞者姓名。後被收入

《李叔同歌曲集》，確定爲「李叔同作詞」。採用西方傳統歌曲曲調，來源不詳。

<鶯> 初見於《中文名歌五十曲》，未著作詞者姓名。後被收入《李叔同歌曲集》，確定爲「李叔同作詞」。採用日本式五聲大調歌曲的曲調，來源不詳。

<歸燕> 初見於《中文名歌五十曲》，未著作詞者姓名。後被收入《李叔同歌曲集》，確定爲「李叔同作詞」。歌詞原來只有一段，後由陳哲甫加作第二段歌詞，見《仁聲歌集》。原曲作者是英國作曲家約翰·P.赫拉（John Pyke Hullak, 1812-1884）。

<西湖> 初見於《中文名歌五十曲》，注明「李叔同作歌」。後被收入《李叔同歌曲集》。原曲作者是蘇格蘭作曲家亞歷山大·C.麥肯齊（Alexander Campbell Mackenzie, 1847-1935）。日本歌詞作者吉丸一昌根據原曲塡詞的學校歌曲<浦のあけくれ>見1910年4月出版的《中等音樂教科書》第四册。李叔同可能是根據這首日本歌曲的曲調塡詞的。

<採蓮> 初見於《中文名歌五十曲》，未著作詞者姓名。後被收入《李叔同歌曲集》，確定爲「李叔同作詞」。歌詞是仿照樂府相和歌古辭創作的，它的原型是一首江南採蓮歌：「江南可採蓮，蓮葉何田田！魚戲蓮葉間。魚戲蓮葉東，魚戲蓮葉西，魚戲蓮葉南，魚戲蓮葉北。」採用西方民間曲調，來源不詳。

<夢> 初見於《中文名歌五十曲》，注明「李叔同作歌」。後被收入《李叔同歌曲集》。採用1851年美國流行歌曲作曲家斯蒂芬·福斯特（Stephen Collins Foster, 1826-1864）所作<故鄉親人>（Old Folks at Home）的曲調。

<悲秋> 初見於《中文名歌五十曲》，注明「李叔同作歌」。後被收入《李叔同歌曲集》。採用西方傳統歌曲的曲調，來源不詳。

<晚鐘> 初見於《中文名歌五十曲》，注明「李叔同作歌」。後被收入《李叔同歌曲集》。採用西方傳統歌曲的曲調，來源不詳。

<月夜> 初見於錢君匋編《中國名歌選》（1928年9月開明書店出版），注明「李叔同作歌」。採用西方傳統歌曲的曲調，來源不詳。

<幽人> 初見於《中國名歌選》，注明「李叔同作歌」。採用西方贊美詩曲調，來源不詳。

<春夜> 初見於《中國名歌選》（1928），注明「李叔同作歌」。同年10月出版的《名歌新集》第二冊也收此歌，但不著作詞者姓名。原曲作者為法國歌劇作曲家布瓦爾迪約（Francois Adrien Boieldieu, 1775-1834）。

<秋夜>（<正日落西山>） 這是兩首<秋夜>的第二首。初見於《中國名歌選》（1928），後又被收入《仁聲歌集》（1932），均注明「李叔同作歌」字樣。原曲是愛爾蘭詩人托馬斯‧穆爾（Thomas Moore, 1779-1852）根據愛爾蘭曲調<我住在冷土中>（My Lodging is in the Cold Ground）作詞的<卽使你的青春美麗都消逝>(Believe Me, If All Those Endearing Young Charms)。

<浙江省立第一師範學校校歌> 這首校歌是李叔同在該校任敎期間（1913-1918）爲夏丏尊的歌詞譜寫的。1983年5月出版的《杭州第一中學校慶七十五周年紀念冊》載有此歌，首句作「人人代謝靡盡」；杜苷的李叔同傳記小說《芳草碧連天》第29篇「詩情畫意濃」中提到此歌，首句也作「人人代謝靡盡」；但這是一首一字一音的歌曲，第一小節旋律有三個音，歌詞卻只有「人人」二字，疑脫漏一字。後查《杭州第一中學校慶七十五周年紀念冊》中田雪庵<母校頌>「代謝固靡盡」一句的注和志堯、邵仁<祝賀母校校慶>「代謝誠靡盡」一句的注，都說這首校歌的首句是：「人人人，代謝靡盡」。現第一小節據此補足爲「人人人」三字。

<南京高等師範學校校歌> 1902年張之洞創建三江師範學校於明南

京國學舊址。1905年改稱兩江師範。1911年兩江師範停辦。1914年南京高等師範學校創建於南京北極閣下兩江師範學校舊址。1915年，李叔同應校長江謙之聘，兼任該校圖畫、音樂教員，每月往來杭州、南京之間。這首校歌刊登在1935年9月南京鍾山書局出版的《國風》第七卷第二號《南京高等師範學校二十周年紀念刊》上冊中，譜式為五線譜附鋼琴伴奏，譜上注明：「江易園先生作歌，李叔同先生製譜」。這本紀念刊是上海復旦大學中文系副教授柳曾符先生提供的。他的祖父柳詒徵（字翼謀）是著名書法家，李叔同在南京高等師範學校兼課時的同事。

南京高等師範學校的校訓是「誠」，所以校歌有「大哉一誠」之語。

<涉江>　初見於《中文名歌五十曲》，譜上僅注明為「古詩十九首之一」。後被收入《李叔同歌曲集》，改注：「李叔同選曲，吳夢非配詞（古詩十九首之一）」。

<涉江>的原曲是英國民歌<安德森，我的愛人>（Anderson, My Jo）：

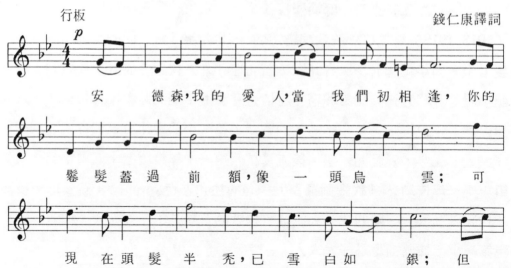

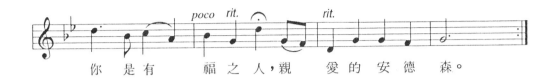

你　是　有　　福之人，親　　愛　的　安　德　森。

原曲是自然小調，＜涉江＞改爲和聲小調，旋律發生了一些變化。

　　＜阮郎歸＞　　初見於《中文名歌五十曲》，題作＜春景＞，僅注明「歐陽修詞」。後被收入《李叔同歌曲集》，改注：「李叔同選曲配詞（歐陽修＜阮郎歸＞）」。採用西方傳統歌曲的曲調，來源不詳。

　　＜走馬川行奉送出師西征＞　　初見於《中文名歌五十曲》，題作＜送出師西征＞，僅注明「岑參詩」。後被收入《李叔同歌曲集》，改注：「李叔同選曲配詞（岑參詩）」。採用日本式五聲大調歌曲的曲調，來源不詳。

　　＜秋夕＞　　初見於何明齋編纂、朱經農、王岫廬校訂的《新學制音樂教科書（小學高級用）》第一册（1925年 8 月商務印書館出版），不著作者姓名。四年後（1929），《中文名歌五十曲》收此歌，也不著作者姓名。後被收入《李叔同歌曲集》，改注：「李叔同選曲配詞（杜牧詩）」。這首歌曲採用的西方曲調，曾由沈心工填過＜促織聲唧唧＞的歌詞，見《心工唱歌集》（1936）。

　　＜夜歸鹿門山歌＞　　初見於《中文名歌五十曲》，僅注明「孟浩然詩」。後被收入《李叔同歌曲集》，改注：「李叔同選曲配詞（孟浩然詩）」。這首歌曲採用西方輪唱歌曲的曲調。

　　＜清平調＞　　初見於《中文名歌五十曲》，僅注明「李白詩」。後被收入《李叔同歌曲集》，改注：「李叔同選曲配詞（李白詩）」。曲調與《行路難》相同，但有時節奏稍有變化。

　　＜利州南渡＞　　初見於＜中文名歌五十曲＞，僅注明「溫庭筠詩」。後被收入《李叔同歌曲集》，改注：「李叔同選曲配詞（溫庭筠詩）」。採用

日本式五聲大調歌曲的曲調，但「萬頃江田一鷺飛」句轉入屬調，突破了五聲的限制。

　　＜廢墟＞　　初見於《中文名歌五十曲》，僅注明「吳夢非作歌」。後被收入《李叔同歌曲集》，改注：「李叔同選曲，吳夢非作詞。」採用西方傳統歌曲的曲調，來源不詳。在周玲蓀編的《新時代高中唱歌集》（1933年3月商務印書館出版）中，注明這首歌曲爲近籐逸五郎作曲、吳夢非作詞。近籐逸五郎是日本譯詩家近籐朔風（1880-1915）的本名，他曾譯過＜廢墟＞原曲的歌詞（原曲歌名待考），並非這首歌曲的作曲者。

　　＜倘使羊識字＞　　1928年秋，弘一法師與豐子愷、李圓淨合編《護生畫集》，子愷製畫，弘一撰詞並書寫，共編成護生畫五十幅，題詞五十篇。其中十七篇題詞採用前人的詩句和偈句，其餘三十三篇都由弘一法師撰詞。弘一法師在8月22日寫給豐子愷的信中，抄寄了＜倘使羊識字＞、＜殘廢的美＞、＜喜慶的代價＞、＜今日與明朝＞（原題＜懸樑＞）等護生詩，8月24日的信中抄寄了＜淒音＞、＜知恩念恩＞（原題＜農夫與乳母＞）等詩，9月初4的信中又抄寄了＜母之羽＞、＜大地一家春＞（原題＜平和之歌＞）等詩。本書第66至89曲，是用弘一法師的護生詩編成的歌曲。＜倘使羊識字＞是同名護生畫的題詩，曲調採自錢仁康作曲的歌曲＜卜算子＞。

　　＜淒音＞　　歌詞是護生畫＜囚徒之歌＞的題詩。曲調採用德沃夏克＜新世界交響曲＞第二樂章的主題。

　　＜殘廢的美＞　　歌詞是同名護生畫的題詩。歌調同＜倘使羊識字＞。

　　＜長慈心，存天良＞　　歌詞是護生畫《！！！》的題詩。歌調同＜淒音＞。

　　＜投宿＞　　歌詞是同名護生畫的題詩。曲調採用韋伯＜自由射手序曲＞的圓號主題。

　　＜喜慶的代價＞　　歌詞是同名護生畫的題詩。歌調同＜投宿＞。

<母之羽> 歌詞是同名護生畫的題詩。曲調採自德國民歌<我們建造了一所壯麗的大廈>（Wir hatten gebauet ein stattliches Haus）。

<生機> 歌詞是同名護生畫的題詩。歌調同<母之羽>。

<今日與明朝> 歌詞是同名護生畫的題詩。曲調採自西班牙民歌<華尼塔>（Juanita）。

<知恩念恩> 歌詞是護生畫<農夫與乳母>的題詩。曲調採自義大利歌曲<桑塔·盧契亞>（Santa Lucia）。

<肉食者鄙> 歌詞是護生畫<醉人與醉蟹>的題詩。歌調同<愛>。

<生離歟？死別歟？> 歌詞是同名護生畫的題詩。曲調採自俄羅斯民歌<草原>。

<沉溺> 歌詞是同名護生畫的題詩。歌調同<生離歟？死別歟？>。

<慘覩> 歌詞是護生畫<示衆>的題詩。弘一法師寫給圓淨、子愷二居士的信中說：「若紙上充滿殘酷之氣，而標題更用『開棺』、『懸樑』、『示衆』等粗暴之文字，則令閱者起厭惡不快之感，似有未可。」<慘覩>、<惻怛>、<悲媿>等歌曲的歌題，是遵從弘一法師的遺願而改的。<慘覩>的曲調採用柴科夫斯基<悲愴交響曲>第一樂章的副主題。

<惻怛> 歌詞是護生畫<屍林>的題詩。歌調同<慘覩>。

<悲媿> 歌詞是護生畫<開棺>的題詩。曲調採自德國民歌<離別>（Abschied）。

<誘惑> 歌詞是護生畫《誘殺》的題詩。弘一法師曾寫信給圓淨、子愷二居士，囑將<誘殺>改爲<誘惑>，但《護生畫集》出版時並未照改。<誘惑>的歌調同<幽居>。

<兒戲> 歌詞是同名護生畫的題詩。歌調同<幽居>。

<衆生> 歌詞是同名護生畫的題詩。曲調採用貝多芬E小調鋼琴奏鳴曲（op. 90）第二樂章的主題。

<乞命> 　歌詞是同名護生畫的題詩。曲調採用貝多芬小提琴協奏曲（op. 61）第一樂章的副主題。

<楊枝淨水> 　歌詞是同名護生畫的題詩。曲調作者佚名。

<老鴨造象> 　歌詞是同名護生畫的題詩。曲調採自德國民歌<小鳥一齊飛來了>（Alle Vögel sind schon da）。

<懺悔> 　歌詞是同名護生畫的題詩。曲調採用西貝柳斯的音詩<芬蘭頌>（Finlandia）的頌歌主題。

<大地一家春> 　歌詞是護生畫<冬日的同樂>的題詩，原題<平和之歌>。曲調採用貝多芬<合唱交響曲>第四樂章的<歡樂頌>主題。

按照弘一法師的設計，<懺悔> 和 <平和之歌>（本書改名<大地一家春>）是《護生畫集》中的最後兩幅畫，內容具有非常深刻的涵義。他在寫給圓淨、子愷二居士的信中說：「此畫稿尚須添畫二張。其一、題曰<懺悔>。畫一半身之人，合掌恭敬，作懺悔狀。其一、題曰<平和之歌>。較以前之畫幅加倍大。其上方及兩旁畫舞臺帷幕之形。其中間，畫許多之人物，皆作攜手跳舞、唱歌歡笑之形狀。凡此畫集中所有之男女人類及禽獸蟲魚等，皆須照其本來之像貌，一一以略筆畫出。（其禽獸之已死者，亦令其復活。花已折殘者，仍令其生長地上，復其美麗之姿。但所有人物之像貌衣飾，皆須與以前所畫者畢肖，俾令閱者可以一一回想指出，增加歡樂之興趣。）朽人所以欲增加此二幅者，因此書名曰《護生畫集》，而集中所收者，大多數為殺生傷生之畫，皆屬反面之作品，頗有未安。新增加之<懺悔>、<平和之歌>，乃是由反面而歸於正面之作品。以<平和之歌>一張作為結束，可謂圓滿護生之願矣。」因此，本書編者特地將這兩首畫龍點睛的護生詩配上<芬蘭頌>和<歡樂頌>的曲調，以顯示其深刻的涵義。

<清涼>、<山色>、<花香>、<世夢>、<觀心> 　以上五首歌曲見1936年10月開明書店出版的《清涼歌集》。1943年大雄書局出版的《

妙音集≫和1951年出版的≪海潮音歌集≫也輯錄了這一組歌曲。這些歌曲的歌詞爲1931年9月弘一法師在浙江慈溪白湖金仙寺時撰寫，分別由兪紱棠、潘伯英、徐希一、唐學詠和劉質平作曲。第95曲爲＜觀心＞的四部合唱曲。弘一法師因≪清涼歌集≫的「歌詞文義深奧，非常人所能瞭解」，曾於1931年9月4日函請芝峰法師「撰淺顯之注釋，詳解其義」。芝峰法師爲此寫了兩萬字的＜清涼歌達旨＞，刊載在≪清涼歌集≫中。他在「總論」中把五首歌曲提綱挈領總攝一表：

第一首——清涼………天機流露………………⎫平等
第二首——山色……⎫　　　　⎧清淨………
第三首——花香……⎬幻境無實⎨　　　⎫
第四首——世夢………塵心全妄⎩雜染⎬遣除
第五首——觀心………悟入真常………………⎭一如

並用英國詩人勃來克的話作爲「達旨」的結語：

　　一粒沙中見世界，

　　一朵野花裡見天，

　　握住無限在你的手掌中，

　　而永恆則在一瞬。

＜**三寶歌**＞　1930年，弘一法師在廈門閩南佛學院時，應大醒、芝峰諸師禮請，選定曲譜，請太虛法師（1889-1947）依照曲譜撰寫＜三寶歌＞的歌詞，曾在當時≪海潮音≫等佛教刊物上刊載過，在佛教界廣泛傳誦。後由法尊法師譯成藏文歌詞，傳入康、藏。塵空法師特爲此歌撰寫了緣起和廣釋。「三寶」指佛寶、法寶、僧寶。

＜**廈門第一屆運動會歌**＞　1937年5月22日，廈門第一屆運動會在中

山公園揭幕，弘一法師應籌備委員會之請，撰寫了這首會歌的歌詞和曲調，旨在發揚抗日愛國精神。

　　＜**弘一法師臨終偈語**＞　1942年10月13日，弘一法師在泉州溫陵養老院吉祥西逝。逝世前半月，寫信給夏丏尊和劉質平告別，囑咐他的弟子，等他圓寂後在信上填上遷化日期後將信寄出。信末附書二偈：「君子之交，其淡如水。執象而求，咫尺千里。」「問余何適，廓爾亡言，華枝春滿，天心月圓。」第二偈曾於1939年秋書贈李芳遠，當時弘一法師在福建永春桃源大蓬峰養病，李芳遠入山參訪，弘一法師賦偈以贈。可見此偈是他早已撰就的謝世之辭。

德奧，這玩藝！
——音樂、舞蹈＆戲劇

蔡昆霖　鍾穗香　宋淑明／著

　　以旅遊的心情觀賞藝術、由藝術的角度規劃行程；您不可錯過的德奧表演藝術品味之旅，成員召募中……

　　如果，你知道德國的招牌印記是雙B轎車，那你可知音樂界的3B又是何方神聖？如果，你對德式風情還有著剛毅木訥的印象，那麼請來柏林的劇場感受風格迥異的前衛震撼！如果，你在薩爾茲堡愛上了莫札特巧克力的香醇滋味，又怎能不到維也納，在華爾滋的層層旋轉裡來一場動感體驗？

曾經，奧匈帝國繁華無限，德意志民族歷經轉變；如今，維也納人文薈萃讓人沉醉，德意志再度登高鋒芒盡現。承載著同樣歷史厚度的兩個國度，要如何走入她們的心靈深處？讓本書從音樂、舞蹈與戲劇的角度，帶你一探這兩個德語系國家的表演藝術全紀錄。

當一枚枚許願硬幣義無反顧地跳入特萊維噴泉噗通作響時，我們也彷彿聽見古往今來羅馬生活的涓流點滴；在爭奇鬥豔、繽紛奪目的面具叢林裡，我們見證了威尼斯狂歡的片刻激情與輕聲嘆息；從即興喜劇插科打諢傳統的瘋狂混亂中，我們看見義式人生不按牌理出牌的生存智慧……

義大利，一個承載著羅馬帝國輝煌歷史的國度，究竟有什麼樣出人意表的藝術品味？讓本書從音樂、舞蹈與戲劇的角度，帶你深入體驗這只南歐長靴的熱情與燦爛。

蔡昆霖　戴君安　鍾欣志／著

義大利，這玩藝！
—— 音樂、舞蹈 & 戲劇